把握机会、敢于冒险,把一个保守的想法演绎成一场精彩绝伦的表演,才是演员的任务。

表演新浪潮

观 众 缘
凭什么
TA能成为巨星演员？

[美]德林·沃伦 著　　林思韵 译

华中科技大学出版社
http://www.hustp.com
中国·武汉

湖北省版权局著作权合同登记 图字：17-2018-359 号

Original title: How to Make Your Audience Fall in Love with You
©2013 by Deryn Warren.
All rights reserved.
Simplified Chinese translation rights arranged through Beijing Yeeyan Xieli Technology Co., Ltd.
（本书简体中文版权经由北京译言协力科技有限公司取得，Email: dongxi@yeeyan.com）

图书在版编目（CIP）数据

观众缘：凭什么，TA 能成为巨星演员？/（美）德林·沃伦著；林思韵译 . —— 武汉：华中科技大学出版社，2021.6
（表演新浪潮）
ISBN 978-7-5680-6417-0

Ⅰ. ①观⋯ Ⅱ. ①德⋯ ②林⋯ Ⅲ. ①电影表演 - 表演艺术②电视 - 表演艺术 Ⅳ. ① J912

中国版本图书馆 CIP 数据核字 (2021) 第 056556 号

观众缘：凭什么，TA 能成为巨星演员？　　　　　　［美］德林·沃伦　著
Guanzhongyuan: Ping Shenme,　　　　　　　　　　　　林思韵　译
TA Neng Chengwei Juxing Yanyuan?

策划编辑：刘晓成
责任编辑：肖诗言
责任校对：曾　婷
责任监印：朱　玢
装帧设计：璞茜设计

出版发行：华中科技大学出版社（中国·武汉）　　　电　话：（027）81321913
　　　　　武汉市东湖新技术开发区华工科技园　　　邮　编：430223

印　　刷：武汉精一佳印刷有限公司
开　　本：880mm × 1230mm 1/32
印　　张：11.5
字　　数：260 千字
版　　次：2021 年 6 月第 1 版第 1 次印刷
定　　价：49.80 元

本书若有印装质量问题，请向出版社营销中心调换
全国免费服务热线：400-6679-118 竭诚为您服务
版权所有　侵权必究

致我的孩子们，亚历山大（派）格里菲斯、瑞切尔·格里菲斯、玛丽亚·斯普林格、索菲·斯普林格和卢克·斯普林格；我的兄弟姐妹们，莱斯利·萨恩、克里斯托弗·沃伦、吉莉安·史密斯、凯文·沃伦以及他们的伴侣；当然还有堂表亲们；帕特·普莱斯及其家人；斯里与杰伊·帕莫斯；夫勒斯一家；我收养的成员们；以及沃伦大家族，我十分开心能作为其中的一分子。

致 谢

我想要感谢嘉敏,谢谢你同意出版本书,你的专业程度如此之高,为人如此风趣。谢谢美丽的思韵找到我的书,想出在中国出版此书的点子并翻译此书。

没有作者能拥有比我和海尼曼出版社的合作经历更好的出版过程了。我想要感谢每一位与我一起工作过的人,尤其是安妮塔·吉尔迪亚,她是此书能够顺利出版的功臣;感谢斯蒂芬妮·塔克和加布里埃尔·特纳,谢谢你们的友好和专业帮助。还要感谢矩阵制作公司的艾伦唐尼和编辑凯特·彼得雷拉。我感谢读了原稿并且给予我勇气和建议的家人和朋友们:瑞切尔·格里菲斯、索菲·斯普林格、玛丽亚·斯普林格、约翰·格里菲斯、比娜·布莱特纳、罗宾·希勒-富勒、凯瑟琳·克林奇、芳拉·奥尔森以及给予我书本结构上的建议的夏洛特·希尔德布兰德。感谢吐温克·卡潘和拉里·汉金给予演员们建议。

序 言

在我的事业起步阶段,有一次我为自己当时在洛杉矶导演的舞台剧寻找演员——一个能饰演电梯操控员的德国中年男子。一个年轻的非裔男子在发给我的简历上留下了一张纸条,上面说虽然他知道自己不适合这个角色,但他仍然希望能获得试镜机会。他的进取心使我无法拒绝(尤其是当时我本人同时负责选角的部分),所以我把他放入了试镜名单内。在他进屋子试镜前,我和我的制片人已经见了许多有能力,但并不出彩的操着德国口音的中年男演员。他的试镜表演一开始,我们就马上爱上了这个演员——他富有魅力和幽默感,很吸引人。即使没有台词,他也准确地表现了他对进入电梯的每个人的观察和想法。后来,正因为他为这个角色带来了这么多编剧和我都未曾想过的内容,我们为他重写了这个角色。

自那之后,我已经看了数百个演员的试镜,但其中只有少于二十分之一的演员能让我和房间里的其他人欢呼道,"太棒了!他被录用了,因为这位演员为这个角

色带来了超乎期待的惊喜！"

　　为了让你能成为这样的演员，我写下了这本书。不管你是在试镜室、舞台、电影还是在电视里，不管你是在演莎士比亚的话剧、情景喜剧还是肥皂剧，我都想让你成为一个更好的演员，成为一个你从未梦想自己可能成为的好演员。我会展现给你看，如何在表演上冒险，如何超越平淡，还有如何在每个角色中用上自己最令人兴奋的一面。你将学会如何最好地演绎每一个剧本，如何在表演时做更深刻的思路选择，如何完善你的技巧，以及如何通过试镜。一旦你拿下了一个角色，你就有本事让观众爱上你。

目 录
contents

001 第一章
让观众爱上你的几种途径

019 第二章
常规表演，还是"奋力争取"

041 第三章
节顿

073 第四章
潜台词

093 第五章
具体化

109 第六章
演戏的陷阱

125 ○ 第七章
　　　 喜剧表演

207 ○ 第八章
　　　 剧本分析

285 ○ 第九章
　　　 技巧

325 ○ 第十章
　　　 解答问题

排练指南 / 345
后记 / 355

第一章
让观众
爱上你的几种途径

在表演中利用你自己①，而不是"人物"

我们想要看到的是独特的你，而不是独特的你对某个人物的看法。

你和其他任何一个人都是不同的。你的父母、过去、文化背景、社会和经济地位、教育水平，你经历过的友情和创伤，这些全部都是你可以利用的丰富的背景资料。每一个演员，对同一个人物境遇的理解都是不一样的。如果你在表演中用上你自己，那你就是在利用自己拥有的这些丰富的资料包。

不论你能为自己的角色想象出多少背景资料，不论你能写出多少页的人物小传，你的想象永远都比不上你自己漫长而复杂的过去。利用你自己来经历你的人物所经历的境遇②。是你，在陷入爱河；是你，在抢劫银行；是你，只有一只眼睛。使用你的想象力去想象角色的境遇，但要利用你原本的自己和你的直觉去做出反应。

① 即真实的、生活中的自己。（说明：本书的注释皆为译者注。）
② 想象是你自己在经历你的角色所经历的一切境遇。把真实的自己放在你的角色所经历的所有大大小小的境遇中，从而调动和利用起你作为一个人的情感与动作反应。

如果你要演一个低智商的人，那就假装自己正在经历一个低智商的时刻。我们都有过无法解出一道数学难题，或者是不能读懂一张地图的时候。我们觉得自己很愚蠢，感到难为情或者会嘲笑自己。记住，是你，在试图理解一件超出自身能力范围的事。演一个没内心、没层次的傻瓜是毫无看点的。你为自己的不聪明感到难为情，你努力理解一个超乎自己能力范围的事情，或者你在试图掩盖自己的无知——这些有意思的表演思路都需要你下狠功夫。

在日常生活里，我们同时饰演着很多角色——雇员、父母、爱人、朋友、派对达人和专业人士。我们在各种角色中的表现是不同的，但我们都是同一个人。在每个角色中，你的感觉会不一样，就像你穿一身正装和穿一身休闲牛仔装时的感觉是不一样的。这就是为什么我们总说戏服造就了角色的百分之八十。我们时时刻刻都在假设自己处于某个角色中，而同时每一个角色中的"我"也都是真实的自我。

假设自己处于某个角色中，但不要去演这个角色①。在情境中做自己，带着自己的真实反应。我称之为"用自己真实的眼睛向外看"。

不管你在饰演什么角色——超级英雄、超模、知识分子、农民，甚至是一位精神病患者，你都应该希望你的观众去想，"这个演员太令人兴奋了，他是如此的聪慧而充满活力，以至于我都爱上他了"。

那么，你如何让他们爱上你呢？

① "演"在这里指的是带着"我在表演"的心态去演，故意去给出表演的状态而不是给予真实的反应。

冒险^①！

在任何一次试镜和任何一场戏中，永远都不要满足于只是带着一定程度的意义和感情说台词。任何一个路人都能做到这点。要冒险！为一场戏注入你所拥有的最强大的天赋——你自己。不是日常的你，而是那位超乎寻常的你。

你曾听过马丁·路德·金的《我有一个梦想》的演讲录音吗？的确，当你阅读他那富有力量的文字时，你就会心生感动，但是当你听到他本人热血澎湃地把这些文字说出来时——他那铿锵有力的嗓音，他的全情投入让每一个词都举足轻重——你会真正地被感染和改变。他敢于冒险，因为他真的想创造影响力。他想改变世界。

为什么在表演中，演员们总是只秀出他们三分之一的人格魅力，而不是展现他们最自然的活力和幽默，甚至都不使用自己全部的嗓音呢？太多的演员喃喃低语，就像他们正在为个人护理产品拍广告一样。礼貌是无趣的，保守地表演是无趣的。把握机会、敢于冒险，把一个保守的想法演绎成一场精彩绝伦的表演，才是演员的任务。

演员冒险的方式是用尽他们的一切——他们的热情、幽默、魅力、聪慧和生机，做出非传统表演思路的选择，同时不要害怕出丑。

两个演员同时为了一个"银行劫匪"的角色试镜。第一个演员命

① 这里的冒险（risk）指的是勇敢地卸下平时生活中我们会带着的自我防备，全身心投入到角色中，勇敢地展现自己最真实而丰富的情感（包括脆弱和不安全感），不害怕受伤，正如冒险那样。一言一行都应带着尽可能饱满的情感。

令男人、女人和小孩坐在地上,不要动。他说起话来像一个命令犯人就范的刻薄警察。他威胁着,如果这些人给他造成任何麻烦,他会把他们全部送入地狱。然后他拿起钱跑了。

下一个演员也像这个演员一样强硬,但尽管俩人的台词是一样的,当这个演员对着女人说话的时候,他会用调情的腔调去说。当他看到钱的时候,他的眼睛会睁大并充满喜悦。他甚至会对着一个害怕的小孩眨眼睛。

是的,这个演员才是选角导演将选中的演员。他是那种观众会爱上的演员,因为他是一个会和这场戏中的其他演员创造联结的演员,而且他会尽情地展现自己的人格魅力:他的幽默、他对生活的享受以及他的自信。

在派对上,我们会注意到那个坐在角落里不敢打扰其他人的人吗?不会。下定决心去派对好好享受时光的人,是充满干劲和勇气的。会引起我们注意的人是那些会逗乐他人和施展魅力的人。那为什么作为演员,我们不这么做呢?

即使在《沉默的羔羊》(*The Silence of the Lambs*)里安东尼·霍普金斯(Anthony Hopkins)的角色是连环杀人狂汉尼拔·莱克特①(Hannibal Lector),但由于他出众的诠释,我们仍然为他着迷。他在表演中使用了黑色幽默的一种——反语(irony),同

① 汉尼拔·莱克特是托马斯·哈里斯所创作的悬疑小说系列中的虚构人物,他是一个沉着冷静、知识渊博的精神科专家,却同时是一个食人狂魔,被关在精神病牢房里。

时呈现出一种凌厉的睿智。我们再来看看《白宫风云》(The West Wing)，里面没有一场戏不使用反语或者带有荒诞的讽刺。职员们互相喜爱，他们享受着乐趣。他们看起来像是生活中你希望遇见的人，这也是他们能够拿下角色的原因。

有些人仅仅是坐在那里，就看起来魅力十足。你会悄悄想："我猜那个人一定有很多想说的。我想认识他。"他对于周遭事物的好奇、他眼睛里闪着的光、他对于周围人的热爱，都会吸引你。杰克·尼科尔森(Jack Nicholson)只需要一挑眉，观众就会爱上他。他的心中充满喜悦。他总是看起来既开心又酷酷的，他那挑起的眉毛总能告诉你：他正在享受当下的时光。他的长相也许没有从前那么帅了，但是他仍然风趣又迷人。

乔治·克鲁尼(George Clooney)、戈尔迪·霍恩(Goldie Hawn)、小古巴·古丁(Cuba Gooding Jr.)、成龙、休·格兰特(Hugh Grant)和威尔·史密斯(Will Smith)都是既风趣又有魅力的人。是他们的人格魅力造就了他们的巨星地位。

你不一定要通过出演喜剧，或者是拥有外向的性格来赢得观众的心。害羞的人独有的脆弱感、自嘲能力以及为了融入集体而付出的努力，是很打动人的。重点在于，你永远不可以找借口不去尽可能地秀出自己的内心。任何一个演员都不应该说"我在演一个修女，我对男人没有感觉"，或者是，"我是一个律师，我必须要每时每刻都保持专业的态度"。这些借口让你无法散发自身的人格魅力。借由这些借口，经验不足的演员们认为自己不在表演上冒险是理性的。当饰演的角色

需要他们超越自身的舒适区时，演员们会告诉我"我不会这么做的"，但事实是，我们不想仅仅看到你日常生活中平淡的个性——我们想看到的是你能够成为英雄的那一面，或者是你残忍的一面，抑或是你展示出极其细腻的温柔。我们想要看到你拥有深度。

你必须要迫使自己超越舒适区。我曾经指导过一个演员，她的试镜角色是一个在时间紧迫的情况下要拆除炸弹的拆弹专家。她的台词功力没问题，但是她的肢体不够紧绷。她无法增加足够的看点。她没有真正把自己放在这个情境中。在一场她处于生命危险的戏中，她很怕自己会因为"演过了"而出糗。如果她的肢体在拆除一个即将要爆炸的炸弹时不是极其紧绷的，观众如何能够相信她的表演呢？（最后她没有通过试镜。）

在我的班上，有一个新学生还没有学会怎么发挥她所有的个性。她的第一句台词说她很累了，所以她整场戏都演得很无力，但这并不吸引人。相反，她应该在表演中幽默地表现"我太太太累了"的感觉。她在这场戏中要和对手男演员演一场争论的戏，她用被惹怒的感觉来演，甚至后来当她不被理解的时候，还深深地叹了口气。没有人会认为这样的人有吸引力。当我提议让她试着用台词去达到"让他爱上我"的目的，而不是仅仅去戳中得分点①时，她蜕变了。她变成了一个有女人味、聪慧、令人喜爱和风趣的人。这场争论变成了一场戏谑的调情。

① "戳中得分点"指的是一个角色在说话、争吵或者行动上压过了另一个角色，意思是这个演员更在乎自己是否能在争论中赢对方。

我们喜欢她（还有这场戏），因为她将个性中的很多面展现给了我们。

勇于表现出戏剧性，勇于从人群中脱颖而出，勇于选择冒险的表演思路。这是你能够从竞争中得到你的第一个角色，而且总是被选中的原因。

时常使用幽默

冒险点，在剧本并没有直接体现幽默的地方使用幽默。演绎任何角色时都应该加点幽默，因为幽默感让演员充满魅力。甚至在剧情片里也应该有幽默。不一定是哈哈大笑的类型，但是要对情境中奇怪的事件①带有一丝嘲弄的认知。一丝浅笑可以让人从紧张的情境中解脱出来。举个例子，我妈妈做心脏手术的时候，我在等候室。当时在场的还有另外一家人，他们正陪伴着一个看起来三十岁左右，丈夫正处于病危状态的年轻女人。这时她的朋友进来，给她带了一大盘摆满了各式各样三明治的拼盘，并要求她必须吃点东西。这位年轻太太看了一眼拼盘，疑惑了一下，然后轻轻地笑出来了——她看到有这么多种口味可以选择，不知道如何是好。一场悲剧中仍然可以存在幽默，而且它能够缓和房间里的气氛。这才富有人情味。如果这是一场试镜，那么这一笑就为这场戏增加了一层特别的意境，你还能因此拿下角色。

① 这里的奇怪事件是指超出正常或者是超出平淡生活状态而发生的情况，不一定是特别奇特或者出格的事件，可能仅仅是"很累"或者是"很感动"。

(然而我要再次提醒，不要为了选角导演或者观众而特意做任何事情。你只需要专注于这场戏中的自己和对手演员，同时用上你天生的直觉。)

在诠释台词时施点小伎俩或者利用反语，是幽默的另一种重要表现方式。同样的一句台词，一个演员哀叫着说"我好累呀"，另一个演员则在说这句话的同时夸张地瘫倒在椅子上，接着用手背压着他的额头。后者就是在诠释台词上施了点小伎俩。两个演员表现的都是"累"，但是谁的诠释会更有吸引力呢？而谁又会是选角导演喜欢的演员呢？

让我们看看以下的台词：

卢克　　你的演讲太好了，麦克斯。简洁凝练。完全如天才一般。
麦克斯　你想要什么？

卢克并没有给麦克斯一个真正的赞美。卢克只是施了点小伎俩——我会给你一个荒谬的、如鲜花般美好的赞美，所以你立即就知道我是怀有目的的了。这段对话应该会逗乐他们俩。

玩游戏还能够使让人无法忍受的境遇变得不那么糟糕。来看一段来自电影《末路狂花》(*Thelma & Louise*)的台词。塞尔玛和路易斯在杀人之后开车逃跑，而且即将通过把车开下悬崖的方式自杀。

塞尔玛　我想我们已经没有什么可失去的了。

路易斯 你怎么还能保持着这么积极的心态？

我们总是喜欢那些在经历灾难时仍然有勇气保持幽默感的人。

我的一个学生在课堂上做冷读①的时候，她有一句台词，是向她的对手演员请求帮助。当她的对手演员表示同意时，她说："真的吗？"然后充满快乐和惊喜地笑了。她的笑如此有感染力，以至于作为观众的我们也不由得跟着她一起笑了。对于一句如此不重要的台词来说，这是一个多么出乎意料、充满冒险精神，同时哄人开心的表演思路。

这节课的重点在于——要在每个角色中寻找到一些幽默点，并且利用你自己所拥有的最好的一切——你的聪慧和活力——和你的对手演员合作完成你的目标。

以下是另一种让观众爱上你的方式。

付出精力

精力是充满吸引力的。

精力是生机勃勃的。

精力是性感的。

精力吸引人注意。

① 在表演艺术中，冷读（cold reading）指的是在没有排练或者提前练习的情况下拿着剧本进行表演。在美国的表演教学中，冷读有一套独特的技巧和表演方式。由于在中国没有对应的专业术语，故译者在此书中统一取其字面意思翻译成"冷读"。

精力造就明星。

精力是充满乐趣的。

有太多的演员，因为担心自己演戏用力过猛，所以最终演得不到位，无法让人注意到他们。这些演员认为付出精力并且选择富有冒险精神的表演思路会让他们的表演看起来不自然，结果就给出了令人乏味的表演。然而，自然的表演时常是无趣的。如果你在餐馆里等着一个朋友的到来，有意无意地听到隔壁桌情侣的对话，十有八九你会发现那些对话内容无法引起你的兴趣。日常生活也许是"自然的"，但它并不是戏剧作品中要表达的核心。

不要害怕"演过了"。我们在日常生活中也会这样做。我们在当下也会对之后我们发现其实并不重要的事情做出过激的反应。我们会暴怒、愤慨和强硬。我们会奋力维护自己的政治观点，并且可能对持有相反观点的人进行攻击。你难道未曾试过在某些场合中被人指责表现过激了吗？过激可以是精彩的。当我们不小心听到一对情侣在停车场大吵的时候，我们难道不会不由自主地停下来吗？当我们在街上看到有人突然欣喜地大声欢呼的时候，难道不会止步围观吗？

当一个女人不小心弄断了她的手指甲，她可以冷漠地看着，然后想着"反正都会长出来的"，而她也有可能会抓狂地叫道："哦不！我刚刚做了一套完美的指甲。舞会就在今晚！真是急死人啦！"当提到手指甲的问题时，一个女人可以变得无限激动。不管是扮演上述反应冷漠的女人，还是反应激烈的女人，你都可以演得令人信服。如何

演戏取决于你选择的表演思路。充满激情、富有活力的表演会增加看点。就让那根断了的指甲成为一场灾难吧！

情节剧①表现的是夸张、虚假的情感。如果你的情感不是装出来的，那么你的表演就是令人信服的。

如果你选择了较为夸张的表演思路，你可以在之后的戏中表现出不同程度的自嘲或者难为情，这样你永远都不会被指责为表演用力过猛。一场戏里的能量就应该是有高有低的，不应该从头到尾都毫无波澜，毫无波澜会让观众睡着的。

有一次我去洛杉矶的罗伊斯剧院（Royce Hall）听一场交响乐音乐会。交响乐团里总共有四个大提琴手，他们的座位是按顺序从首席大提琴手到第四大提琴手往后排。在演奏时，前三顺位的大提琴手都身体往前倾，只有第四大提琴手，也就是最不重要的那一个，很放松地靠着椅背拉琴。其实这四个大提琴手中的每一个都很专注，他们也都是技艺娴熟的音乐家，都演奏着正确的音符，但是这第四大提琴手就缺乏那个额外的元素——精力。

被动的演员会等到他们的对手演员开始演时他才开始演，或者在对手演员有一整段台词的时候干等到对方的台词结束，中途不会有想

> **TIP** 在任何一场戏中，最能让观众注意到的演员，都会是那个最充满能量的演员，即使那个演员的台词较少。

① 情节剧（melodrama）指的是那些形式化地放大人物感情色彩或者情绪本身，而缺乏以真实情感为基础的人物塑造以及现实感的戏剧作品。这类作品一般被观众认为"很假"，过于戏剧化与夸张，远离真实生活。

跳进去参与的冲动。这样的演员是没有激情的、无趣的演员。他们并没有铆足了劲儿地表演。他们只用了自己一小部分可怜的精力去表演。

精力的另外一种说法是使劲儿①。即使你没有台词，你也一定要使上劲儿。在一场戏中使劲儿，意味着给你的对手演员发送信息。你在整场戏里通过自己的台词和动作来传递信息。使上劲儿的表演是很有看点的。我这里指的不是一个演员拍戏前的用功准备；我指的是他在演着戏时充满激情地使劲儿，希望去改变他的对手演员。当他没有台词的时候，他仍然可以传递很具体的、无声的信息。他是全神贯注的、精力集中的、充满力量的、热切而虔诚的，因此他的表演是精彩的。举个例子，在一场政治辩论中，舞台上那些等待发言的候选人也在使着劲儿，随时对正在发言的候选人的话做出反应。他们会用笑声或蔑视或摇头去评论。他们充满活力，即使在不说话的时候，也一直在传递着信息。是他们付出的精力吸引了他人的注意力。

"使劲儿"不一定只发生在说话时。想象一下自己和新交往的恋人出去约会。你们不断地相互触碰、调情，抛给对方性感的表情，尝试让对方欲火燎身，并且向对方展示爱慕之情，这些都是使劲儿的表现。想象一下一个母亲，只要给予她的孩子一个无声的表情或者手势，就能提示孩子去亲吻玛丽婶婶——那个有着又短又硬的胡子的玛丽婶婶。对于孩子来说，这个信息已经足够清晰了。如果这是一出喜剧的话，

① 原文此处为"work"，在这里不是指为了戏做准备工作或下功夫，而是指演员在演戏时保持注意力集中、情绪亢奋、饱满的状态。

那么这个母亲越使劲儿地对这个不乐意的孩子挤眉弄眼，观众就会笑得越大声。

"使劲儿"不一定是要大声的。沉默的时刻也需要使劲儿，比如一个男人向一个女人求婚之后的那一刻沉默。当一只狮子蹲伏在草丛中，专注地等候它的猎物，静候一跃拿下的机会，它就是在使劲儿。一对情侣使劲儿给对方展现性感的表情，又或者是一个士兵正眯着眼睛通过他的步枪枪管进行瞄准，这都是他们最精力充沛的时刻。他们的肌肉是紧绷的，他们是专注的、全身心投入的。使劲儿！

不要刻意收紧自己的腹部

> **TIP** 如果你的小腹肌肉不是收紧着的，那么你就没有使用足够的精力。你就是没有足够使劲儿。

肌肉，更使劲儿地思考如何改变你的对手演员，然后你的肌肉就会自然绷紧了。当我在课堂上跟学生讲话的时候，我的腹部肌肉总是收紧的，同时我总是坐得笔直。这是为什么呢？因为我在乎他们，我在使劲儿和他们沟通。如果你是专注的，那么你的肌肉就会在使劲儿。

爱自己

选角导演和观众喜爱那些爱自己的演员。

你是否看过一个瘦得皮包骨头的家伙骄傲地在镜子前用力收紧胳膊以展示他的肌肉？这会让你笑出来，对吗？当然，他这样一个瘦弱的人假装自己很强壮，是很好笑，但是我们对这一刻最大的享受来自于他对自己的爱与欣赏。他是傻乎乎的、乐在其中的，而这会让我们

也觉得乐在其中。这让我们喜欢上他。

我们都喜欢那个得分之后充满自豪、欣喜若狂地围绕着场地狂奔、尖叫的小孩，对吗？我们会被他的喜悦所感染，从而欢声大笑，对吗？在那个时刻，那个小孩就是场上最有吸引力的人。

自大并不会使人看起来有魅力。它让人看起来自我沉溺。但自信、爱笑、幽默风趣，都是非常具有吸引力的特质。在你的戏里，你可以去寻找和增加这些积极向上的特性。即使是汉尼拔·莱克特，当他被绑在牢笼里时，他仍享受着自己的不凡。

我时常看到演员选择在整场戏里都使用哀怨的语气说话，或者是尖叫着说话，或者是拖着脚来回踱步，又或者用头发遮住脸。面对如此没有吸引力的状态，你的搭档怎么会按你的诉求行动呢？好好地爱自己，为了你的搭档而选择有吸引力的表演思路。

> **本章总结**
>
> 利用好你独有的热情、古灵精怪、力量、智慧、自信和深度。你越对我们展示多方面的自己，观众就会越发觉得你有魅力。在每场戏里都要发掘幽默或者反讽。带着热情、专注和精力去使劲儿改变你的搭档，这样一来你就会拿下角色。（当然，这也需要你的长相与制片方想要的是一致的，或者是大体相似的。你对

这个角色而言，不是太年轻或者太老，不是太瘦或者太胖，不是太高或者太矮，又或者是你没有在和导演的女朋友竞争。这是一个竞争激烈的行业。但是我相信，你早已为此做好思想准备了。）

第二章
常规表演，还是
"奋力争取"

这似乎是自相矛盾的：如果你想要选角导演和观众喜欢你，在表演的时候你就必须完全不考虑他们对你的想法。在戏里，你的注意力只能放在你的搭档上。每场戏的重点都在于你如何奋力地去改变你的搭档，无论在哪种程度上。这种斗志是表演的底层基石。不同的老师会用不同的专有名词来称呼它，比如目的、动机、驱动力，或者目标。我喜欢"奋力争取"这个词组（这是《试镜》的作者迈克尔使用的说法），因为它展现了最强烈的冲突感。你想要你的搭档改变得越多，你就会越奋力地争取。而挑战越难，你就会越在乎输赢，那么戏就会越精彩。

　　比如以下这场戏：一个在跑步机上的男人尝试和旁边跑步机上的迷人女士搭讪。你可以说他只是想和她发生关系，或者只是想和她出去约一次会。这是一个很基本、很显而易见的思路，不具备复杂性、层次或者重要性。试试让他格外奋力地去争取吧。提升这个行为的挑战性——让这个女人成为这个男人一年当中第一个想约出去的女人，或者把他想成一个努力想"变直"的男同性恋者，又或者把他想成一个无比孤独的男人，如果这个女人不同意和他出去约会的话，他会自杀。太多演员只做到了剧本上已经写好的程度，然而更具冒险精神的

表演思路会为戏增加额外的精彩的层次感。

以下是你在排戏的时候可以参考的思路：

我在"奋力争取"什么？

考验对方对我的忠诚度。

赢下我们之间的竞争游戏。（要确保表现出输和赢的情绪。）

成为对方心中那个完美的我，或者是完全地成为他／她想让我成为的那个人。

改变对方的想法。

让对方发疯。

去启发对方做一些我想让他／她做的事。

报复对方。

让对方爱上我。

逼迫对方理解我的观点。

向对方证明我足够优秀（对于他／她的家人或一份工作而言，或者对于其他重要的事情而言）。

向对方证明我比他／她优秀。

让对方做我想要他／她做的事，而且要他／她喜欢上这件事。

改变对方，使他／她变成我想要他／她成为的人。

保持现在关系中的状态（因为你对任何改变都充满恐惧，所以这一点很重要）。

惩罚对方。

需要注意的是，在戏里你"奋力争取"的所有目标都与你的搭档有关。如果你在和哥哥争论是否要把母亲接到一方的家里，不要让母亲成为这场争论的重点，而要让争论成为你和哥哥之间的一场地位斗争。每一场戏的重点都在于改变你的搭档，而不在于第三方。永远要记住你和对方之间的纠葛，即使这场戏在表面上是关于另一个人或事的。

你想要改变对方的迫切程度就好比身体一直保持向前倾的姿势一样。不要去选择一些较弱的表演思路，比如使对方喜欢你。我们都希望别人喜欢自己，所以这并不是一个足够有力或有趣的思路。

有无数种"奋力争取"的思路，上面的清单只提供了一些有限的建议。当你在选择"奋力争取"什么的时候，要确保这个选择非常重要。记住所有的思路都需要保证紧急性，以至于你腹部的肌肉是收紧的——这是一个你正在奋力实现重要目标的信号。你的思路应该让你感觉像有一只隐形的手放在你的衬衫前面，把你往"改变搭档"的目标上拉。

我们来看看"奋力争取"清单中的"成为对方心中那个完美的我"这个目标。当对方是一个危险、疯狂的人时，这个目标是很管用的。你身上的每一寸肌肉都在做出随时要逃离伤害的准备。你的脑子在迅速运转以求找到和这个人沟通的最好方式。你处在很高的警惕性中。此时每个人的注意力都会被你吸引。

同样，"成为对方心中那个完美的我"的目标，也可以应用在有一个暴君般的丈夫的妻子身上。她小心翼翼地不去激怒她的丈夫。她

总是同意他的观点,并且带给他食物。演员必须很使劲儿地演出如此顺从的感觉,因为她不会是天生就这么顺从的,同时我们需要看到她的挣扎。想象一下,如果你不得不答应你伴侣的每一个需求,你会是怎么样的。但同时,你要确保自己在演这个角色时,不失去自身的幽默风趣或者不忘利用反讽。你可以试着计划杀他,你可以在他的鼻子底下出轨,总而言之,在表演中你必须要闪现出以前那个独立自主的自我。如果你在这个角色中没体现出你曾经那个很强的自我,以及对自己软弱作为的厌恶,那么你的表演就很可能看起来沉闷、枯燥、无聊。记住,在每一场戏中,你都要尽可能地展现多方面的自我。

让我们来看一下"考验对方对我的忠诚度"的目标。我们在爱情中不是都会这么做吗?我们会让伴侣见家长,然后观察他们怎么做。我们可能会故意吵架来观察他们是否仍然爱我们。我们可能会逼婚,去测试他们对自己是否认真。儿童们总是用各种方式试探自己的父母,去看父母对他们的容忍底线是什么。

我们再来看看清单中的"赢下我们之间的竞争游戏"的目标。这可以应用在一对情侣在争吵去哪家餐厅吃饭的戏中。如果这场争吵是漫不经心的,那么它也可以是充满乐趣的,但是争取控制权这一点是很突出的问题。另一个"奋力争取"的竞争可以是关于整洁的。"亲爱的,"妻子可以说,"你的一只袜子在卫生间的地板上。它在孤独地等待着它的另一半呢。"丈夫可能会回应说,那只袜子很开心独自待在那里。这就是一个竞争游戏,但是这当中可以包含实际和深刻的

TIP 在你的剧本里找到能够玩竞争游戏的台词。

冲突。所有的竞争游戏都是把实际存在的问题以看似轻松的方式展现出来。

讽刺是一种竞争游戏。比如，一个女人期待她的爱人带着一束花来迎接她，但他只拿着一支玫瑰花，而且很显然是刚刚匆忙从花园里摘下的。她没有选择发火，而是用了一种戏谑的方式说："你肯定已经拼尽全力了。"这种讽刺与直接发火表达的意思相同。她在这里"奋力争取"的是让自己的丈夫变得更浪漫，不然就……!

在电视剧《宋飞正传》（*Seinfeld*）里有一场戏，克莱默想让杰瑞品尝一块哈密瓜，但是杰瑞并不想尝。这是一场无关紧要却很有趣的争论。杰瑞在不情愿地品尝了哈密瓜之后感到很喜欢，然后克莱默告诉杰瑞，他应该在乔家超市买所有他需要的水果，而不是去他往常去的那个超市。杰瑞再次表现了抗拒，而且告诉克莱默他觉得更近的那一家超市更好的原因。

克莱默在这里"奋力争取"的是什么呢？在我们之前的清单里，已经能找到几个合适的选项："逼迫杰瑞理解我的观点"，"让杰瑞做我想要他做的事"，或者是"改变杰瑞，使他变成我想他成为的人"，比如成为一个爱吃哈密瓜的、会更聪明地逛超市的人。

克莱默一定特别在乎杰瑞吃不吃哈密瓜的问题，他拒绝宽容地对待杰瑞。当他赢下"让杰瑞吃一口哈密瓜"的竞争游戏时，克莱默又奋力地让杰瑞说出这是他吃过的最好吃的水果。然后他又想要杰瑞以后都去他推荐的那家超市购物。克莱默越用力地改变杰瑞，这场戏就越好看。

杰瑞在这场戏中的表演难度更大，因为他一直是被动做出反应的一方。杰瑞可以去奋力赢下他们之间的小把戏——克莱默坚持然后杰瑞抗拒的小把戏，又或者杰瑞可以去奋力保护自己的生活不要被克莱默掌控。但不要忘记这是一部喜剧，杰瑞的精力和决心的程度一定要和克莱默相匹配。杰瑞不应该陷入消极或者被动的"陷阱"里。比如，当他终于试吃了哈密瓜后，他应该充满喜悦和惊奇而不是勉强地说："哈密瓜确实非常好吃啊！"

这场戏是"互相压戏"（topping）的完美呈现。在克莱默说出一个观点后，杰瑞必须要用一个更好的观点压过他，然后克莱默就必须要用另一个更好的观点再超越杰瑞。演员各自不断地压过、再压过对方，那么整场戏的能量就会随着这场"压戏"的竞争越升越高。由于这是一部轻喜剧，因此每个演员的末句台词的音调都应该是上扬的。最后一个词的音调不要往下走，这样会拖累喜剧的积极氛围。

TIP 在喜剧的试镜中，或者在一场喜剧的戏中，永远都要用上扬的语气来结束台词。不要让结束语的语调下挫。赢下最后一个看点。如果你不能赢的话，起码要保持同样积极的能量。

如果你在一部轻喜剧里的末句台词是"我想你应该离开"，那么不要用厌恶的语气，也不要用低沉的感觉去说"离开"这个词。带着上扬的语气说："我想你应该离开！"就当离开是你能想到的最好的点子。这样的话，你的"奋力争取"依然强劲，而喜剧的感觉也还在那里。

不说台词的"奋力争取"

不要忘记口头语言只是信息传递的一部分。用无声的语言传递具体的信息也是很重要的。除了台词之外,还有很多其他的方式可以改变你的搭档。

1. 肢体语言。不耐烦的姿势、亲密的肢体接触、咆哮、表示神气的抽鼻子、各种类型的亲吻、用口型表示的不认同,这些都是无声的信息。

2. 肢体冲突。如果你和他人在语言上起冲突,那就增加打斗的戏份,然后观察戏中的紧张感是如何因此加剧的。(如果你是在试镜的话,一定要和搭档排练打戏的走位。如果这不可能实现的话,那就用打家具来替代。)

3. 表情。表情是有说服力的。有什么能比翻白眼,或者一双满溢泪水和耻辱感的眼睛,或者看着正在派对上与其他女人调情的丈夫,妻子抛出的那个厌恶的表情更有力地传递信息呢?表情能够告诉你的搭档"我认为你很有吸引力""你让我恶心""我在警告你!""你让我觉得很无趣""你觉得那很有趣?""我爱你"或者是"你很好笑"。无声传递出的信息一般比口头语言更有效。

> **TIP** 镜头总是倾向于给传递无声信息的演员来个特写。

认为你的搭档是值得你"奋力争取"的

永远不要觉得你的搭档无趣。如果你认为你的搭档是无趣的,那你就很可能也会表现得无趣。你可以认为对方是令人发怒的、有罪的、恶魔般的或者恶心的,但是永远不要认为他不值得自己为他花心思。不要选择"想要对方离开这个房间"这种表演思路。相反地,选择"你想要他留下来,好让你可以赢他"或者"让他感觉痛苦"的表演思路。你可以嘴上说"你想他离开",但内心不要真正地想他离开。那样的话,这场戏还有什么乐趣可言呢?

爱的反面不是生气或恨,爱的反面是冷漠。如果你对你的搭档冷漠无情,就不会有一场吸引人的戏。你一定是很在乎你的搭档才会对他生气的。如果你们在吵架,你越是全身心地投入其中,气氛就会越紧张,你也就会越生气。

> **TIP** 你的"奋力争取"总是积极地、热情地起着改变你的搭档的作用,而且他/她总是值得你付出很大努力的。

为一场戏选择了错误的"奋力争取",会对这场戏产生糟糕的影响。在我的课堂上,两个男演员演了一场戏。其中一个演员相较于他的搭档,显得比较弱势。弱势的这一个演员选择的"奋力争取"是"让对方去救他"。在另外一场戏里,这有可能是一个很好的选择,但是在这场戏里不是最好的选择。后来这个弱势的演员选择了另外一个表演思路——"去证明他和对方是平等的",于是他的表演脱胎换骨了。选择对一场戏来说最合适的"奋力争取",就能让你在戏里集中精力。

以下这场戏选自迈克尔·克里斯托弗（Michael Christofer）的剧本《女士与单簧管》（*The Lady and the Clarinet*）。保尔，是卢芭父亲的员工，他来取一些文件。卢芭正在紧张地等待约会对象的到来。这场戏很容易让演员陷入"互相之间冷漠对待"的表演陷阱。

那么保尔和卢芭"奋力争取"的是什么呢？

保尔　　我应该先打电话的。

卢芭　　因为我是一个处女。

保尔　　我只是来这儿……什么？

卢芭　　我是一个处女。

保尔　　哦，呃，对不起。

卢芭　　我才应该是那个说对不起的人。我的天啊，我真希望我已经死了。我希望我已经死了，然后被活埋，而且我已经40岁了……你还在吗？

保尔　　是的，我想是的。

卢芭　　看看你，看看你自己，看看你的衣服。自打我出生以来，你一直都穿着同一条裤子。保尔你来自哪里？

保尔　　没有来自哪里。

卢芭　　完美答案。

保尔　　我是说我是在这里出生的。

卢芭　　你一生都在这里住。

保尔　　哦，是的。

卢芭　　对，圆满开心地在这里。

保尔　　哦，是的。

卢芭　　你没有想过把你渺小的生活挤到一个行李箱里，然后就上路吗？

保尔　　为什么？

卢芭　　我不知道。只是为了上路而上路吧。你难道从来没有感到一种需求，一种拉着你使劲儿挣脱、冲出、撕裂围墙然后逃跑的期望吗？天啊，你是什么材料做的？你有自己的命运。命运已经为你计划好了。你觉得为什么上帝把你放到地球上来？你在这里是有原因的。

保尔　　我只是来这里取文件。

卢芭　　耶稣、玛丽和约瑟夫啊，难道我是唯一一个活着的东西吗？

保尔　　你怎么回事？你疯了。

卢芭　　我正在死去，我能感觉得到。我身体里的每一个细胞都在尖叫着寻求空气。我的皮肤备受煎熬。

保尔　　天哪。

卢芭　　对，天哪。

保尔　　也许你应该去看看⋯⋯

卢芭　　看什么？医生吗？

保尔　　呃⋯⋯

第二章 常规表演，还是"奋力争取"

如果只是按照字面意思来表演的话，当卢芭说保尔一生只住在一个地方的时候，保尔的回应会让他显得很愚蠢，他没有理解卢芭其实是在暗示他是一个狭隘、幼稚的人。有哪位选角导演或者观众会对一个愚蠢的男人感兴趣呢？不要仅仅因为卢芭在暗示保尔是狭隘而且没有冒险精神的人，就真的把保尔当作一个愚蠢而且无趣的男人，这是一个陷阱。

也不要认为卢芭对保尔不感兴趣，这也是一个陷阱。

卢芭　对，圆满开心地在这里。
保尔　哦，是的。
卢芭　你没有想过把你微小的生活挤到一个行李箱里，然后就上路吗？
保尔　为什么？

可能第一眼看上去，保尔并不喜欢卢芭。毕竟，他认为她是个疯子，应该去看医生，那么，难道他是想尽可能地远离她吗？不是！记住，如果你对自己的搭档是冷漠的，那你就会表现得毫无吸引力且无趣，同时，观众会认为这是一场没有必要看的戏。选择这个思路——保尔其实很为卢芭着迷，而且卢芭越是咆哮和胡言乱语，他就越对卢芭感兴趣。也许他有着无趣的生活，而且从来没有听人说过这么直白无隐、情绪激烈、张扬放肆的话。他被她吸引，而且听到她贬低自己，他还会觉得很有趣。他知道自己不是一个愚蠢的乡下人。

为了让他看起来富有吸引力、有趣而且聪明，选择这个思路——保尔对卢芭贬低自己感到有趣。他在戏弄她。看看保尔的回应台词：

卢芭　　我才应该是那个说对不起的人。我的天啊，我真希望我已经死了。我希望我已经死了，然后被活埋，而且我已经40岁了……你还在吗？

保尔　　是的，我想是的。

保尔是在开玩笑。他有可能被这个女人逗得开心地放声大笑。

当卢芭说："耶稣、玛丽和约瑟夫啊，难道我是唯一一个活着的东西吗？"然后保尔回答"你怎么回事？"时，切记不要带着厌恶的语气，而是带着真诚的兴趣发问。

所以，与其让选角导演看着一个对人表示不认可、愚蠢、苛刻、苦瓜脸的男人，不如让他看到一个带着幽默感、对一个美丽的女人展现他的欣赏，并且乐在其中的男人。保尔从来没有见过一个像她这样的人。保尔可能是在争取成为卢芭心中完美的人，成为她想要他成为的那种男人。为了使自己给出正确答案，他必须绞尽脑汁地思考他的答案。带着这样的思路，重读一遍这场戏的台词。

你可能也在想，卢芭不喜欢保尔，而且对他不感兴趣——但是卢芭可能在争取改变保尔，让他成为一个更加有趣的男人。她想刺激他、羞辱他，然后逼迫他重新审视自己。她一定认为他是值得自己这么花心思的人。选择这个思路——她像他一样，也同样被他吸引。让这场

戏成为一场爱情戏，而不是一场互相诋毁的戏，那么你的观众就会为之着迷。

富有吸引力的"奋力争取"

　　正如我们给保尔这个角色做的选择一样——把保尔变成一个看起来富有吸引力，而不是一个批判他人的、险恶的男人，你要确保在每一场戏里都选择对你的搭档（和你的观众）而言有吸引力的表演思路。把你声音中的哀怨去掉。不要演出很累或者你很无聊的感觉。不要选择任何让你不喜欢某人或者让你看起来萎靡的表演思路。我认识一个美丽的女人，她总是哀怨地苦着脸，带着受害者情结。因此，虽然她对约会对象很细心，但她从未被对象再次邀请出去进行第二次约会过。从她的不幸中我们学习到一个教训——只要有可能，在任何时候、任何地点，即便你在演一个杀手，你也要让他成为一个有吸引力的人。（这在日常生活中同样适用。）

　　最近我在理发店里遇到了一个年轻的女演员，她幽默风趣、富有个性，而且活力十足。当我告诉她我是一个表演老师的时候，她想为她正在排练的一出话剧向我寻求建议。我告诉她，一定要赋予任何一场戏的首句台词一个明确的动机。她说她的第一句台词大概是这样的："嘿！我知道你做过什么！你这个色狼。" 她给我念了一下台词，她把三句台词连在一起，用厌恶的语气去说，就像她感到很恶心一样。她本身的魅力和充沛的能量都没有通过她的表演传递出来。刚才在念

台词的时候,她的个人魅力消失了。如果制片方看到如此不富魅力的表演,没有人会选中她去演任何角色。我告诉她,要用自己本身的魅力和幽默去演。她告诉我,是导演让她这样子演的。我回答说,这个导演显然是一个缺乏经验的导演,所以她应该呈现给导演另外一种表演思路,然后让他看看哪一个更好。她的表演动机可以是告诉她的搭档"我不是一个你能轻易玩弄的女孩"。说"嘿"的时候应该要引起对方的注意,说"我知道你做过什么"的时候,应该带有一点游戏的感觉在里面,就像她在和对方说"你小心点!我可有你的号码!"一样。然后,说"你这个色狼"这句台词的时候,不需要说得这么厌恶。一个更好的选择是带着幽默的感觉,对一个人可以如此堕落展现出难以置信。每一种表演思路,都可以是令人信服的,但是第一种表演思路没有展现出这个女演员本身的任何优点,第二种思路就展现出了她的幽默、聪慧和力量。

玛吉·史密斯(Maggie Smith)在罗伯特·奥特曼(Robert Altman)的电影《高斯福庄园》(*Gosford Park*)里有这样一句台词,当时她在贬低一个由于行李箱还没有运到而只能每天晚上都穿着同一套裙子去吃晚餐的女人,她说:"绿色真是一种令人疲惫的颜色。"如果用一种虚弱的、不认可的、厌恶的语气说这句台词,那么这就会使得这个说话的人看起来毫无吸引力。而玛吉·史密斯用尽了她所有的精力去表现这一重磅的贬低。而且我几乎可以肯定,在说"令人疲惫"这个词的时候,她的小腹肌肉是收紧着的。在说台词"绿色真是一种令人疲惫的颜色"时,她的动机是想让其他在场的宾客大笑,并让观

众欢呼。你可以参考玛吉·史密斯演过的其他作品，她的表演完美地体现了集中的精力和细节刻画。

舞台表演 vs 电影表演

不要以为这两种技巧是截然不同的。两者都要求同样强度的表演思路和同样程度的精力。如果认为电影表演需要的是"自然"，因此演员应该少付出一些精力，或者表演时需要克制，那你就错了。杰克·尼科尔森和克里斯·洛克（Chris Rock）两人在他们扮演的任何一个角色里都体现了巨大的能量，同时，他们的表演是令我们信服的。舞台表演和镜头表演之间最大的不同，是前者会为了让观众听得到而调节说话音量。不像舞台表演，在电影中，演员最微小的表情都会被镜头捕捉到。镜头能够读到无声的语言。而舞台演员，为了让观众能够听到他们，有时需要发出更大的声音。但舞台演员同样需要利用自己，用他们自己的眼睛去感受。不要因为是在镜头前，就压低你的能量或你的"奋力争取"。也不要因为是在舞台上，就塑造出让人不能相信的角色。时刻都要利用本人的个性。

走位和道具的使用必须要支撑你的"奋力争取"

不要仅仅为了让自己手头上一直有事情在做，就使用道具和添加走位。要利用它们来体现这场戏的情感以及支撑你的表演动机。如果

你的动机是去惩罚一个人的邋遢,那么你可以边把他的杂物扔到衣橱里,边说"看看你给我带来了多大的麻烦"。

如果你的动机是向你的搭档表达你爱上他/她了,想和他/她发生关系,那你就应该以性感的方式使用你的道具。在电影《当哈利遇到莎莉》(When Harry Met Sally)那场著名的"假装高潮"的戏里,梅格·瑞恩(Meg Ryan)不自觉地上下来回抚摸着她的酒杯。导演很满意这个表演,还给了她的手一个特写镜头。

我个人特别反感一个在业余话剧制作中很受欢迎的舞台动作——做沙拉。演员会沉闷地来来回回地从冰箱里拿出食材,然后边讲话边切生菜和黄瓜。如果一个导演逼迫你做沙拉,那就请你带着愤怒的情绪切蔬菜,或者性感地手撕生菜。你也可以在咬小番茄的时候假装它是你伴侣的头,狠狠地咬下去。

走位也应反映情绪。只有当你想远离某人或亲近某人时,才需要移动位置。随意的移动或发狂的动作会惹烦观众。许多演员出于紧张而移动,其实他们反而应该抓牢地面并站直。我和我的学生们说,要"抓牢自己的力量"。随意摆动或向着搭档的方向往前倾都代表你把力量让给了对方。

另外一个我时常抱怨的事情,是老生常谈了:当两个演员在看着夕阳,描述着他们的未来时,其中一个演员会站在另外一个演员的后面。演员不用一直盯着对方的眼睛,但是他们必须要时不时地看向对方,看对方对自己说的话有什么反应,通过这种方式来确认是否沟通顺利。除非是莎士比亚的戏剧,不然演员不需要在凝思时大声独白。

永远都要和你的搭档保持沟通。

如果你的搭档说了一句关于他要在山上建一幢房子的台词，紧接着指向一座想象中的山。你不要看向那座虚构的山，而是看向他，因为是他在为你构想画面。

让你的走位和道具跟你的"奋力争取"产生关联。在洛杉矶，我看了一部叫《说话的疗愈》(The Talking Cure) 的话剧，导演是克里斯托弗·汉普顿（Christopher Hampton）。里面有一对夫妻的戏，很短，总共有三场，夹在其他场景之间。这位著名的导演在每场戏中，都给了饰演妻子的女演员一些没什么用处的道具。在第一场戏里，她给了丈夫一杯水。在第二场戏里，她给了他一杯茶。在第三场戏里，她在织毛衣。这几个道具和戏里演员的"奋力争取"有什么关系呢？没有关系。无论是这位导演还是女演员，都没有使这些道具和戏里的情感产生关联。在这个例子里，我们还不如完全不使用道具，因为它们会让这场戏看起来很假、很做作。

TIP 你对道具的运用以及在舞台上的走位应该反映这场戏的情感。

找到至少三种方法以达成你的"奋力争取"

如果你只有一种方案，那么即使是你在"奋力争取"时最有把握的表演思路都有可能变得老套。举个例子，如果你的"奋力争取"是让你的搭档在你清理房子时多帮你一些（这可以成为一个影响你们关系本质的敏感话题），那么你可以这样表演：先是冷静地说服，然后

转而变成大喊大叫，最后伴着泪水，威胁要离开。

如果你的"奋力争取"是让你的母亲接受你那有犯罪前科的男朋友，那就告诉她所有他身上美好的事情。如果她仍然不能被说服，那就强调你的独立性。在那之后，贬低她作为一个母亲的能力，最后放声大哭。（眼泪是非常有效果的！）

在生活里，当我们知道自己不能说服别人的时候，我们会换另外一种方式。在表演上也应如此。

我曾经和我的老师迈克尔·舒尔特勒夫（Michael Shurtleff）演过一段剧情戏。我痛骂、咆哮、尖叫，然后真实的泪水从我的两颊流下来。我非常为自己骄傲。这场戏结束之后，我等待他过来表扬我的表演是多么的精彩。但是他并没有，"你一直在同一个水平上，"他说，"不用多久观众就会转移注意力了。你必须要用不同的方式去达成你的目标，去改变你的搭档，以抓住观众的注意力。"

我应该对搭档的反应更加敏感。当我的尖叫和发怒无法达成我的目标时，我就应该试着用其他的方式去改变他。我应该试着去和他据理力争，或者威胁着要离开，让他体验到平静但有效的愧疚感。我甚至可以勾引他。

我学到了很有价值的一课。我希望你也学到了。

无力的"奋力争取"

演员总是会跟我说他们的动机或者"奋力争取"是"我想让他／

她喜欢我"。这是毫无力量的。我们都想让所有人喜欢自己。如果你的邮递员，就是那个你每隔几天会见一次面的人，突然对你生气，你也会担心一整天。"我对他做了什么？"你会问。他会成为你心里的一根刺，直到你们可以再次成为朋友。我们都想要被所有人喜欢，这是普遍现象，所以这是一个无力的思路。况且这个思路只是关于你，而没有包括任何与改变搭档相关的想法。

如果我问我的学生，他们在这场戏里"奋力争取"什么，然后他们说"我只是想……"，我会马上打断他们。如果你说"只是"，那么你的思路就是无力的。

另外一个普遍的无力的思路是"我想要被理解"。我们当然都想要被所有人理解。这没有什么特殊之处，也没有什么有趣之处，而且这仍然只是关于你自己的。

选择一个能启发你去凶猛战斗的"奋力争取"。你的搭档一定要能看得到你的观点。你一定要赢！他一定要做你想要他做的。

> **本章总结**
>
> 找到最有力的"奋力争取"，然后确保你的搭档也牵涉其中。不要认为你的搭档是无趣的。你越对你的搭档着迷，我们就会越对你着迷。传递尽可能多的肢体语言和无声的信息。使用你的走位和道具来支持你的"奋力争取"。对你要改变你的搭档这一目标要充满激情，并且找到至少三个策略去达成它。不要保守地表演，不要只是做到礼貌。要冒险！

第三章
节顿

当演员们和导演们说到"节顿"①或者"瞬间"（Moments）的时候，他们指的是，当一场戏因为某些重要的话或者发生的事情而稍微发生改变的时候，产生的片刻沉默。

一个富有经验的演员可以和一个新人演员说："我用沉默可以做到的，比你用台词做到的都多。"而这是事实。节顿是锁定观众注意力的关键。你的表演中出现越多②的节顿，观众就越会全神贯注。当你第一次看剧本时，你应该马上开始寻找有沉默（节顿）的地方。演员时常把这个过程称作"把一场戏分为不同的节顿"。没有节顿的戏是无趣的。

一个强有力的节顿可以发生在一个人在一场恋爱中第一次说"我爱你"的时候。

① "节顿"（Beat）在西方表演教学中主要代表两个意思。一个意思接近于"停顿一拍"，是一个动作词。还有一个意思则接近于"一小节"，即某段拥有同一个动作、中心思想或主题的台词，比如，一个 new Beat 就是指一段与上一段台词拥有稍微不同的目的、主题或动作的台词。作者在这里表达的是前一个意思。为了更全面与准确地表达 Beat 的含义，译者选择以"节"和"顿"组成新词"节顿"来翻译在表演教学中作为专有名词使用的"Beat"一词。

② 这里"越多"不是指说话时停顿的次数，而是指由不同原因而产生停顿时刻的节顿种类。

本　　　（节顿）我爱你

杰瑞　　（节顿）我也爱你

另一个节顿发生在双方都在消化对方刚刚说的话的时候。

注意一下本在说话之前的节顿，还有杰瑞接收到话之后的节顿，和杰瑞在决定如何回应本时产生的节顿。如果一个人说"我爱你"，然后另外一个人很快地回复"我也爱你"，那么说明这句话对他们自己或者观众而言，都没有重要性或者惊喜感。

节顿可以由触摸来创造。当一个男人第一次用手指轻抚一个女人的手臂的时候，他就是在创造一次有效的节顿。不要忘记，剧本上所有写到的"触摸"都要在表演中体现出来。演员，尤其是在试镜的时候，容易忽视剧本里写的"触摸"，因为他们没有做好准备让他们的搭档去触摸自己。但是触摸这个行为，当两个人不是情侣关系的时候，是有特别意义的，并且必须要被演员标记为一个特别的行为。举个例子，一个被收养的孩子，第一次握紧拳头，带着令人惊讶的温柔，用他的拇指揉搓我的手，这就是一个对于我们两个人来说都很重要且充满爱意的瞬间（节顿）。

一段记忆可以创造节顿。一对夫妻无意间看到了他们死去的孩子珍惜的毛绒玩具之后产生的悲痛的沉默（节顿），就是充满力量的。

节顿可以通过表情创造。一个男人深情地盯着一个女人。她接收到了这个节顿。她也盯着他，

TIP　当你在表演一段独白或者很长的台词段落时，在剧本中寻找沉默的时刻（节顿）来把它分段。

一条信息就被传递过去了。这对于他们和观众来说,都是很动人的节顿。

一个有力的节顿或瞬间,可以在一个人被扇巴掌之后产生。一个沉默的瞬间是可以比语言更有力量的。在一段肢体冲突之后,克制住你想马上吼出"你这个混蛋"的冲动。用一个节顿表达一条无声的信息,然后再说你的台词。一个短暂的沉默可以让你的台词效果放大一倍。

寻找那些看起来不那么明显、不那么激烈的节顿。因为你拥有越多的节顿,这场戏就会越好看。有力量的沉默或者节顿是充满着潜台词和无声语言的。

错误,创造有力的节顿

有一天我未婚夫的父母和我一起坐在一个赛马场的栅栏旁边,看着我的女儿骑马。我当时表现得像一个合格的未来儿媳一样,和我的未来公婆进行着礼貌的对话。突然之间,我女儿的马脱缰了。我预感到她即将要坠马,而且可能受伤。"该死!"我尖叫道。然后我转头看向我的未来公婆,"对不起,我很抱歉。"我当然指的是我的不雅用词。"他妈的……!"我突然看到女儿就要摔倒了,便又尖叫道。"对不起!"我再次道歉。对于观察者来说,这场戏一定非常精彩且充满喜剧效果。

一个错误,可以是电影《时时刻刻》(*The Hours*)里凯蒂和劳拉两位主妇之间交换的亲吻,或者是不小心脱口而出了你一直瞒着对方的秘密。比如,假设你的丈夫已经失业下岗了,家里的压力几乎让

你无法忍受，但是你仍然尝试着把你真实的感受藏在内心，以支持你的丈夫。后来你们俩陷入了一场小摩擦。你回到家，看到一张未付的账单，然后你就爆发了。"这都是你的错，"你说，"为什么你不能更努力地去找一份工作呢？"你的丈夫既受伤又震惊。而这时候你后悔了，想捂住自己的嘴，可是为时已晚。你希望你没有说过这些话。现在你需要去解决自己犯下的错误，而这个过程是很有看点的。

你的错误可以不是由语言造成的。假设你是一个正在和匪徒约会的女人，他有能力把你或者你的家人杀了。你假装爱上他，这样你就可以拯救你的家人。但是当他试着过来亲吻你时，你感觉很恶心，然后慌忙地避开了——这是一个危险但令人兴奋的失误。

错误型节顿①为一场戏提供了紧张感、戏剧性的暂停、幽默感。它们是令人兴奋的。在你的剧本里，寻找这些潜在的错误型节顿。

在托尼·库什纳（Tony Kushner）的电影《天使在美国：千禧年降临》（Millenium Approaches）中有一场哈珀和她的同性恋丈夫乔之间的戏。这场戏里充满着错误型节顿。他们都是摩门教教徒，所以同性恋这个话题对他们来说尤其难以接受。以下是一段简短的摘录：

哈珀　　是的，我就是那个敌人，就是这么简单，这个是不会改变的。你认为只有你讨厌性，我也讨厌，我讨厌和你发生关系，我真的讨厌。我希望你不停地打我，直到我的关

① 因为犯错误而产生的节顿（Mistake Beat），本书统一翻译为错误型节顿。

节都粉碎,就像一场战争一样,而我裂成碎片。这是对我的惩罚。嫁给你,是我的一个错误的决定。我之前就知道你……(她没有说出那个词)这是犯罪,会杀死我们俩。

乔　我总是能看出来你什么时候吃了药,因为你的脸会变红,然后会流浪多汗。坦白来说,这就是为什么我经常不愿意和你……

哈珀　因为……

乔　好吧,你并不漂亮。不像这样。

哈珀　我有事情想问你。

乔　那就问呀!问呐!你该死的究竟为什么……

哈珀　你是同性恋吗?(停顿)你是吗?如果你现在试着离开,那我会把你的晚餐重新放回烤箱里,然后把温度调到最高,以至于整栋楼都会被烟雾填满,而每个人都会窒息。我向上帝发誓我会这样做的。你现在就给我回答这个问题。

乔　如果我是……

哈珀　那么就请告诉我,然后我们再说。

乔　不,我不是。我看不出来这会造成什么不同。我想我们应该要祈祷了。请求上帝来帮忙吧。我们一起来请求他。

这段戏很有力量,因为两个角色都制造了错误。再读一次这场戏,你会看到第一个错误型节顿发生在哈珀说"嫁给你,是我的一个错误

的决定。我之前就知道你……（她没有说出那个词）"时。

哈珀差一点就说出"我之前就知道你是同性恋了"。她控制住了自己，因为他们俩从来没有这么深入地讨论过他们的夫妻生活。但他们两个人都知道她在指什么。他们两个人都理解，至少，在隐喻层面上理解。

当乔说"我总是能看出来你什么时候吃了药，因为你的脸会变红，然后会流很多汗。坦白来说，这就是为什么我经常不愿意和你……"时，乔创造了他们对话中的第二个失误。乔马上就准备承认他不想和她发生关系了。他之前从来没有说过这句话，而其实他现在也不想说。

但是哈珀马上指出了他的错误。气氛很紧张，她试着威逼他说完未说出口的话。她说"因为……"，她希望他能够最终承认他是同性恋的事实。乔必须要做出一个节顿，花时间来明白这是她对他发起的挑战，然后再用"她不够漂亮，吸引不了他和她发生关系"为挡箭牌，补救他刚刚话中的错误。

下一个错误是乔失控了，他喊着"那就问呀！问呐！你该死的究竟为什么……"，显然他希望这场对话能向好的方向顺利地发展下去，从而减轻哈珀的怀疑，但是随后他就失控了，而且不仅仅是大吼，还说了脏话。此处应该出现一个节顿，因为他们两个都感受到了这个错误产生的影响。他们两个都知道，这个错误发生的根源是——真相即将浮出水面了。

这场戏的最后一个错误是，乔说"如果我是……"。此刻，他已经十分接近于承认他是同性恋的事实了。突然地，他止住了话头。哈

第三章 节顿

珀知道他即将要说什么。她极度渴望他能说出来,使她终于可以确认一直以来所发生的一切。如果事情仍然不明了,她就会活不下去了。

这里的每一个错误型节顿,都会让观众体验到紧张感,让他们感觉自己好似身处尼亚加拉大瀑布的边缘,并且即将坠落。请以饱满的表演状态处理这些错误型节顿,并且尽你的全力把它们拖住,越久越好。你会呈现一场非常精彩的戏。

下面这场戏有着一个突出的搞笑错误。在拉里·汉金(Larry Hankin)的喜剧《乔治怎么了?》(*What Happened to George?*)中,乔治同时娶了两个女人——多丽丝和玛雅。让乔治惊慌的是,玛雅写的儿童书在多丽丝举办的比赛中被选为了冠军,所以这两个女人即将要见面。乔治正在尝试说服玛雅不要去。

乔治　这是一个很小的乡镇比赛。迈阿密是一个南方的海滩,不是儿童的……

玛雅　我听不到你说话,啦啦啦啦啦……

乔治　住嘴。

玛雅　我现在听不到你说话哟,啦啦啦啦啦……我听不到你哦,啦啦啦啦啦……

乔治　给我闭上你该死的嘴,多丽丝。

玛雅　又"多丽丝"了?

乔治　我是说玛雅。

玛雅　好吧,乔治,既然你为这事这么困扰,那我就预约几次

夫妻心理治疗。从明天开始，到这个月的最后一天，每天都去，直到我们找出问题在哪里为止。没有商量的余地。请问现在我能把我的枪拿回来了吗？

很显然，当乔治叫玛雅为多丽丝的时候，就是一个错误。让我们看一下乔治一步步走向这个错误的焦虑过程。玛雅不愿意听他的。他叫她住嘴，她仍然不听。是他的烦躁导致了这个失误。是乔治想要压过玛雅的"啦啦啦"的欲望，才导致他出现那一秒钟的不留神。"给我闭上你该死的嘴，多丽丝"，这句话不应该用一种被动的或者厌恶的低落情绪去说。这句台词的目的，应该是乔治想要用比玛雅更大的声音来压过她。他应该对她吼着说。

玛雅对乔治这个错误的反应是很大的。她把她本来堵着耳朵的手指从耳朵上拿下来，用极其认真和好奇的态度，去应对这个错误型节顿。她的大喊大叫被忘记了。很好笑的是，虽然她的手指之前堵着耳朵，而且一直"啦啦啦啦啦"，但她仍然完美地听到了那个失误。在说"又'多丽丝'了？"之前，她应该停顿一下，对乔治的失误做出反应，再说台词。

乔治不应该马上就开始接着说他的台词"我是说玛雅"。只有当他耐心地对这个错误进行反应，他之后的这个示弱反应（节顿）才是具有喜剧效果的。他应该尝试着想一些能够挽救他这个错误的话，但他想不出来，然后他才说出了那句无力的解释台词。这样一来，"我是说玛雅"这句台词，一定会更好笑。

第三章 节顿

玛雅觉得非常好玩，她想要彻底地体验乔治的失误带来的乐趣。她并不生气，她很兴奋地想看乔治出糗。她是如此的强硬，以至于乔治完全无力辩驳。他会去接受这些心理治疗的。"没有商量的余地"，就像玛雅说的一样。可怜的乔治，他犯了一次错误，而现在他要为此付出代价了！

发现关于你搭档的新信息，能创造强有力的节顿

以下的喜剧片段来自哈维·菲尔斯坦（Harvey Fierstein）的《同性三分亲》（*Torch Song Trilogy*）中的《寡妇和孩子优先》（*Widows and Children First*）。它展现了一个角色发现了关于另外一个角色的新信息时，节顿是如何被创造的（或者说在这个例子里，她认为她有了新的发现）。玛是阿诺德的妈妈，而阿诺德是一个同性恋男子，同时他收养了一个也是同性恋的养子。玛不断地尝试让阿诺德变"直"。玛不知道大卫的养子身份，她猜想他可能是阿诺德的一个过于年轻的爱人，而这让她十分震惊。大卫知道她想错了他的身份，但他享受捉弄她的过程。剧本中，括号里的备注是哈维·菲尔斯坦写的。

玛　　所以你在上大学？

大卫　　高中。

玛　　（她的心脏！）高中。多好。（充满希望地）高三？

大卫　　高一。

玛　　真可爱。告诉我，大卫，你究竟几岁？

大卫　　16 岁……再过两个月满 16 岁。（看着她想死的表情）有什么问题吗？

玛　　完全没问题。16 岁……再过两个月才满……真好。你还有一大段好时光在你面前……而我的未来正在我眼前毁灭。

玛的第一个节顿发生在当她听到大卫还在上高中的时候。

玛　　（她的心脏！）高中。多好。（充满希望地）高三？

她的第二个节顿是在她说完"多好"之后，她试着鼓起勇气去问，"高三？"

下一个节顿发生在大卫说完"高一"之后，现在玛已经确定他的孩子是一个恋童癖了。

在玛整理好情绪，说"真可爱"之前，有一个很长的停顿。

下一个节顿发生在玛听到大卫说他只有 16 岁的时候。她的这个节顿太长，以至于大卫问她是不是出了什么问题。

大卫故意创造了一个节顿，来捉弄玛。

大卫　　16 岁……再过两个月满 16 岁。（看着她想死的表情）有什么问题吗？

大卫在说出他的年纪之前，故意制造了一个节顿，调皮地捉弄了玛一番。然后他又用"再过两个月满 16 岁"这句话来多加了一个节顿。

饰演大卫的演员一定要足够聪明地知道，玛是误会了大卫的身份，并且他一定在享受捉弄她的过程。他的乐在其中会增加喜剧效果。

这是一个充满着节顿的小片段，但是玛的角色必须高度保持一种处于戏剧冲突的状态。饰演玛的女演员的反应越夸张，喜剧效果就越好。

要记住这是一部喜剧。演员一定要保持干劲十足的状态，并且每一个节顿 / 发现，都要比上一个更重要，因为大卫给出的每一条信息都会因为玛的误会而被放大。

要确保玛的最后一句台词，"你还有一大段好时光在你面前……而我的未来正在我眼前毁灭"，用上扬的语调结束，而且演员要用极其饱满的精力去说。"毁灭"应该成为音调最高的那个"音符"。几乎所有的喜剧台词，都是以上扬的语调结束的（参考第七章）。

在由大卫·海尔（David Hare）改编的电影《时时刻刻》里，有另外一段充满着节顿且写得非常精彩的戏。劳拉在婚姻中并不开心，其中一个原因是，她其实是一个还没有"出柜"的女同性恋者。凯蒂是她的邻居，也有她自己的婚姻问题。在这场戏中，劳拉为她的丈夫做的生日蛋糕正摆放在桌子上。

以下这段是这场戏的中间片段。凯蒂在问劳拉关于书桌上的一本书的问题。其中的评论和指导建议是大卫·海尔给出的。

凯蒂　　哦？你在读一本书？

劳拉　　是啊。

凯蒂　　这是一本关于什么的书？

劳拉　　哦，是关于一个女人的。她非常的……嗯，她是一位女主人，而且十分的自信。她准备举办一个派对，并且……可能是因为她很自信吧，每个人都认为她过得很好，但她其实过得并不好。

凯蒂已经拿起了书，然后她看了劳拉一眼。对话中止了。

劳拉　　所以……

凯蒂　　哎。

劳拉　　出什么问题了吗，凯蒂？

凯蒂整理了一下她的思路。

凯蒂　　我必须要去住院几天。

劳拉　　凯蒂……

凯蒂　　我的子宫里长了一些东西。他们要好好检查一下里面的状况。

劳拉　　什么时候？

凯蒂　　今天下午。

劳拉只是呆呆地看着她，不知道如何回应。

凯蒂　　我需要你替我喂我的狗。

劳拉　　当然。

片刻的沉默。凯蒂把她的前门钥匙放在了厨房的桌子上。

劳拉　　你就是为了这事儿过来找我的吗？

凯蒂只是看着她，没有回答。

劳拉　　医生具体是怎么说的？

凯蒂　　我的子宫状况很可能就是导致我一直无法怀孕的问题所在。

凯蒂看了劳拉一下，显得不大自信。

凯蒂　　问题在于，我指的是，你知道的，我和雷在一起一直真的很开心，但是，嗯……现在我已经知道了是有原因的……我无法怀孕是有原因的。你很幸运，劳拉。我觉得一个女人在当妈妈之前，都不能被称作真正的女人。

劳拉低头看看她自己的肚子。凯蒂看向别处。

凯蒂　　讽刺的是，在我的一生中，我一直有能力做成所有的事情——我的意思是，我真的可以做成任何事。真的，我从来没有遇到过麻烦，就除了这一次，这是我特别想要的东西。

劳拉　　是的。

凯蒂　　就这么多了。

劳拉　　至少现在他们能够去解决它了。

凯蒂　　是的。他们会解决好它的。

劳拉　　是的。

凯蒂摩擦着她的拇指和中指，好似那儿有一块想象中的污垢。

凯蒂　　我并不担心。担心有什么意义呢？

劳拉　　没有意义的。这不是你能控制得了的事情。

凯蒂　　对啊，一切掌握在几个我从来没有见过面的医生的手里。

劳拉　　凯蒂……

凯蒂　　……几个可能喝马提尼比雷还要多的医生，而且他们肯定总是拿着六号高尔夫球杆去球洞区。无论这件事对我来说意味着什么。

凯蒂已经失控了，挣扎着要控制她的情绪。

第三章 节顿

凯蒂　　我的意思是，我当然是在为雷担心。

劳拉　　过来。

但实际上，劳拉站起来走向了凯蒂。她弯下腰拥抱了她。一刻之后，凯蒂的手滑落到劳拉的腰上，揽着她。两个女人紧紧相拥。劳拉弯着腰，几乎和凯蒂一样高了。然后，毫无预兆地，劳拉亲了亲凯蒂的额头，缠绵地。凯蒂没有拒绝。

凯蒂　　我很好，真的。

劳拉　　我知道你做得很好。

凯蒂　　如果要说我真的有什么的话，其实我更为雷担心。他的挫折承受能力不是很好。

劳拉　　就暂时忘掉雷吧。忘掉他吧。

凯蒂的脸靠在劳拉的胸上，看起来很放松地依偎在她的怀里。劳拉捧起凯蒂的脸，然后亲上了她的嘴唇。她们两个人都知道自己在做什么。她们亲吻着。忘我地亲吻了一分钟。然后凯蒂推开了劳拉。

凯蒂　　你人真好。

沉默了片刻，劳拉转过身，她的视线落在了和玩具一起坐在地上的瑞奇身上。她们俩都忘记了他的存在。他看到了整个过程。凯蒂站了起来。

凯蒂　　你知道狗狗的日常习惯吧？每天晚上喂一半的罐头，然后时不时注意一下水盆里的水量。雷早上起来会喂它的。

凯蒂站起身来准备离开。

劳拉　　凯蒂，你刚刚不介意吗？
凯蒂　　介意什么？

劳拉站起来，看起来很焦虑。

劳拉　　你想要我开车送你吗？
凯蒂　　我觉得我自己开车会感觉更好受些。
劳拉　　凯蒂，一切都会好的。
凯蒂　　当然了，再见。

凯蒂离开。劳拉站在厨房中间，她低头看了一下瑞奇。瑞奇仍在沉默地看着她。

劳拉　　什么？你想要什么？

她的声音太尖利了，以至于瑞奇转过身，沉默地回到了他自己的房间。

第三章 节顿

然后……劳拉端起了蛋糕,用脚踩下垃圾桶的踏板,打开盖子,让蛋糕从盘子上干净利落地落入垃圾桶里。蛋糕落下的时候发出了令人满意的清脆的声音。

第一个节顿在这场戏的一开始。

凯蒂　　哦？你在读一本书？
劳拉　　是啊。
凯蒂　　这是一本关于什么的书？
劳拉　　哦,是关于一个女人的。她非常的……嗯,她是一位女主人,而且十分的自信。她准备举办一个派对,并且……可能是因为她很自信吧,每个人都认为她过得很好,但她其实过得并不好。

凯蒂已经拿起了书,然后她看了劳拉一眼。对话中止了。

剧作家说对话中止了。换句话来说,这里有一个很长的沉默、一个节顿。为什么呢？因为,其实潜台词里,劳拉已经透露了关于她自己太多的信息——她太像书里面的主人公了。可能劳拉说"但她其实过得很不好"这句台词的时候,是带着试图掩盖的、哽咽的语气说的。两个女人都不知道该如何对待这个秘密。在沉默中,她们都集中精力去理解刚刚的话,然后思考接下来要说什么。

劳拉说了句"所以……"来转移话题。

接着凯蒂又转变了话题。她说的"哎"，是带着很多的潜台词的，以至于劳拉问凯蒂出了什么事情。

剧作家说凯蒂"整理了一下她的思路"，然后才回答。换句话来说，凯蒂在决定如何用最好的方式告诉劳拉她的身体健康出状况了这个消息前，有一个节顿。

下一个长节顿发生在当劳拉看着凯蒂，不知道如何回应关于凯蒂即将做手术这个消息的时候。劳拉应该努力集中精力，去思考这个时候最应该说的话是什么。

此时凯蒂帮她摆脱了尴尬，她把话题转到了喂狗上。说到一些不痛不痒的话题，她们觉得很解脱。但是当话题转得太快的时候，又会有一个节顿出现，因为凯蒂在想如何请求帮助。她的"奋力争取"是"让劳拉感觉好一些或者勇敢一些"。在这个停顿的时刻，劳拉又帮凯蒂摆脱了尴尬，通过说"你就是为了这事儿过来找我的吗？"劳拉希望凯蒂来找她不仅仅是出于喂狗这个目的。

凯蒂确实还有其他目的。她们希望她们之间的联结会让她们感觉更开心、更有力量。这时又一个节顿出现了——当凯蒂陷入情绪里无法回答的时候。劳拉又一次为她接话，说："医生具体是怎么说的？"

凯蒂觉得这么私密的话题让她有点难堪。剧作家说凯蒂"显得不大自信"。以下的对话对她们俩来说都是困难的。

凯蒂　　讽刺的是，在我的一生中，我一直有能力做成所有的事

第三章 节顿

情——我的意思是，我真的可以做成任何事。真的，我从来没有遇到过麻烦，就除了这一次，这是我特别想要的东西。

劳拉　　是的。

凯蒂的台词是不连贯的、一顿一顿的，因为她挣扎着让她的情绪释放出来。她边说边组织语言和用词。她意识到她的用词是多么的不成熟，所以她一遍又一遍地换着用词。她希望劳拉能同情和理解她因为不孕而产生的情绪。劳拉应该等一个节顿，再回答"是的"。她的"是的"里面包含着以下的潜台词：

1. 劳拉真的明白凯蒂在说什么，而且凯蒂知道她最深的秘密已经被劳拉接收到了。凯蒂可能从来没有这么公开地讨论过她不能生宝宝的问题。

2. 劳拉也在表达她自己的问题，她无法拥有她最在乎的东西——一段令她感觉圆满的爱情——而对她来说，这意味着是和一个女人在一起。

凯蒂用一句话结束了这个话题：

凯蒂　　就这么多了。

劳拉的下一句台词是从一个新的、积极向上的话题开始的，这让她们从之前尴尬的、过于深入内心的对话中解脱出来。她们用乐观的

语气来说话，实质上是对她们内心真正感受的掩饰。

劳拉　至少现在他们能够去解决它了。
凯蒂　是的。他们会解决好它的。
劳拉　是的。

她们继续掩藏真实感受，直到凯蒂承认她对手术的惧怕。

凯蒂　……几个可能喝马提尼比雷还要多的医生，而且他们肯定总是拿着六号高尔夫球杆去球洞区。无论这件事对我来说意味着什么。

在凯蒂挣扎着调整情绪的时候，有一个节顿。
劳拉也接收到了这个节顿（错误型节顿）的真正意思——凯蒂无意中透露了她对丈夫的负面的和痛苦的感受。
凯蒂尝试掩盖她的不忠诚，说：

凯蒂　我的意思是，我当然是在为雷担心。

劳拉没有被骗到。她们已经分享了这么多的情感，而且向对方披露了自己的内心世界，以至于她们现在足够亲密，可以拥抱。劳拉的情欲控制了她。她"缠绵地"亲了亲凯蒂的额头，剧作家写道。饰演

第三章 节顿

凯蒂的演员不应该假装对此刻的状况一头雾水。她知道这个拥抱是出于情欲的。

凯蒂继续把话题引到雷身上，尝试着让现在的状况回归正常。但是劳拉没有把注意力放在这个上面。她亲吻了凯蒂，凯蒂也回应了她的吻。

当凯蒂推开劳拉的时候，有一个短暂的节顿，而这是在承认和反应她们之间刚刚发生的状况。接着凯蒂说了这句话来补救：

凯蒂　　你人真好。

这句台词的表演有几种思路。凯蒂可以用充满爱意的语气去说，因为她们刚刚亲吻。另一种可能更有趣的思路，是凯蒂试图用这句话去遮掩这个吻（她的错误），好像在说这个吻只是一个轻松、友好的时刻，而不是带有情欲的。在亲吻之后的每一句台词里，凯蒂都故意忽视这个吻的重要性。

反之，劳拉想好好聊一下刚刚发生的事情。她希望这个吻对凯蒂是有特殊意义的，所以她的下一句台词是：

劳拉　　凯蒂，你刚刚不介意吗？

凯蒂通过假装刚刚什么都没发生来修补这个吻的错误。

凯蒂　　介意什么？

劳拉尝试把刚刚的亲密氛围带回到谈话中。

劳拉　　凯蒂，一切都会好的。

凯蒂再次以轻松的语气回应，来避免更多亲密的交流。

凯蒂　　当然了，再见。

在凯蒂离开后，劳拉又有一个节顿，这是因为劳拉被焦虑和痛苦淹没了。在她的认知中，她已经失去了这次珍贵的、唯一的找到灵魂伴侣的机会。她被重重地打击了，所以她通过恶狠狠地对儿子瑞奇说话，并且把她丈夫的生日蛋糕扔进垃圾桶里来发泄她的愤怒。这父子俩象征着异性恋主宰的世界给她套上的枷锁。劳拉的走位和她对道具的使用泄露了她的情感。在她做了一系列动作之后，她可以先花一个节顿来思考刚刚和凯蒂之间发生的事情。

节顿能拯救一场戏来来回回维持在同一能量水平上的困境，以防观众注意力分散。看看以下片段，它很容易被演成一出激烈但却冗长的争吵戏。戏中有两个角色，一个是癫狂的失业妇女（迪娜），另一个是秘书（桑德拉）。她们来来回回地争吵着，但问题迟迟没有被解决。

多读一遍,然后寻找这场戏中最大的节顿。想象一下,把这个节顿做到极致,让它比其他所有的节顿都要更大胆。借着这个节顿,发展出一起充满戏剧张力的事件。这个节顿在哪句台词中呢?

桑德拉　在过去的五个月中,你已经收到过五张支票了。

迪娜　我从来没有收到过任何支票。我已经不受雇于这家公司很多年了。你的记录是错误的。

桑德拉　女士,这些支票都已经被兑现了。这上面是您的签名。

迪娜　不,这不是我的签名。我的字并不像小孩的字。你再看看这些签名。我从来没有收到过这些支票。我并没有工作。我没有足够的钱来抚养我的孩子们!

桑德拉　女士,这些支票被寄到您的地址,并且已经被换成了现金。

迪娜　我从来没有收到过它们。我也没有兑现。这是被别的人兑现的!

桑德拉　我们的记录显示,您在离开公司后,错误地收到了这五张支票。所以您欠我们公司超过1500美金。

迪娜　我欠你们?听我说,我从来没有拿到过那些支票。我都没有被雇用。

桑德拉　女士,我感到很抱歉,但是我唯一能做的事情就是告诉您记录上显示了什么。您欠我们公司一笔钱。

迪娜　我,没,有。

桑德拉　哇哦，哇哦，哇哦。在我叫安保人员上来之前，请你离开这张办公桌。

迪娜　不！我要我的支票！我要我的钱！我现在就要！是你们欠我的。我没有欠你们。

让我们一句句台词地剖析这场戏。

桑德拉　在过去的五个月中，你已经收到过五张支票了。

桑德拉应该在努力摆出笑脸，给人的感觉是她和迪娜的这场戏已经进行了一半，她的怒气正在积攒。

TIP 每次开始演戏之前，都尽可能假装这场戏已经进行了一半。在即兴表演中也要应用这条规律。

迪娜　我从来没有收到任过何支票。我已经不受雇于这家公司很多年了。你的记录是错误的。

我们应该要看到，迪娜在很努力地集中精力克制她的愤怒。她应该把每一句对桑德拉说的台词都咬得格外清楚。在每一句台词的中间，她留出时间思考下一个她要表达的要点。每一句台词说出来都要是有分量的。

桑德拉　女士，这些支票都已经被兑现了。这上面是您的签名。

第三章 节顿

桑德拉可以利用"女士"这个词去展现她的耐心,然后再摆出事实,耐心地摆出。

迪娜　　不,这不是我的签名。我的字并不像小孩的字。你再看看这些签名。我从来没有收到过这些支票。我并没有工作。我没有足够的钱来抚养我的孩子们!

可以选择一个大胆的表演思路:抓起支票,然后狠狠地把它们扔在地上。两个角色都可以用好肢体冲突产生的节顿。她的最后两句关于没有工作,并且无法抚养孩子的台词,是对桑德拉的恳求。

迪娜把最后一句关于孩子的台词当作她的另外一个策略。记住永远要找到不止一种方式去进行你的"奋力争取"。如果你在饰演迪娜,那么你就应该选择想象自己境遇极其窘迫的思路,比如你有一个正在生病的丈夫,或者你是一个单身妈妈,穷到甚至欠着保姆的工资;你已经绝望了。

迪娜的台词不要连在一起说。她在说每一句话的时候,都是一边想一边说的。下一句台词,永远比上一句台词更重要。她可以越来越生气,因为在孩子的问题上,她并没有得到预想中的桑德拉的同情。

桑德拉　　女士,这些支票被寄到您的地址,并且已经被换成了现金。

桑德拉在这里出现了一个节顿，因为她还在消化迪娜抓起支票这件事。她甚至可以展现出一个礼貌的微笑，就像在说"你可能是对的，我也能理解你，但是我别无选择"。桑德拉是有同情心的。她看得出迪娜已经陷入绝望了。桑德拉越体现出富有同情心的品质，我们就会越喜欢她。

选择一个冒险的表演思路——让桑德拉边不慌不忙地数着支票，边证明她的观点。

迪娜　　我从来没有收到过它们。我也没有兑现。这是被别的人兑现的！

每一句台词都要与上一句台词分开，让下一个论点更有力。用最后一句台词展示她几乎无法控制的怒火。

桑德拉　　我们的记录显示，您在离开公司后，错误地收到了这五张支票。所以您欠我们公司超过1500美金。

这几句台词也应该分开着说。如果你在饰演桑德拉，在说"所以"之前做一个节顿，以掌握控制权。第二句台词可以用明显开心的语气去说，因为桑德拉已经赢得了这一轮的争吵，但不要让桑德拉看起来像一个恶毒的女人。给予她多种层次——幽默、同情心、恼怒、理解心和不耐烦。人都是复杂的！

第三章 节顿

迪娜　　我欠你们？听我说，我从来没有拿到过那些支票。我都没有被雇用。

第一句台词是带着完全不相信的语气说出来的。强调"我欠你们？"里面的"我"和"你们"。迪娜在这里有一个震惊的发现——她不仅没得到钱，桑德拉还认为她欠钱。这是一个很大的发现。接着迪娜为了让自己冷静下来，做出了最后一次尝试。她希望被理解。当她说"听我说"的时候，她是真的希望桑德拉能听进去她的话。迪娜是用一种有控制力的语气去说，"我从来没有拿到过那些支票"，但是接着她可以做出一个错误型节顿①，然后大声吼出最后那句台词，"我都没有被雇用！"

桑德拉　　女士，我感到很抱歉，但是我唯一能做的事情就是告诉您记录上显示了什么。您欠我们公司一笔钱。

桑德拉可以通过"女士"这个词吸引迪娜的注意力。她希望迪娜听她说。（节顿）然后桑德拉最后一次摆出事实。她的语气中仍然可以拥有认为自己一定是对的、气人的自我认同感。

桑德拉一整天都在应对类似的状况，而且她知道自己是对的。桑德拉的部分是最难的，因为在这场戏中她是一个配角，所以要确保她

① 这里的"错误型节顿"指的是迪娜控制不住自己的情绪而对桑德拉大吼，作者把这一失态的情况归于"错误"的范畴。

不要显得尖酸刻薄或者令人厌烦，又或者是不富有同情心的。几乎每一次跟迪娜说话前，她都会加上"女士"这个称呼。每一个"女士"都应该被赋予不同的意义。桑德拉用它，有时候是为了让迪娜冷静下来，有的时候是展示她的尊敬，有的时候是因为桑德拉懒得记住迪娜的名字。在她每一次说出"女士"之前，都应该有一个小小的节顿。

 迪娜 我，没，有。

 很多演员在说这句台词的时候，都仅仅会说"我没有"，就好像它只是这场争吵中很普通的一句话。但是仔细想想，这句台词怎么才能说得更大胆些。让这句台词成为一句威胁的话。留意桑德拉下一句要叫安保人员上来的台词——她害怕了。

 那么迪娜到底能做什么，让桑德拉害怕呢？把每一个字都分开来说。"我，没，有。"在说出台词之前，做出一个沉默的节顿也会令人害怕，一个沉默的致命的节顿。危险的感觉会使人兴奋。

 迪娜完全可以暴怒，犯下一个很大的错误。她可以发狂，然后给桌子重重的一拳。她可以企图越过桌子，去抓桑德拉的衣领。

 桑德拉 哇哦，哇哦，哇哦。在我叫安保人员上来之前，请你离开这张办公桌。

 桑德拉有一个发现（节顿），那就是迪娜是危险的。她（十分害怕地）

停顿了片刻,好决定她接下来怎么做。然后她威胁说要叫安保人员。

迪娜　　不!我要我的支票!我要我的钱!我现在就要!是你们欠我的。我没有欠你们。

此时迪娜已经完全失控了。她暴怒着。我们知道她一定会被安保人员抓起来,然后被勒令离开。

如果你在演这场戏的时候,放入这些强有力的节顿,那么导演就会对你印象深刻。你的表演会让他看起来很有面子。如果你敢这么大胆地去演的话,导演也会知道你是一个有经验的演员,而且会在他以后的每一部作品中都想雇用你。

> **本章总结**
>
> 在你的剧本里从头到尾、仔仔细细地寻找节顿。它们可能会来自于你给出的信息,或者你接收的信息,来自轻微的抚摸、挑逗的动作,或者扇巴掌。它们可以来自于发现或者来自于错误。你能找到或者接收到越多的节顿,并且赋予它们越重要的作用,那你的表演就会越有张力。在你的节顿中加入一些肢体动作,比如扇巴掌、推开、抚摸,甚至更具挑逗意味的动作,可以增加这些节顿的戏剧性和重要性。

第四章
潜台词

第四章 潜台词

在我的课堂上，我们做的第一件事情是分析剧本。我会选一些富有挑战性的剧本片段，然后给学生半个小时去看剧本，我的学生会用他们学过的所有技巧来念台词。（大多数情况下，你会被给予至少一个晚上去准备试镜。）有的时候，让我很失望的是，有一部分缺乏经验的学生虽然会带着理解和情感去念台词，但是他们的表演缺乏对潜台词的运用。台词中看不到前史，也没有影响性事件，这出戏就变得平庸了。

一场戏中的潜台词，或者说，蕴藏在台词表面意思下的真正含义，会给予一场戏超乎表象的层次。

拿以下这场戏来说，一个男人和一个女人在街上相遇，女人带着她的孩子，孩子看起来有十几岁。这场对话都是"你好吗？""我很好"之类的陈词滥调。如果你的表演缺乏潜台词，那这场戏就会十分沉闷。但如果你选择这条思路——这对男女在昨天晚上睡到了一起，但这个女人仍然和孩子他爸是夫妻，那么，每一句台词就都有了双层意义。"你好吗"变为了"你喜欢昨晚吗"，而"我很好"变成了"昨晚非

常愉快,还有,我爱你"。不是所有的潜台词都是充满戏剧性的,但是,你找到越多的潜台词,你的表演就会变得越有趣。

为了找到合适的潜台词,有时候你需要问你自己,这场戏最理想的结果是什么——是童话般的圆满大结局,还是一场白日梦?举个例子,一个年龄稍长的女人,可能会爱上她面试的年轻男子。她可能会幻想着,他并不会介意她的年龄,而且也深深地爱上了她。这场面试,会因为演员选择的不同思路而拥有令人发笑的或者令人心碎的潜台词。

加深你的表演思路。举个例子,想想性这个主题,它其实可以是对其他人际关系的一种隐喻。男人总是会把性比喻成一种运动(但对大多数女人而言不是),所以这不一定需要情感参与其中。当然,性可以这么肤浅地被理解,但是缺乏深度的思路永远不会是一个好演员的最佳思路。换个角度想一想,也许每一次男人去寻欢的时候,其实都是想找到真爱。当他没有找到理想中的伴侣时,他会十分失望和受伤,而这导致他在夜里孤枕难眠。他觉得龌龊,是因为他遇到的女人远远不是他理想中的女人。

把人与人的每一次相遇,都想成是深刻的、必需的和重要的。假设你是一家饭店的服务员,你在给一对非常恩爱的情侣点餐。不要只是单纯地点餐。你可以为他们傻乎乎的恋爱状态而微笑,或者试着去为他们把这个场合打造得格外特别,又或者是你可能很嫉妒他们的恩爱,所以在摆盘的时候你特别用力地把盘子砸到桌面上。当然,不要把注意力引到自己身上,因为这场戏的中心不是你,但仍然要思考潜

台词。即便扮演的是最不重要的角色，一个只是肤浅地照葫芦画瓢的演员，和一个将他完整且复杂的自我注入角色的演员，我也很轻易就能看出两者的区别。

你如何能找到更多的潜台词呢？

1. 敢于冒险。保守和礼貌是无趣的。提高每场戏的迫切性。如果你在和你的男朋友吵架，就偷偷地想着这是你给他的最后一次相处机会了。如果你向一个女孩发出约会邀请，那就把它想成这是你戒酒之后第一次邀请一个女孩约会，你很害怕，因为以前的你都是只在借着酒精的力量时，才能够鼓起勇气和女孩说话。

2. 增加额外的信息。举个例子，你可以加上这条信息——你刚刚发现你得了癌症，或者你知道戏中的另外一个角色得了癌症。可能某个演员比其他演员有更高的身份地位，又可能一个角色不认可其他角色的生活方式。不要保守地演出这些隐秘的思考。选择那些会令你在表演的时候更加集中精力、让你更加充满渴望并能提高你所在境遇的迫切性的信息。让过去你和父母的关系影响到你。潜台词永远能够丰富你的表演。

3. 寻找幽默和小把戏。

4. 要总是问自己这场戏理想的结局是什么。你的幻想是什么？你是希望自己的搭档爱上你，还是告诉你原来你一直都是对的，抑或是让他跪下来跟你道歉，又或者是给你升职加薪？

使用潜台词来让你的首句台词引人注意

你的第一句台词一定要抓住观众的注意力,所以要让它有分量。

在试镜中,第一句台词尤为重要。选角导演会在 10 秒钟内就做决定。(当你在看《美国偶像》大赛的时候,你不也是在 10 秒钟之内就决定给不给某位选手投票吗?)当然你确实可以在 10 秒钟之后再把观众和选角导演的心赢回来,但这非常困难。

你的首句台词,应当不仅仅能够赢得他们的心,它还得要和他们听到过的其他任何演员说的这句台词都不一样。选角导演从你的第一句台词中就可以听出来,你是否是一个他们可以指望的演员,当答案是"是"的时候,他们会感觉很解脱。"这是一个知道自己在做什么的演员,"他们会说,"这是一个会让我在导演和制片人面前看起来非常有面子的演员。"不要忘了,一遍一遍地看着同样的表演内容、同样的台词是一件多么无聊的事情。选角导演希望被唤醒和逗乐。从第一句台词开始就选择一个强有力的表演思路,可以马上赢得他们的心。

那么你该如何让首句台词有力量呢?

1. 为你的首句台词赋予潜台词。
2. 用你的首句台词改变你的搭档。

举个例子,假设你的第一句台词是,"嗨!进来,坐下。" 不要仅仅邀请别人进来,然后坐下。这样多无聊呀,尤其是对于在没有

第四章 潜台词

潜台词的条件下已经听了同一句台词15遍的选角导演来说。为台词增加点东西。让每一句台词都有自己的动机，让每一句台词之间留有间隔。你可以告诉你的搭档，你仍然在生气——"嗨！进来！（你给我）坐下！"

或者：表现出你正在原谅你的搭档，边说台词边拥抱他/她。

另外一个思路是展现你不相信你的搭档。"嗨——进来（吧）。坐下（吧）。"（潜台词：我有点不信任你，但是不管怎样，你还是坐下吧。）你的"奋力争取"是提醒你的搭档你并不信任他。

永远不要在潜台词或者行动（action）① 缺失的情况下说首句台词，不然你的选角导演会因为过于无聊而离开椅子。如果你同时有潜台词和行动，那选角导演会对你印象深刻，并且充满感激。再强调一次，不要忘了把每一句台词分开说，让它成为和别的台词不一样的独特存在。

精心计划好要说的第一句话，是我们在日常生活中也会做的事情。第一次见新老板的时候，我们会计划好要说的第一句话。在和一个人争吵之后第一次见面，我们会计划要说什么。我们会准备好求婚时要说的话。当然，对话从来不会按计划进行，况且我们永远无法预测我们的搭档想要什么，但也正是这种由于与预期不一样而产生的碰撞，让这场对话充满了戏剧张力和看点。不要礼貌地等着对手演员开始对话。马上完成你的行动，与他的行动进行碰撞。

① 在表演中，"行动"（action）指的是为了达成某个目的而自发做出的动作和行为，常见的行动有：说服、安慰、引诱等。

你的第一句台词不一定会反映你的"奋力争取"。举个例子,如果你准备要杀一个人,你的第一个行动可能是想办法让他放松下来,这样你更容易得逞。

> **TIP** 首句台词的行动不一定需要和整场戏的行动相关。

如果一个年轻的女孩对一个男孩说的第一句话是,"去那儿坐着",她可能会用粗鲁的语气说,但这恰恰是因为在面对他的时候她太害羞了,而实质上她想赢得他的心。

如果你的第一句台词是"早上好",请不要只是问候一个人而已。你可以挑起眉毛,然后用最魅感的表情去说这句台词,也许是因为你昨天晚上醉得不省人事,今天早上很可能看起来一团糟,所以你想用这样的表情来让他忽视你现在的样子。或者,"早上好"的潜台词是对他的晚起表示不满和批评。

如果你的首句台词是一个问题,不要只是问一个问题而已,要同时完成一个行动。比方说,如果你是一个管家,当你面对第一次来访的客人,你说的第一句话是"您对您的茶有什么要求吗?"时,那就带着这个潜台词来说:"这是我在提醒您不要当那种挑剔的客人。"

假设你是一个士兵,你刚刚听说了一条流言,说你的长官即将要枪杀一个监狱里的犯人,而这是违反《日内瓦公约》的。你的台词是:"他会怎么样?"再一次强调,不要仅仅是问一个问题而已。用你的台词来挑战长官的权威,让他知道你不仅仅是一名普通的士兵,你是一个难对付的人。或者展示给长官,你不会让他轻易地掩盖此事。你感受到了吗?仅仅是带着这个潜台词去说,就已经让这句台词有分量多了。

第四章 潜台词

如果你第一次和某人做生意，你也许想要在你们进行深入谈判之前，就让他/她知道是谁握有主动权。而这是在说第一句台词的时候就应该呈现出来的。

我最近指导的一个女演员，她的第一句台词是在和她的发型师讲电话时说："不，我只要洗头和吹头。谢谢你。"而这场戏剩下的对话都是她和她丈夫的对峙。她演绎第一句台词的方式，就好像是她的丈夫打断了她和发型师约时间的电话。我指出，99%的女演员都会选择这个无聊的思路。于是，我给了她一个新的思路——想象一下这个发型师过去总是令人厌烦地建议她加上染发、卷发或者拉直这些选项。我建议这个女演员用很坚定的语气去告诉发型师她想要什么，可以带着不耐烦的感觉，然后结尾的时候微笑着说"谢谢"以哄发型师开心。她在这句台词里面的行动，就是提醒这个发型师，她再也不要听发型师提到除了她想要的事情之外的任何选项。之后，她转向她的丈夫，就好像在说，这次轮到你来上这节课了！

不要只是做一个礼貌的人，或是一个不冒犯他人的人。（记住，一旦你听见自己在谈论行动时使用了"只是"这个措辞——"我只是在告诉他……""我只是在请求……"——你就要竖起一面警示自己行动不够有力的旗子。"我只是……"永远都不足矣。）

TIP 首句台词必须有行动，并且充满了潜台词。首句台词从来都不是用来引出之后情节的礼节性开头。

记住，无论程度如何，你的首句台词永远都是用来改变你的搭档

TIP 背下你试镜片段中的首句台词，这样你会强势很多。

的，正如你的"奋力争取"是用来改变你的搭档一样。但是这两者背后的行动不一定要是同一个。

利用潜台词，让你的末句台词助你试镜成功

1. 确保你的末句台词比你的首句台词更关键。
2. 确保你的末句台词成为一个事件。

最近我让两个女演员在课堂上演了一场戏，戏的内容是其中一个角色劝说另一个角色不要领养一个有特殊教育需求的男孩。在这场戏的结尾，那个希望领养男孩的女人请求她的朋友见见这个男孩，也许这样朋友就会改变主意，并支持她领养。最后几句台词有着很随意的语气，大致是这样的：

朋友　　好的。
养母　　什么好的？
朋友　　好的，我会见见这个男孩。

没有戏剧性事件，没有停顿，只是快速达成的、无足轻重的共识。在这之后，她们马上转向班上的同学们，问他们对这场戏的评价。

我让她们大大提升最后几句台词达成共识的重要性。这样一来，第一个"好的"应在一个很明显的停顿和仔细的沉思之后才说。想领

养者的最后一句台词"什么好的？"充满了惊讶和希望。而朋友的回应，则变得像一个重要的而且能改变一生的礼物一般。说完两人站着，看向彼此一分钟，感受着难能可贵的心灵交流，然后她们才转向班上的同学。这一改变带来的效果是惊人的。

在另外一场我让学生表演的戏里，也能看出最后一句台词的影响力。在这场戏里，一个男人和一个女人在酒吧里聊了半个小时之后，男人真诚地告诉女人，他深深地爱上了她。在真正的结尾到来之前，这场戏被打断了——这是试镜中经常发生的场景。所以班上学生听到的最后一句台词，是当女人告诉男人她来自纽约的时候，男人回应说："纽约？我也是。"不幸的是，我的学生把最后的台词说得好似它不怎么重要，而这场试镜毫无疑问地失败了。

我指出，他们两个演员留给我们观众的最后一个印象，是两个人在进行一场关于他们来自哪里的无聊对话。要提高这场戏的看点，男人应该认为这是一次玄妙的巧合，并且是他们美好未来的预兆。如果他们俩直到这场戏的最后都紧扣这个共同的发现，那么我们就会看到一个充满力量的结尾。

最重要的是，选角导演们会对能够运用潜台词的实力演员留下深刻的印象。

痛苦

人物隐藏的痛苦时常会提供潜台词。

当我感觉到我的学生们没有深刻地挖掘一场戏的潜台词时，我会让他们仔细观察和剖析人物的"神经组成"。举个例子，我曾经指导过一个学生，他当时在演一部电影，他饰演的角色正发着毒瘾并且暴打了一个年轻的男人。他演得很表面化，直到我建议他叩问内心——为什么这个角色要依赖药物。这个演员在他自身的经历里面找到了原因——他自己是一个被领养的小孩，并且拥有一对冷漠无情的养父母。当他触及自己的痛苦，并把它注入角色中，使之成为角色吸毒的原因时，这场戏变得不仅令人信服，而且令人心碎。

我曾经指导过一个拉丁裔男演员，他是直男，而他的角色是一个外表艳丽的同性恋男人。他一直找不到这个角色的感觉，直到我告诉他——之所以很多同性恋男人总是装扮得充满女人气，其实是在告诉世界一个信息：在你开始攻击我作为同性恋者的身份之前，我先告诉你我的同性恋者身份。深层的原因，或者说潜台词，当然就是同性恋人群被"恐同"者们排斥的痛苦。

电影《致命诱惑》（*Fatal Attraction*）中的那个女性角色就是有着极大痛苦的人，不然她不会做出如此异常的疯狂行为——她跟踪她已婚的情人，并且让情人的家人在他们家炉子上发现家里的宠物兔子被整个儿煮熟了。如果你饰演这个角色，你必须要理解是什么在驱动她的这些行为。也许她的童年是缺乏爱的，所以当她找到爱的时候，她会近乎绝望地牢牢抓住它。也许当她失去一段感情时，她会生不如死。也许她想要惩罚所有不爱她的人，并且这个需求越来越严重，贯穿着她的生命。在饰演因这段婚外情变得疯狂之前的她的时候，你也

要让她这些隐藏的性格倾向渐渐地在这段关系中显示出来。即使台词本身没有具体地展示这个性格倾向，你仍然可以通过表演透露一些小小的暗示，比如拥抱时迟迟不肯放开，或者你的手臂总是会占有欲很强地紧紧揽着你的情人。

痛苦，也可以作为喜剧中的潜台词。想象一下，在一部喜剧里，你饰演一个很小的角色——众多正在被面试的保姆中的一员。你的角色设定是一个古怪的人，而且对雇主百般献媚。这对雇主夫妇被你的行为吓到了，结果你没有被雇用。如果你只是让自己假装为这个角色，演得很疯狂，而没有给予角色一个性格基础或者行为原因，你的表演不会令人信服。选择一个你能找到的、能合理化你这些疯狂行为的、最令人信服的痛苦——也许你曾经不小心把两个孩子忘在了一辆很热的车里而使他们死去，又或许你刚刚出狱，而你希望通过成为世界上最好的保姆来弥补你曾经犯下的罪行。你的痛苦会给你带来极其强烈的绝望感，导致这对父母觉得你不正常。

展示内心的痛苦或者伤痛，对于男人来说尤其困难，因为他们从小接受的教育告诉他们不应该这样。但是作为演员，你必须要学习打开心灵。脆弱感能创造极富吸引力的潜台词。愤怒总是基于过去的伤痛产生的。（开心、满足的人很少会生气，他们会让事情轻松地过去，但是这些人没有看点。）

> **TIP** 如果你展示出愤怒，那么请让你的表演牢牢扎根于导致这团怒火的伤痛中。

以下的表演片段来自兰弗德·威尔逊（Lanford Wilson）的《21个小短剧》（*21 Short Plays*），它展示了一部喜剧如何建立在触及

痛苦的基础之上。这部喜剧叫《戒酒》（Abstinence）。让我们来看看丹娜的部分。

维尼　（进门）玛莎，谁在那儿——丹娜，亲爱的！你不知道我今晚多想到场支持你，但是我们每年都固定举办今天这样的晚餐派对，我没办法脱身。

丹娜　我很讨厌这样突然打扰你，但是你总是这么乐于助人。我需要单独和你聊一下。

维尼　哦，玛莎知道一切。

丹娜　你知道？什么是……（她对玛莎轻声细语地问道。玛莎挑起她的眉毛，附在丹娜耳边小声回答了问题。）哦，当然是了。如果你仔细想想，这真是难以置信的简单。维尼，你一定要帮助我。

维尼　你看起来身体不太好。所以那个怎么样了？

丹娜　哪个怎么样？

维尼　那个聚会。戒酒互助会庆祝你成功戒酒一年的纪念日聚会。

丹娜　谁记得呀，那都是二十分钟以前的事情了。我曾经是一个烂人，现在我成功变成一个正常人了，然后大家就鼓掌了。他们简直把心都掏给我了。他们向我表示祝贺。那个管事的富婆居然说我是一个可靠的朋友。我从没有像今天这么想喝一杯。

第四章 潜台词

维尼　　别犯傻了,我们多么为你骄傲啊。你一整年都没有沾酒。

丹娜　　一整年?你疯了吗?这有多么不寻常你不知道吗?今年是闰年,你蠢呀。366个冗长的日子,有着366个绝望的夜晚。我总共看了超过五百本书。我写了四本书。我手工做了几样东西:一个床套、客厅的墙纸。尊尼获加红方威士忌!那才是一个有骨气的男人。你难道不打算邀请我进来吗?

维尼　　欢迎进来,亲爱的。

丹娜　　这是你的公寓?这么豪华?这里像一个运动场!

维尼　　你想来一杯茶吗?

丹娜　　(突然失去希望了,沉思着)哦……不……今天一整天,我都为《瘦子》(Thin Man)系列电影中的一个场景而恐慌。诺拉迟到了,而尼克正在桌子旁,然后她问他刚刚喝了多少杯酒;尼克说他刚刚喝了五杯马提尼。而当服务员过来的时候,诺拉说,"麻烦你给我来五杯马提尼好吗?"(节顿)我想过那样的生活。我希望我的生命里有魔法。我想要我的酒精重新回到我的生活中。我曾经有着多么美好的生活。我的意思是,我之前是没有朋友,但是我也没有在意过这件事情。

维尼　　你进来加入我们吧!就二十分钟,他们正准备坐下来吃东西了。他们都是骗子,我很抱歉,匿名的骗子,但是你知道他们会多有魅力。

丹娜　　食物？多肤浅呀。我不认识的人？不喝酒就见他们？我还不如撞墙得了——墙在哪？我没事的。要是多丽能给我一杯……

玛莎　　别幻想了。

在他们演第一遍的时候，饰演丹娜的学生没有选择很大胆的表演思路。他们是带着情感去念台词，但我听不到其中有渴望的感觉。再来一遍，这次带着这样一个想法——丹娜已经在崩溃的边缘了，而且正在经历感情上的巨大打击。她打算重新开始喝酒。她需要维尼去拯救她，但是维尼……在举办派对。在这种情况下你会怎么做呢？你可以集中精力疯狂地努力，去得到你想要的。你可以使用开玩笑和玩游戏的方式，让这个过程看起来不那么出格。你会使劲儿让自己不要崩溃。你必须奋力，使尽浑身解数让维尼拯救你。

仔细解读一下丹娜的台词，"我曾经是一个烂人，现在我成功变成一个正常人了，然后大家就鼓掌了。他们简直把心都掏给我了。他们向我表示祝贺。那个管事的富婆居然说我是一个可靠的朋友。我从没有像今天这么想喝一杯。"

一开始我的学生们只是描述在戒酒会上发生了什么，没有把维尼考虑进来。

你可以仅仅用台词来描述戒酒会，但即使你付出了很多的精力和情感，你的表演看起来也不会有趣，更不会吸引人。要创造尽可能多的潜台词，你必须极度渴望。你一定要把自己放在死亡的边缘。更重

要的是，你一定要让维尼看到和感受到你有多么的绝望，不然维尼会消失在她的派对当中。不要把所有的句子连在一起说，这样它们听起来会是相似的。被称作"一个可靠的朋友"一定是她这辈子听到过的最荒谬的评价，也是最不真实的。每一个词都是用来让维尼重新看到那场戒酒会有多么糟糕的。最后一句台词要盖过之前所有的台词，它一定要是最重要的："我从没有像今天这么想喝一杯。"

虽然丹娜是在未喝醉的状态下，但是看一下她那几乎没有带着任何压抑或控制的行为，她好像已经喝醉了一样。用上这个感觉。把你的克制扔掉，然后做出更戏剧化的处理。大胆点，这场戏就会变得好玩。观众应该要能够因为这段话而笑出来："我想要我的酒精重新回到我的生活中。我曾经有着多么美好的生活。我的意思是（停顿），我之前是没有朋友（再次停顿），但是我也没有在意过这件事情。"不要用降调来结束这句话。说"但是我也没有在意过这件事情"的时候，用积极向上的语气，去展示给维尼看，喝酒是多么好的事情，这样你才能争取到维尼允许你再次喝酒的机会。

在每一句台词上都做出大胆的尝试，但为了让维尼觉得你是正常的，加入一些玩笑和幽默。"谁记得呀，那都是二十分钟以前的事情了"（玩笑）。"我手工做了几样东西：一个床套（停顿）、客厅的墙纸"（玩笑）。如果你通过给予这场戏很大胆的表演思路来创造潜台词，那么你会逗得观众大笑，而且他们会对你的伤痛感同身受。

万一只有一点点的潜台词呢？

确实有些剧本写得太糟糕了，没有层次，也没有背景故事。让它们变得有趣是一件很有挑战性的事情。

以下对话是我写的，专门用来呈现当剧本本身没有太多的潜台词时，演一场戏有多难。

母亲　我希望你和我一起去教堂。

女儿　我不相信上帝，而你相信。我尊重你的信仰，但它们不是我的信仰。

母亲　你就跟我一起去教堂吧。

女儿　你为什么就不能尊重我不想去的想法呢？那对我来说很无聊。

母亲　上帝总有一天会找到你的。

女儿　好的，我会等着的。

母亲　上帝为我做了那么多事情。

女儿　我很为你高兴。但在我的观点里，上帝容许了战争、痛苦和糟糕的美国政治。

母亲　上帝是爱。

女儿　哦，妈妈，我们就别争了。我们一起做馅饼吧。

母亲　今天就跟我一起去一次教堂吧。

女儿　总有一天我会去的。

对这段对话来说，一个不错的思路是，两个角色都对彼此的不同信仰感到非常愤怒和失望。但是让我把它变得更有挑战性一些。假如她们是一家在所有外人看来都极其和睦的家庭呢？在剧本如此无聊的情况下（你未来还会遇到很多差的剧本），你只有另外一个思路了——去使用出乎意料的幽默。

> **TIP** 幽默能为最平凡的文本注入潜台词。

在说女儿的台词"你为什么就不能尊重我不想去的想法呢？"时，你可以大声地笑出来，就好像你们处在同样的境况中已经超过100多次了。在句子"那对我来说很无聊"上玩一个游戏。把"无聊"两个字拉长，让母亲也为此发笑。此刻母亲已经知道她说服不了女儿了，而她可以觉得女儿很幽默。她甚至可能偷偷地为她女儿超乎寻常的态度而感觉骄傲。母亲的下句台词"上帝总有一天会找到你的"可以是用假装威胁的语气说的。

当女儿拿上帝和美国政治开玩笑的时候，她应该为自己的玩笑放声大笑。她傻乎乎的玩笑给她自己带来的快乐，也可以感染她的母亲。

那句关于一起做馅饼的台词，可以被当成是这个家庭一贯使用的缓和气氛的习惯，或者想象这个女儿是出了名的不会做饭，所以这可以是一句对于这对母女来说很好笑的话。

母亲不应该说更多了，因为她已经知道结果了。但是她忍不住又加上一句，"今天就跟我一起去一次教堂吧。"为了不惹恼她的女儿，母亲说这句台词的时候可以带着取笑的语气。这会让观众更喜欢这个母亲。如果她仅仅是一个坚定的礼拜拥护者，我们不会对她产生多大的兴趣。

女儿的最后一句台词,"总有一天我会去的",可以是她给妈妈的一份微笑的礼物。母亲可以在听到这句话的时候稍微停顿一下。观众应该能看到她们信仰的不同是真实且重要的,但是她们用一种充满爱和幽默的态度,像玩游戏一样处理这种不同。

> **本章总结**
>
> 这章的重点是,不要仅仅满足于表面意思。记住,几乎任何人都可以带着意义和一定程度的情感去念台词。你一定要做得比这个多得多。一定要让第一句和最后一句台词拥有不同的潜台词和不同的"奋力争取"。你必须为每一场戏、每一句台词提供潜台词。普通的对话对观众来说是不精彩的。只有当你在戏里为台词注入深刻的背景故事和丰富的情感,你才能留住观众的注意力。冒险。选择最令人兴奋或令人痛苦或戏剧性的思路。不要保守地表演。寻找剧本中的复杂性、隐藏的痛苦、幽默、动力,或者任何能让你的表演一飞冲天的点。

第五章
具体化

第五章 具体化

　　看孩子们演戏时用毫无变化的腔调说台词，观众是很痛苦的（除非你是其中某个孩子的家长，那么你会觉得那是很可爱的）。反之，看到好演员为每句台词都赋予丰富的潜台词和意图，观众会心生愉悦。表演老师们时常谈到"从时刻到时刻"（moment to moment），这个意思是每一句台词和每一个节顿都是现场新鲜出炉的，并且和其他任何一句台词都不一样。具体化赋予每个时刻它应得的注意，不要着急，要花时间把这些时刻表现完整。

　　假设孩子们向你要零食。你的台词是，"哦，我不确定。也许吧，如果你乖乖的话。"你可以玩一个游戏，而不是把所有台词都说得一样，"哦"可以带着微笑说出来，然后你可以带着上扬的语气说"我不确定"，"也许吧"可以是打趣，"如果你乖乖的话"可以是温柔的警告。你可以把台词都说得一样，这样你也可以是令人信服的，但是你会失去调动孩子兴趣的好玩机会。

　　看看以下的台词。一个房地产经纪人为了拿到佣金，正在尝试说服他的朋友查理搬出现在住的地方。

房产经纪人　　查理，搬家！真的，你现在已经这么有钱了。你真的想继续住在这里吗？

　　太多的演员会把这几句台词放在一起说，让它们听起来都很相似。但是我们不妨看看更多的可能性——用标点符号区别开这些台词，然后让每一句都与别的台词不一样。

　　"查理"这个名字就可以用舒服的语气来说。"查——理"房产经纪人可以这样说。"查——理"代表的意思是"你到底在想什么呢？"，而之后"搬家"这个词可以精力充沛地说出来，以激起查理的兴趣。

　　下一个在标点符号之间的词组是"真的"。再一次地，这个词本身也能站得住脚。它可以听起来很不一样。如果"查——理"这句代表的意思是"你疯了吗？"，那么"真的"这个词就可以是表达"别傻了"的意思。你可以把"真的"这个词单独用来表达"别犹豫了"的意思。

　　"你现在已经这么有钱了"，完全是一句奉承。作为一个房产经纪人，你可以带着惊叹的态度摇头晃脑地说。你甚至可以在"有钱"之前停顿一下，然后扬起你的眉毛展现你有多么佩服他。

　　"你真的想继续住在这里吗？"在说这句台词的时候，你可以带着嫌弃的眼光环顾他现在住的地方。花时间去看这个空间里所有的缺点。你甚至可以轻轻地笑一下，然后强调他现在就像住在贫民窟一样。

　　现在你就在具体化你的每一句台词了，而且很有可能，你在这些台词里找到的内容比在你前面试镜的演员要多。利用好标点符号，让

自己停下来思考，你能不能把下一句台词说得和前一句不一样。

以下几句台词举例说明了如何用标点符号帮助对话变得更深刻。

凯文　　哦，我重新粉刷了我的公寓。我知道这并不是一件很大的事情，但它对我而言是一件很大的事情。它改变了我的生活。

你可以在说第一句台词的时候假装这个逗号并不存在，但是在"哦"之后有一个小停顿，这样会

TIP 利用好每一个标点符号，你可以借着它们缓冲，并且把接下来的台词引向新方向。

给观众留下一个小小的悬疑感。花时间在"哦"上。你可能并不想要承认粉刷你的公寓改变了你的生活。你也可以用这个"哦"来取笑自己是不是疯了。你也可以用"哦"去环顾公寓的四周。在任何情况下，花时间去强调"我知道我可能听起来疯了"的这个事实。你也可以在"我知道"后面停顿，然后感觉很难为情。接着在第一个"很大的事情"之后又一次停顿。你可以在"很大的事情"这个词上玩一个游戏，在说这个词时加上一个傻傻的双引号手势，或者笑自己。下一句有重复的台词"但它对我而言是一件很大的事情"，应该说得比较夸张。冒险！让你的搭档看到这件事情有多么的棒。然后最后一句台词"它改变了我的生活"可以是简单而坚定的。在一整段戏里都使用幽默，让你的搭档知道：你也知道自己听起来疯了。

列举

说话时经常会有列举。它们可以是描述,或者是对错误的总结,抑或是对各种情感的总结。不管它们是什么,要确保所列举的每一个事物和其他事物区别开。每一个列举项都应该是具体的。

列举时不应该轻描淡写地一句带过,这样我们就听不到每一个单独的列举项了。

如果你让列表里的所有东西听起来都是一样的,那么我们可能会听漏大多数列举的事物。

使用逗号来提醒你自己在每个列举项中间停顿,以确保它们不会黏在一起。举个例子,在马特·达蒙(Matt Damon)和本·阿弗莱克(Ben Affleck)的剧本《心灵捕手》(*Good Will Hunting*)中,威尔一定要告诉斯凯拉他幻想中的兄弟们的名字。他一定要即兴编出十二个名字,因为斯凯拉质疑他。

威尔面临一个很大的挑战,因为他不只是想要单纯地即兴编出一串名字,虽然这已经是一项很艰难的任务了。(如果由你来饰演威尔,那么你可以掰着手指数着这些名字,以让数量准确。)要让人信服,他必须要稍微区分不同的兄弟。这个兄弟可以是风趣的那个,另一个是爱炫耀的,下一个是最帅的,等等,这样它们听起来就不会是一样的了。这个列表不应该轻松流畅地说出来。每一个兄弟的名字都必须要经过单独的思考。即使你知道威尔是在撒谎,但也请记住,我们都

会撒谎。确保你,作为威尔,要撒一个精彩的谎以说服斯凯拉。

下面这出喜剧的主角是以斯拉。以斯拉认为他心脏病发作了,他为自己感到很遗憾,他在交代弟弟去娶他的太太。

> 以斯拉　好的,你去吧。打电话给她,和她约会,娶她,生宝宝。对我来说不会有什么不一样的。我到时已经死了。

"好的"可以像是你举起双手投降了;"你去吧"是一个鼓励。"打电话给她,和她约会,娶她,生宝宝",这里面的每一个词组说出来时都应该如当场想出来的一样,而且下一个词要比上一个词更重要。"宝宝"这个词可以和其他所有的词都不一样,就像生宝宝是以斯拉听到过的最奇怪和疯狂的点子。最后一个词"死了",一定要保持喜剧必须有的上扬语气。"我到时已经——死了!"

把每一个词组和别的词组区分得越开,越是让每个词组的重要性逐步增加,你就越能集中精力,而你的搭档和观众就越认为你有看点。

如果你观看试镜的话,你会发现即使一些演员很大声地反复说着某句台词,你仍然听不进去台词的意思。这是因为他们把台词都连在一起说了,而没有凸显每句台词的重要性。一个选角导演可能一整天都忽略了某一句台词,直到有一个演员进来,带着幽默和重音表现这段台词,他才恍然意识到这句台词的存在和重要性。如果你能够吸引选角导演第一次注意到某句台词或者词组,那你就已经

给自己大大加分了。如果你用与众不同的方式来说"宝宝"这个词,他们会注意到的!

更多的列举

大多数的列举都是以三个词为一组的。看看以下的例子:

> 蕾切尔　我们只有几条规矩。第一,在她的母亲面前展示自己的魅力。第二,你要不断地夸赞她的眼睛,比如颜色、眼神等,任何你能想到的都要说出来。第三,告诉她她有多聪明。认真地表达出来。

"第一""第二"和"第三"这几个词,都应该带着兴奋的感觉去说,就好似你在一步步地讲一个故事一样,就好似你在对着一个眼睛睁得大大的孩子说:"在很久很久以前……"在第一句话之后,必须要有一个由兴奋而导致的节顿。一步步铺展开这个"故事",并且让每一句建议都听起来比上一句更重要。"第一"是好玩的,让人享受给予建议的过程。"第二"更有趣,而"第三"就是最有趣的。精力集中很重要,而不断增加每一个列举项的重要性是集中精力的好方法。

记住,每一个列举项都应该被独立思考。永远不要把它们连在一起讲,不然我们会听不进去的。

多数演员都给广告试镜过。你有没有发现很多广告都有三个词一

组的列举呢？你可能会遇到一个面霜广告，要用"柔软、保湿和不刺激"来描述它。在这个列举中，每一个词都应该是具体的。用轻柔的语气说"柔软"，用更重要和更高兴的语调说"保湿"，之后的"和"可以被拉长，然后引出最后一个词"不

> **TIP** 在大多数广告和许多剧本里，都会有三个词连成一排的情况，比如年轻、光芒和耀眼。不要忘记把每一个词区分开，给予每一个词它们自己的画面，并且让下一个永远比上一个更重要。最后一个词应该是三个词里面的高潮。

刺激"，让它听起来像这里面最重要的一个词。广告都是委员会写的，所以每一个词都会花很多的钱。不要跳过任何一个能让每个词变得更具体的机会。下一个列举项都应该比上一个列举项更重要。利用广告台词去学习具体化的技巧。你应该在你的表演中关注细节。

小心不要陷入套路中！

演员们一遍遍地为演出和试镜排练着表演片段，这是他们应该做的。每一次演员们排练，他们都会发现新的潜台词所带来的层次，或者发现新的节顿或幽默，或者为他们的关系增加背景故事。

演员们必须进行足够的排练，直到他们能准确地走位，能知道自己的焦点范围[①]，并且能精确地重复他们的表演。

① 镜头的焦点范围，指电影/电视表演里演员们不越出摄像镜头的焦点范围。

但是，演员可能会过度依赖他们排练好的表演方式，以至于不论现场发生了什么，都脱离不开这个已经形成的"套路"。陷入这个陷阱实在是太容易了。只有最好的演员们才能在开机的时候仍敞开心灵去体验当下时刻，并从新的刺激中汲取灵感。

我曾在一部电影的拍摄过程中指导了特温·卡普兰（Twink Caplan）（就是电影《独领风骚》（*Clueless*）里的老师），这部电影是由格里·达理（Gerry Daly）创作的《甜特西和袋子》（*Sweet Tessie and Bags*）。在一场戏里，她必须要看着镜子，涂上口红，拍拍腮红，拿起一条裙子，然后满意地看着镜子中的自己。在拍摄某一组镜头时，她注意到自己的一缕头发没有被夹住，垂到了前额上。一个水平不够高的女演员可能会忽视这一缕乱发，因为它本不"应该"出现在这场戏中。特温则利用了这缕乱发——她用手指拿起这缕头发，对它翻了一个白眼，然后把它塞回到耳后去了。接着她再继续之后的动作。她对镜子里自己形象的满意，与对这缕头发挡住自己前额的不满，两者形成了有趣的对比。我们在最终剪辑中保留了这一组镜头。

你必须要利用自己的直觉去对一些新的刺激做出反应，它们可能是其他演员给你的，也可能来自一些不可预料的事情的发生。从另一个方面来看，你必须有能力去一遍遍地重复你的表演，并且让每一次的重复都看起来像是第一次表演。在抱着开放的心态去汲取灵感，和粗心大意、无法重复表演之间，存在着一条清晰的界限。只有经验可以教会你怎么找出这条界限。

为你的搭档创造画面,来增加表演的具体性

一个德国的导演,英语讲得不好,他曾经告诉他的演员们:"让它更有'画感','画感'[①]!"这个导演说到了很重要的一点。为你的搭档(而不是观众)描绘画面。让你的搭档看到你所看到的。用你的手指在空中画一团漩涡状的云,来向你的搭档展示一场雷暴;用轻柔的语气模仿一位母亲安慰她的宝宝,来展示一位新手妈妈是多么的温柔。区分开列举项中的每一个描述性词汇,呈现它们独一无二的"画感"。

除了语言之外还有很多方式,能够让他人看到我们看到的画面。你的描绘越精确、越具体,你就会看着越吸引人。

假设你的台词是,"我建议你用清爽而合理的晚餐来替代你平时吃的油腻而丰富的晚餐,不然你会变成一头臃肿的猪。"要让这番话具体化,你可能需要用手来比划出一把量尺,来展示这两种晚餐的不同。在描述"油腻而丰富"的时候,看向量尺的一边,并且要确保这两个词听起来不是一样的。"清爽而合理"在量尺的另一头,并且这两个词也要被区分开。"清爽"应该听起来很轻快,而"合理"应该听起来——很合理。而说到"一头臃肿的猪"时,你可以大胆地拉扯

[①] 原文中此词是拼写错误的"pictoral",正确拼写为"pictorial(形象化)",指的是该德国导演不知道正确的词是什么却仍积极围绕"picture(画面)"这个词根来尝试表达这个意思。

你的脸颊，或者比划一个水桶腰。不管你选择怎么比划，要确保你的搭档能看到那头"臃肿的猪"。

不要为观众描绘画面，要为你的搭档描绘。我们在真实生活里会这么做的。我们尽全力让听我们说话的人能看到我们在尝试描述的东西。

你饰演的角色应该和你一样聪明

我的两个学生做了一场即兴表演的戏，是关于一个女老板和她的男雇员在喝醉后被关在一间电梯里的故事。这场戏由令人发笑的酒后胡闹开始。女老板开始做出求爱的行为，而并无此意的男雇员一边闪躲一边尽力避免得罪上司；由此，这场戏的"奋力争取"变得逐渐清晰。

女老板开始暗示，如果他愿意发展关系的话，能在工作上得到相应的好处。老板用一种很正常，而非震惊的语气说着这个想法，而男雇员也平静地接受着，好似这是一种正常的想法。他们没有用演员自身的智慧、自身的反应、自身的怀疑或是厌恶的态度来表现这场戏。结果这场戏有失水准，不令人信服。

在真实生活里，如果有人做出让你不舒服的求爱行为，你会马上感知到，并且做出反应。如果身边人刚刚经历了重大的悲剧或者创伤，你会马上感觉到他们和平时不一样。即使有人只是情绪不好，你也会知道。在你的表演里要快速地接收信息，不然你会让观众不耐烦。

> **TIP** 你饰演的角色应该总是比观众更快，或者起码同样快地理解新出现的信息。

第五章 具体化

你个人对于事件的反应是充满着潜台词的、具体的,所以要确保你能够随时与自己的真实感受相连,而不要陷入"我在扮演一个角色"的陷阱里。

想象在一场戏里,上级军官命令士兵去把一个冒犯了自己的人关起来。这个士兵不断重复的唯一台词是:"是的,长官。是的,长官。是的,长官。" 如果你饰演这个士兵,而你却仅仅在表示会服从这个命令,那么你的台词会是毫无变化的,每一次"是的,长官"都会听起来一模一样。但如果你是一个聪明的士兵,你为这个命令感到惊讶和生气,那么你的潜台词可能是:

1. 在第一个"是的,长官"前,潜台词是"我知道你想干什么"。
2. 然后,"我打算拒绝这个命令。啊不,我不能拒绝,因为后果太严重了。"之后是沉默时刻,潜台词是抗拒;然后再说"是的,长官"。
3. 之后你可以生气,潜台词可以是"我不喜欢你命令我做的事情",再不情愿地说"是的,长官"。

每一次"是的,长官"的前后都应该带有一些沉默和表情来向长官传递清晰的信息。这样一来,士兵就变得有趣和聪明多了,对吧?如果他只是盲目服从命令的话,他看起来会多么乏味和愚蠢。你在说每句台词时,越将其与别的台词区分开,你的表演就会越具体和有意思。

也许我搭档说的是有道理的

为了让你的表演看起来更丰满，请倾听你搭档的观点，并且允许自己被他/她说服，即使只是一瞬间。

我的两个学生做了一场即兴表演，在戏中他们各自都得知了一个重大消息。妻子特别开心，因为她刚刚得到了一个薪水为二十五万美金的工作机会。丈夫则刚刚接到医生的电话说妻子怀孕了。

妻子在奋力说服丈夫让自己接

TIP 当对手演员发表不错的观点时，允许自己饰演的人物动摇或被影响。

受这个工作机会，并且打掉孩子。而丈夫在奋力说服妻子留下孩子，放弃这份工作。两个演员都在努力争取他们想要的，但是总让人觉得这其中少了点什么——他们没有听进去对方的观点，所以他们的表演不令人信服。妻子应该让自己被怀孕这件事情影响。她应该更矛盾些。丈夫也应该因为丰厚的薪水而稍显犹豫。

如果你在和丈夫为了不搬家到别州而争吵，那么请你在"奋力争取"不要搬家的同时，也在他说到一些有说服力的观点时留一个节顿，以承认他的观点。在那个节顿中，你想，也许他是对的，在下一秒时你再想，"不，我才是对的"，然后再继续自己的"奋力争取"。

本章总结

使用尽可能多的方式让你的表演更加具体化。为你的搭档描绘画面,列举的时候把各列举项区分开。使用标点符号让自己停顿一下,然后让下一句台词拥有不一样的语气。让每一个词组独立起来。在你的搭档说着有道理的话时,对他/她做出一节顿的让步。如果你必须要说一段很长的话,那么就在其中寻找节顿或沉默的时刻,以防自己一股脑儿地一次性讲完。所有这些方法都能够让你的表演更加有趣。普通的表演会让观众睡着,而具体化的表演会吸引观众的注意力。

第六章
演戏的陷阱

"添加剂"和"糖浆"

我总是跟我的学生们说他们正往戏里加"糖浆",或说"我看到添加剂了"。这个意思是,他们在往表演里加入烦人且多余的东西。

"添加剂"

如果你在往表演里加"添加剂",你可能是在用各种方式强调着每句台词,可能是踮起脚尖,或者是挥手,抑或是假笑。一个我认识的男演员强调台词的时候会伸出下巴,另一个会皱眉头,另一个演员在强调重点的时候则会瞪大眼睛,还有很多演员会在强调的时候弯下腰。

有很多演员会通过拍打他们的大腿来强调某些话,但他们自己并未意识到。有些演员会在证明某个观点时向前移动,证明完之后再向后移动回来。有些演员则会抖腿。为了展现恐慌,缺乏经验的演员会令人厌烦地大口喘气或过度换气,这个行为会贯穿整场戏。如果一个

小偷在半夜闯进你的卧室，你认为你该让他听到你像蒸汽机一样的呼气声吗？不。恐惧让你像一只老鼠一样安静。

其他令人讨厌的"添加剂"有，说"我的意思是"或者"嗯"。在台词里添加这些额外的词并不会给予你的台词助推力。你用这些词去拖延，是因为你不确定你想说什么，或者是你不能相信你说的话。你会在第一次和爱人表白的时候说"我，嗯，爱你"吗？不会。你会干净利落地说出来。你也应该这样说出所有的台词。在台词里加上"嗯"是累赘。有些演员用"嗯"来表现放松和自然——然而这并不起作用。况且，我们并不希望你是放松的。我们希望你使劲儿。

所有这些"添加剂"的存在都有一个共同的前提：演员们认为仅靠他们自己是不够的，他们需要这些"添加剂"去给予他们额外的助推力。

你自己就足够了！

如果你的表演思路够强，如果你全神贯注地去改变你的搭档并且你清楚自己在干什么，你就不需要这些"添加剂"，它们只会在表演中分散你的注意力。保持你的力量，站直。不要通过朝你的搭档前倾而松懈自己的力量。除非你被戏里的情感推动，不然不要动。把你的双手垂放在身体两边（我称之为"沉重的双手"），然后集中精力去改变你的搭档。

烦人的习惯不会让你更具有吸引力。

"糖浆"

我所说的"糖浆"这个词是指，你把情感一股脑儿地灌进你的戏里，导致一场戏中的每个部分都被涂上了同样的色彩，戏里必要的起伏因此丢失了。假设你在病房里，而你的丈夫正处于死亡的边缘。你的母亲进来了，坐在你身旁，告诉你在医院要穿着更得体，以示对丈夫的尊重。你们的对话升温了，提到了过去的回忆，甚至还引发了笑声。但如果你选择把自己对丈夫的"伤感糖浆"一股脑儿地都灌进你的戏里，这个起伏就不会出现了。

如果你在演一场喝醉酒的戏，要确保"喝醉糖浆"不会钝化你在情境中的行为。记住，表演中的每一个时刻都应该是清晰和具体的。喝醉的感觉会很好地帮助你摆脱禁锢，并且允许角色去揭示比他们清醒时更多的内心世界。（其实当你演任何角色时，想象一下自己之前喝了两杯酒可能会有帮助。）如果你在情境里喝醉了，而你又必须完成一项工作，那么你就必须要格外集中精力去保持清醒。当你需要完成某个大动作，或者是想要自己看起来像没有喝醉的时候，就要尤其集中精力去使自己清醒。不要在整场戏里都保持一致的醉酒状态。

还有很多类型的"糖浆"，比如"哭泣糖浆"——你整场戏都是哭着的，以至于连你演到最好的部分时表演都变得乏味。大胆地迸发出泪水，但也要记得止住它，后面如果又有事情刺激到你，你可以再次流泪。每当我们在人前哭泣，我们都会试着控制自己。我们也许会嘲笑自己，或者隐藏我们的泪水，但我们不会不停地哭泣。

另外一个普遍的"糖浆"类型是"你是我的上级糖浆"。在这种"糖浆"的影响下，演员过于服从上级以至于他们永远不能做自己，他们变成了乏味的人。即使在一支军队里，二等兵也能在上级军官面前展现出个性。

还有"几乎要流泪糖浆"，和会导致一场戏里其他的一切都不再重要的"我沉浸在自己的享乐中糖浆"。再有就是"我刚刚跑了步所以我要在整场戏里都喘气糖浆"。

其他的类型还包括"咯咯地笑糖浆""害羞糖浆"（我过于害羞导致这场戏里什么事都不会发生）和"紧张糖浆"。

"糖浆"会导致你的表演不够具体化，而且容易惹人生厌。

而对你的惩罚就是拿不下这个角色。

a."哀怨糖浆"

最近我看了一位奥斯卡影后的获奖感言视频。她很感恩所以一直在哭着，但是由于她沉浸在自己的泪水中而不是努力去击败它们，导致她的演讲听起来很单调。整段演讲充满着缺乏吸引力的"哀怨糖浆"。如果她中途嘲笑自己的泪水，或是努力制止泪水，那么我们就会喜欢她了。反之，我们都等不及她下台了。

哀怨意味着把力量让给其他角色。要使用你自己的力量。

如果只是在一小段表演中应用的话，利用哀怨来玩游戏是有趣的。举个例子，如果我打不开瓶盖，我可以用哀怨的语气说"哎哟"，然后递给周围的某个人，以示寻求帮助。这声哀怨就是一个小游戏，也

会被其他人看作是一个小玩笑。如果你用哀怨的语气抱怨一小下,然后自嘲,我们也会跟你一起发出笑声的。

b. "叹气糖浆"

再怎么强调也不为过——叹气对你的表演极具伤害性。

有些演员在一场戏开始之前叹气,因为他们想要放松。很多演员在试镜开始时会呼一口气。选角导演能听到这声演员用来驱赶紧张感的、长长的呼气。演员以为叹气会让他们在表演前放松,但其实它反而让演员的能量流失了。不要驱赶自己的紧张感,利用好它可以让你精力充沛。

一些演员下意识地在每句台词的结束时叹气,因为他们丢失了自身能量,或者没有完成关键的表演思路。

找别人来看你的表演,帮你看看你有没有叹气,因为这一般来说都是下意识的。它意味着你的精力不足,

> **TIP** 除非你在故意用夸张的叹气来玩游戏,不然任何时候都不要叹气。

并且你的"奋力争取"不够有激情。它意味着你容许自己在"奋力争取"的过程中短暂歇息。

c. "恭敬糖浆"

一种很不好的糖浆类型是"恭敬糖浆",也会被描述为"肃穆糖浆"或"悲伤糖浆"。在这个类型里,你会在整场戏里用恭敬、神圣或者认真、肃穆的语气说话,最后让我们无聊至死。以下这场来自于《绿里奇迹》

(The Green Mile)的片段就是一个容易陷入"恭敬糖浆"陷阱的例子。在这场戏里,温和、高大的男人科菲正和狱长保尔讨论科菲被执行死刑前的最后一顿饭。

科菲　　肉饼挺好的。还有土豆泥,浇上肉汁。还有秋葵。也许再加上您夫人做的美味的玉米面包,如果她不介意的话。

保尔　　那么牧师人选呢?谁是可以为你祷告的人?

科菲　　我不想要牧师。您可以念一小段祷告文,如果您愿意的话。我想我可以和您一起下跪。

保尔　　我?

科菲给了他一个请求的表情。

保尔　　那就假设到那个时候,我可以的话。

保尔坐下来,渐渐地说出:

保尔　　约翰,我现在必须要问你一件很重要的事情。

科菲　　我知道你要说什么。你不一定要说出来的。

保尔　　我要,我必须要。

　　　　(停顿)

　　　　约翰,告诉我你想我做什么。你想我带你越狱吗?就让

你跑走？看看你能走多远？

科菲　　为什么你要做这么愚蠢的事情？

保尔犹豫了，情感涌动着，试图寻找对的词继续说。

保尔　　到我的最后审判日时，当我站在上帝面前，他问我为什么我杀了他的一个真正的奇迹，到时我要怎么回答呢？跟他说这是我的职责使然？是因为我的工作？

科菲　　你告诉上帝，你是施恩了。
　　　　（牵起他的手。）
　　　　我知道你在受伤和担心，我可以感觉到它在你的肩上，但是你现在必须要停止忧虑。因为我想要结束这一切，我真的想要。

科菲犹豫着——现在轮到他试图寻找对的词说下去，他想努力让保尔理解。

科菲　　我累了，狱长。一直在旅途中让人浪累，我像一只雨中的麻雀一般孤独。我累了是因为没有同伴陪伴我、告诉我，我们从哪里来或者往哪里去，还有为什么要在这里。最重要的是，我对人们的恶毒相对感到疲倦了。我为每天在这个世界上感受到和听到的伤痛而疲惫了。太多伤

痛了。它们就像是一直在我脑海中的玻璃碎片一样。你能明白吗？

此时，保尔正在忍住眼泪。温柔地。

保尔　　是的，约翰。我想我能理解。

布鲁塔尔　约翰，一定有什么是我们能为您做的。您一定有想要的东西。

科菲用力深思，终于抬头。

科菲　　我从没看过一场电影。

如果这场戏被错误地表演的话，就很容易不幸地变成一个"悲伤/恭敬糖浆"的例子。即使是最成熟的演员都可能在这场戏中陷入这个陷阱。演员们倾向于用肃穆的语气说科菲的第一句关于他的最后一顿晚餐的台词，无论如何，他即将要死了，所以他们不会带着乐趣去想最后一顿晚餐要吃什么。但是科菲并不畏惧死亡。他期待着天堂，而且就像一个孩子一样，他会为最简单的事情而快乐。

科菲　　肉饼挺好的。还有土豆泥，浇上肉汁。还有秋葵。也许再加上您夫人做的美味的玉米面包，如果她不介意的话。

当科菲谈论他的最后一顿饭时,应该展现出它给他带来的巨大喜悦,我们也应该享受他的喜悦。菜单上的每一道菜都应该比上一道更好。别忘了享受"土豆泥",但要在"浇上肉汁"的时候更加喜悦。不要把这两样合并成一样来说。

"秋葵"一词可以带着满足感来说,就好似科菲正在回忆一种爽心的美食。紧接着,科菲想起来了一个尤其特别的东西,而它要比前几个都重要。"也许再加上您夫人做的美味的玉米面包,如果她不介意的话。""如果她不介意的话"可以是科菲出于担心自己越过了界限、索求太多而加上的。

用饱满的声音和能量去想出这个菜单。不要带着任何"肃静/恭敬糖浆"。当你在思考整顿晚餐时,你就应该觉得这是一顿丰盛的晚餐,你会享受其中的每一口。想象保尔也和你一起品尝每道菜,让他与你的快乐相关。

下一句可能会陷入"恭敬糖浆"的台词是:

科菲　　我不想要牧师。您可以念一小段祷告文,如果您愿意的话。我想我可以和您一起下跪。

这些台词不应该用低沉的语气去说,好像科菲不在乎一样。这三句话不应该听起来是单调的。第一句话可以有幽默感,就好似牧师是科菲最不想要的人。然后,因为保尔希望能有人给科菲祷告,所以科菲尝试去为此想解决办法。花一秒钟去做出一个恍然大悟的反应。科

菲可以为他想到的点子而开心——保尔来祷告。第三句话也可以是一个恍然大悟的时刻，科菲说着说着然后开心地发现他们两人可以一起祷告，同时想象这个时刻。这是一个积极的解决方案。这段话没有消极的语气，都是积极上扬的。试想一下，看着一个积极而不是郁闷的演员时，选角导演和观众会多开心啊。

保尔　　我？那就假设到那个时候，我可以的话。

一开始保尔很震惊。"我？" 他没想到自己会被请求。然后他停下来想了想。在下一句台词里，保尔理解了这个点子。不要用肃穆的语气说这句台词，结果让它成为一句脱口而出的沮丧话。这是一个有趣而积极的点子，保尔带着一点惊喜的感觉接受了它。

最后一个会造成"肃穆／悲伤糖浆"倾向的片段发生在这场戏的最后——科菲那段讲述自己为生活而疲惫的长段落。不要带着疲惫的感觉说这段台词。

科菲　　我累了，狱长。一直在旅途中让人浪累，我像一只雨中的麻雀一般孤独。我累了是因为没有同伴陪伴我、告诉我，我们从哪里来或者往哪里去，还有为什么要在这里。最重要的是，我对人们的恶毒相对感到疲倦了。我为每天在这个世界上感受到和听到的伤痛而疲惫了。太多伤痛了。它们就像是一直在我脑海中的玻璃碎片一样。你能明白吗？

第六章 演戏的陷阱

　　作为科菲,你正在奋力说服保尔,终止生命是无所谓的。你集中精力地罗列证据来支持你的观点。第一句话"我累了,狱长"不应该用无力的语气说,而应该用正在陈述你的列表中的第一个事实那样的说服语气去说。也许你可以用"我在痛苦中,狱长"作为替代①,然后在排练中每次说到"累了"时,用"痛苦"来替代。

　　当你说为自己没有同伴而感到累时,不要哀伤地说。把重音放在"同伴"这个词上,表达出自己对拥有同伴的渴望。用上你的精力。

　　当你说起世界上的伤痛如何像脑海中的玻璃碎片时,确保你的能量是向上走的,就好像你无法忍受更多正活跃着的痛苦,这使你抓狂——而不是好像生活太破碎和无力,以至于你想永远沉睡过去。

　　科菲说"你能明白吗?"的时候应该是充满希望的。科菲应该在乎这个答案。他希望他能使保尔理解。

　　科菲的末句台词"我从没看过一场电影"应该是用开心、激动的而绝非消极的语气。我们应该看得出这个点子多让他开心。他应该有着孩童面对零食奖励时的喜悦。保尔和布鲁塔尔应该从科菲的喜悦中获得快乐。

　　如果你饰演的科菲整场戏都保持严肃,会让我们看得无聊,那么我们就会说"就让他执行死刑吧"。

> **TIP** 如果演员哭了,那么观众会感到同情。如果演员挣扎着忍住泪水,那么观众会为演员而哭泣。

① 表演中的替代(substitution)指的是演员说到某些台词或者表演某些内容时,演员心里想着另一个更能够帮助演员表达这段台词或内容的真正含义的替代词、人或事物。

如果这场戏没有被洒满"恭敬糖浆",那么观众就会为这位如此令人开心、善良和无辜的男人即将被执行死刑的事实所深深触动。

不要有意识地"展示"你的情感

表情和情感,只能是有效行动的结果。你的"奋力争取"就像是一个冲向你目标的鱼雷,而情感就像是这个鱼雷背后尾随的波浪一样。你能控制的是鱼雷的方向,但并不是鱼雷所制造的波浪(情感)。

在生活中,我们不会计划情感的发生;我们发现它们。你曾多少次说过:"我不敢相信我刚刚这么愤怒(或者伤心或开心)。" 我们总是为自己的感觉感到惊讶。奋力改变你的搭档,然后你的情感就会自然地流露。

永远不要主动去想着你的表情。(我不喜欢大多数的镜头表演课,因为它们让你对外表产生自我意识。)

如果你和你的爱人就结不结婚这个话题在争吵,当你因没有达成你的目的而陷入焦虑时,情感就会浮出水面。当他一开始表达虚假的害怕时,你可能会发笑,然后你可能会带着理解的心去倾听他的观点。到了结尾,如果你已经很清晰地知道你的爱人并不打算结婚,你可以表达愤怒、恐惧和恨,而这会导致泪水、强烈的情绪和大吼大叫。但你不需要去计划这些反应。你的行动没有得到满意的回应,这些反应就会自动地从你的挫折感中产生;而你不断加深的绝望感将会推动这一切发生。

捏造情感——暗指（indicating）

如果你勉强伪装或者捏造情感，我们就不会产生真实感。伪装的另外一个表达方式是暗指——这是演员最大的禁区。它在向观众展示一种勉强出来的情感，而不是允许情感的真实产生。暗指的一个例子是通过摩擦你的肚皮来表达饥饿。或者是，我之前提到过的，用大口的喘气来暗指恐惧。谁会这样做呢？如果我们很饿，如果我们不大声说出来的话谁会知道呢？只有当你和你的搭档玩游戏时，你才能使用摩擦肚皮去展示你饿了的行为。如果你认真地做这个动作，你是不会被相信的。

暗指是挤出情感，直到它变得不真实。它发生在你没有想出一个有效的表演思路，或者是没有使劲儿去做的时候。所以，举个例子，如果你的搭档说"不要再歇斯底里了"或者"不要再像一个婴儿一样痛哭了"，而你并没有歇斯底里，你也并没有觉得自己像一个痛哭的婴儿时，你就必须要捏造情感，最后你就失去了真实感。

有时我会假装对我的孩子生气，但他们总是能看穿我，这使我捧腹大笑。即使是孩子也不相信我捏造出的情感，那么观众也不会相信你的。

有时演员是为了观众去捏造情感。他们呻吟着，为了给观众展示出他们在痛苦中，或者他们为观众捏造出笑声和哭声。我们总是能看穿的。如果你集中精力改变你的搭档，你就不需要去担心观众是怎么想的。

解决方案，当然就是充满激情地在乎你的"奋力争取"，那么你就会拥有比一场戏里要求的情感还要丰富的情感。

> **本章总结**
>
> 如果你足够强烈地在乎你的"奋力争取"，那么你充满激情的努力和你尝试去达成目标的不同方式（愧疚、眼泪、勾引、威胁）就足够了。你不需要外来的动作、表情或者语言。抛弃"添加剂"和"糖浆"。不能容许某一种情感，比如伤心、自我怜惜或者害羞导致整场戏呈现出单一的色彩。如果你努力地集中精力去改变你的搭档，那么不需要额外的东西，你自己就足够了。

第七章
喜剧表演

第七章 喜剧表演

达到搞笑的状态是一件难度极高的事情。喜剧片比剧情片要求更多的精力和冒险精神。即使在剧情片里,拥有喜剧能力的演员也更受市场欢迎,因为有幽默感、会玩游戏、比大多数演员更敢于冒险,本身就是极富魅力的特质。

什么是搞笑?生活中古怪的事情。尴尬的情境——比如你其实只是一名路人,试图假扮成某场派对上的宾客,却被香蕉皮绊倒(只有在观众提前预见了这个摔跤的时候才会搞笑);误会——面对某些情境做出夸张的过激反应,又或者是你正和邮递员在床上缠绵,却听见你母亲来到房间门口。所有这些情况都是非正常情况。而且大多数情况对于剧中人物来说都是极其严重的,这会引得观众大笑。

只是在餐厅正经地吃一餐饭是不搞笑的,除非你从椅子上摔到了餐桌下面,又或者服务员是你未来的岳父,而此时你正带着另一个女人单独出来吃饭。只有那些中途打断我们正常生活的时刻,才是搞笑的。

喜剧有轻喜剧(light comedy)和黑色喜剧(dark comedy)。喜剧可以拥有疯狂的能量氛围,或者拥有轻描淡写甚至是面无表情的表演模式。但是在任何氛围里,你都必须要准确地抓到节奏,并且有技

巧地让观众捧腹大笑。达到搞笑的状态是少数人才拥有的天赋和才华。合适的长相、天生擅于把握时机和态度，三者结合，让有些人有着与生俱来的搞笑感。但所有的演员都必须学习喜剧技巧。

在任何一场戏的头五秒钟内，观众就应该明白他们正在看的是一部喜剧片还是剧情片，而这是演员们的责任。两者有何不同呢？在喜剧里，节奏总是更快，玩游戏的数量总是更多，"得分"①时总是有种得意感，还有那种特有的态度。而且在轻喜剧里，在大多数搞笑的台词的结尾，演员的语气总是上扬的，能量氛围总是向上的而不是下沉的。

举个例子，一句简单的问话，比如"你是认真的？"，可能要把"认真的"这个词作为重音，以达到喜剧效果。因为当你扬起眉毛说"你是认真的？"的时候，你是在和你的搭档争输赢，而不是为了取悦观众。这句台词可以出现在宿醉之后，或者出现在某人明明知道他的朋友前一天晚上和情人度过了一个浪漫的夜晚，而这位朋友却假装什么都没发生的时候。如果你带着下沉的语气说"你真是一个累赘"这句台词，你听起来就会像个累赘。如果你带着上扬的语气说"累赘"这个词，仿佛你不敢相信一样，那么"累赘"就会是这句话里音调最高的词，而这句话就会变成一个争输赢的游戏。试试看吧！

在喜剧的大多数台词句末语气上扬，通常使它区别于沉郁的场景。如果你有一句三连词的台词，比如"我喜欢棉豆、橄榄和龙舌兰"，那么假设你以同样的语气说这三个词，并且在"龙舌兰"上音调下沉，

① 这里的"得分"指的是两人在争输赢时，一个角色在说话、争吵或者行动上压过或赢了另一个角色。

结果就是你不会得到笑声。如果你把"龙舌兰"作为这三个词中重要性最高的词，并且在音量上稍稍提高，那么观众就会明白你在玩一个争输赢的游戏，并且他们愿意用笑声回馈这具有奇特反差性的词语组合。

TIP 在一部轻喜剧中，你需要确保在大部分台词的句末尾词中语气上扬。

使我们发笑的事情不总是搞笑的或者诙谐的。当我们听到他人不同的政治观点时会发出不敢相信的笑声，又或者我们会取笑奇装异服的人。还有一个有趣的现象，就是观众有时会在一部剧情片的中间发出笑声。虽然这些笑声可能会让演员不知所措，但这意味着热烈的赞赏。这些笑声发生在观众感受到共鸣的时候。这是赞誉的笑声。我们也可能跟着片中主人公一起笑，因为当我们看到他/她开心时，自己也感到高兴。一个差劲的玩笑也可能引我们发笑，如果其他所有人都认为它很搞笑。我们会因为紧张而笑，或者是因为急切地渴望取悦别人而笑。换句话说，不要只在开玩笑之后才在你的表演中加入笑声。观察一下，人们在根本不搞笑的情况下发笑的现象有多么常见。

喜剧要求我们做出出彩的表演思路选择。举个例子，假设你在用三个词来博取一群人的注意力，"伙伴们，伙伴们，伙伴们。"你当然可以只是简单地用同一个音调说全部的词，然后等着人们注意到你。或者你可以用正常说话的语气说头两个"伙伴们"，然后用尽你的肺活量尖叫地喊出最后一个"伙伴们"，这样一来你便会引人发笑。当每个人惊讶地看向你，你可以瞬间平静

TIP 伟大的演员比次等的演员懂得更大胆地在戏中挑选发出笑声的地方。

下来，然后用合理的腔调告诉他们原本你要说的话。这样直接的情感对比可以是引人发笑的。

 虽然喜剧令人发笑，但是演员一定要认真对待它。我的朋友，拉里·哈金，是一位出色的喜剧演员和编剧。他写了以下这段关于喜剧的心得：

 "喜剧是认真的。极其认真。史蒂夫·马丁（Steve Martin）也说过这个。你的角色越认真或者真挚，你就会得到越大的笑声。笑声的组成成分之一是惊喜。你的角色最终带来的惊喜越大，你的观众就会笑得越多。喜剧是在脑中发生的。所以你越是让观众通过自己的思考推断出什么东西是搞笑的，观众就会笑得越多。看看巴斯特·基顿（Buster Keaton）。再看看史蒂夫·卡瑞尔（Steve Carell）在《四十岁的老处男》（The 40-Year-Old Virgin）中的表演。在写得很好的喜剧剧本框架下，他们总是极其认真的。看看本·斯蒂勒（Ben Stiller）和罗伯特·德尼罗（Robert De Niro）在《拜见岳父大人》（Fokker）系列电影中任何一部里互相争斗的表现。他们俩越认真就越搞笑。喜剧的第一条规矩是：喜剧对于（戏中的）傻瓜来说是不好笑的。（戏中的）傻瓜是认真的。小丑的角色是不知道他自己有多好笑的——他专注于认真的状态中，没时间产生自我意识。"

认真对待你自己和情境

 以下的片段取自一部名为《几乎，缅因》（Almost, Maine）

的话剧，编剧是约翰·卡里亚尼（John Cariani）。这个片段主要讲述了两个不擅社交的年轻男子在比谁经历过的约会最糟糕。赢的人有权利选择他们今晚的活动，不过其实这也不算多大的争斗，因为他们俩都想去打保龄球和喝啤酒。兰迪描述他带一个女孩去跳舞。

兰迪　……然后我把她举起来抛过去，然后，呃……我把她抛……过去……（节顿）然后她脸着地。（节顿）接着她的脸受伤了。（节顿）我不得不带她去急诊室。（节顿）

查德　开车去急诊室够远的。

兰迪　三十八英里[①]。

查德　是啊。

（节顿）

兰迪　（厌恶地）然后她哭了。

查德　我讨厌那个。

兰迪　绝对讨厌。

（节顿）

然后必须要我打电话给她的前男友来接她。

查德　哦……

兰迪　他真的来了。要我务必离开。

（节顿）

他和她一样矮小。

① 大约61公里。

（他们笑了。节顿。查德笑了。）

兰迪　　干吗？

查德　　这真的，挺糟糕的。

兰迪　　是啊。

查德　　而且悲伤。

兰迪　　是啊。

查德　　那么……我想你赢了吧。

兰迪　　是啊。

我曾让我的学生们演这个片段。当他们把它当成是一段搞笑的聊天来演的时候，整场戏显得愚蠢可笑，观众笑了几声。（别忘了，"单纯地聊天"都是极其无聊的。）这场戏一直无法达到让人捧腹大笑的喜剧效果，直到我们通过增加"兰迪仍然因为这个人生中最大的耻辱而处在深深的痛苦当中"这条思路，抬高这场戏的紧张感。事件必须是新鲜的。查德知道这件事多么使他的朋友耻辱，并且查德说的每一个词都承载了他把话说出口前的深思熟虑。他想要找到完美的词，来帮助兰迪走出这个可怕的事件。

查德的"奋力争取"是"为了兰迪而争取做到完美，并且成为最富有同情心的好朋友"。兰迪的"奋力争取"则是"让查德帮助他疏解这件事带来的巨大阴影"。

兰迪　　……然后我把她举起来抛过去，然后，呃……我把她

第七章 喜剧表演

地……过去……（节顿）然后她脸着地。（节顿）接着她的脸受伤了。（节顿）我不得不带她去急诊室。（节顿）

如果你饰演兰迪的话，你需要让这段话具体并且充满痛苦。花长时间回忆每一个画面。他揭露这段回忆的时候是不开心的。他看起来像是一只挨了揍的小狗。在每句台词中间花上一段时间，并且使每一个画面都比上一个画面要更糟糕。

查德　　开车去急诊室够远的。

如果查德用摆事实或想帮忙的语气说，这句台词就不会引人发笑。只有当他说台词的状态是拼命地思索着什么话能赶走他朋友的痛苦的时候，这句台词才会有喜剧效果。在绞尽脑汁地思索后，查德只能蹦出一句"开车去急诊室够远的"。

兰迪　　三十八英里。

这句台词的潜台词是他载着这个一直在旁边哭的女孩开了三十八英里的路。这三十八英里的路很长！

再一次，查德认真地花时间、集中精力去想有没有什么好话能说，但最后他只能说出：

查德　　是啊。

　　　　（节顿）

兰迪　　（厌恶地）然后她哭了。

记住，不要太在意括号里的舞台提示，除非它们对故事讲述起到关键的作用。如果兰迪用厌恶的语气说这句台词，那么就说明他当时忍受的痛苦不够多。他应该一想到那个女孩的哭声就会觉得很可怕，并且，承认这个事实让他难以接受。这个痛苦和挣扎是立即发生的，并且是真实的。这其中最糟糕的事情是——女孩矮小的前男友过来接她，并且要求兰迪离开。即使兰迪在这场打赌中赢了，我们仍然应该看到他是处在痛苦中的。只有当演员这么认真对待戏中的痛苦时，他们才能让这场戏的喜剧效果尽可能地发挥出来。

看看这场来自剧本《暴力摩托琼斯的精彩历险记》（*The Amazing Adventures of Roadrash Jones*）的戏，剧作家是拉里·汉金。穆斯，一个犯罪集团的成员，正和他的家人一起吃晚餐。餐桌上有三个孩子，他们的年龄分别是9岁、11岁和13岁；有他的母亲，也就是三个孩子的奶奶；有他的哥哥和嫂子；还有他的妻子安妮。穆斯是一个职业暴徒。

穆斯　　（用手机通话中）

　　　　……查理……查理……嗨，查理，没商量。钱，或者你的膝盖，你只有这两个选项。生活就是选择。不要再打过来了。

第七章 喜剧表演

他挂断了电话,然后拿起了他的刀叉。

穆斯　　（继续吃饭）敢打断我的晚餐。他妈的够大胆的。

奶奶　　迈克尔?!怎么能在孩子面前这么说话?

安妮　　电话那头是谁?

穆斯　　（切着牛扒）傻子查理,就是那个周三时我本应射穿他膝盖的肉球。"请问我们是否可能再商量一下呢?" 他妈的简直离谱。

奶奶　　迈克尔!

霍华德　（他的哥哥）嗨,迈克,你冷静一点好吗?孩子们都在这儿。

穆斯　　嗨,德仔,你要么别瞎管闲事,要么就找份工作,OK?（对着母亲说）抱歉妈妈。

显然,这场戏的笑点在于穆斯的家人对于他会杀人和射穿他人的膝盖这份工作完全接受,但却不能接受他言语上的粗鲁,或者是他对哥哥干涉自己事情而感到不满。他们越是看起来像一个普通的家庭,这场戏就越好笑。

穆斯的"奋力争取"是让他的家人能同情他有一份辛苦的工作。

穆斯　　（用手机通话中）

　　　　……查理……查理……嗨,查理,没商量。钱,或者你的膝盖,你只有这两个选项。生活就是选择。不要再打过来了。

穆斯已经进入他与查理这通电话的尾声了。穆斯试着引起查理的注意力，但是查理正绝望地争取说服穆斯能多给他一次机会。站在穆斯的立场上，你应该设想电话另一头的人是疯子，并且听不进去你的话。对穆斯来说，这点极其烦人。最后穆斯以绝对的音量震慑了查理。不要小声地和用淡定的语气说"……查理……查理……嗨，查理"。不要选择只是"说服"他住嘴的表演思路。大胆一些。对他吼出第一个"查理"。用更高的音调和气场吼出第二个"查理"。在最后的那声"嗨，查理"上用最强的命令语气以至于一直喋喋不休的查理终于吓得闭嘴了。然后穆斯回到话题的重点上，告诉查理他的想法。"生活就是选择"应该以口号的感觉去说出来。这是穆斯对自己生活方式的陈述。穆斯可能认为和查理分享自己的生活哲学，能真正帮助到他，而且穆斯真心希望他能听进去。穆斯甚至可能在说这句话的时候，会扫视一圈桌旁的家人，让他们也能听到自己深刻的生活哲学。

他挂断了电话，然后拿起了他的刀叉。

穆斯　　敢打断我的晚餐。他妈的够大胆的。

穆斯无法相信居然有人敢和他争论。这使他十分恼火，所以此时的穆斯应该大胆地发火。

奶奶　　迈克尔？！怎么能在孩子面前这么说话？

第七章 喜剧表演

"迈克尔？！"应该和第二句台词区分开。让观众误认为这声"迈克尔？！"是奶奶对于他要射穿别人膝盖这个行为的训斥，但其实这是奶奶对穆斯在孩子面前说脏话的训斥，这样就会充满喜剧效果。我们应该能看出穆斯的胆量是从他的母亲那里遗传到的。饰演奶奶的演员不应该只是把她塑造成一个普通的小老太太。她应该是一个令人敬畏、难以对付的老妇人。

安妮　　电话那头是谁？

穆斯　　（切着牛扒）傻子查理，就是那个周三时我本应射穿他膝盖的肉球。"请问我们是否可能再商量一下呢？"他妈的简直离谱。

不要忘了在穆斯模仿查理的那句台词"请问我们是否可能再商量一下呢？"上玩游戏。穆斯说这句台词的时候，可以像查理一样用尖尖的嗓音说话，或者假装害怕。在"可能"前面停顿一下，然后在这个词上玩游戏，让查理显得更懦弱胆小。接着穆斯再一次冒出脏话，同时继续低头吃他的饭，仿佛这段对话非常普通。

霍华德　　（他的哥哥）嗨，迈克，你冷静一点好吗？孩子们都在这儿。

穆斯　　嗨，德仔，你要么别瞎管闲事，要么就找份工作，OK？

穆斯再一次玩了个小游戏，就是模仿霍华德对他说话的句式"嗨，迈克"，说了声"嗨，德仔"。穆斯接着就用一句话赢下了兄弟之间的小斗争。但是这应该是一场普通的兄弟之间的拌嘴。没人提到射穿膝盖的事情。

（对着母亲说）抱歉妈妈。

他为自己告诫哥哥别多管闲事而道歉，而不是为自己的暴力行为道歉。他对母亲越像孩子般服从和畏惧，这场戏就越能逗乐观众。

在喜剧中冒险

在演喜剧的时候，你越冒险，你就会越有趣。《宋飞正传》中大多数台词，你单看它们的话，不会觉得有多搞笑。让它变得搞笑的是演员在应对各个场景时所保持的极其认真的反应和态度。对克莱默来说，仅仅是进入一间房间，就已经是一场严峻的考验了。他撞门而入，摇摇晃晃地撞到了自己的头，接着摔倒在地板上，而剧本上仅仅写着"……进门"。由克莱默所制造的意外，每次都会引发观众的笑声。

在《宋飞正传》里有这样的一幕——戏里的人物乔治·科斯坦萨已经在餐厅里为一通重要的来电等待了许久。当这通电话终于打过来的时候，乔治恰好错过了它，因为华裔餐厅领班错误地把乔治的姓记成了"卡特莱特"而不是"科斯坦萨"。当沮丧的乔治向朋友杰瑞说

明发生了什么时,杰瑞只是温和地评论道,你的姓确实不是"卡特莱特"啊。在下一句台词中,乔治勃然大怒,激动地对着杰瑞大吼,说他的评论毫无帮助。紧接着乔治再次安静下来,回到沮丧中了。只有像杰森·亚历山大(Jason Alexander)这样伟大的喜剧演员才会敢于在一句台词上尝试这么大胆的表演思路。这场表演出奇地滑稽逗趣。(当然,对于乔治来说一点都不好笑。)

在《宋飞正传》里,所有演员都知道如何在表演上冒险。在其中一场戏里,戏中人物伊莱恩那令人乏味的男朋友正黏着她,而她拼命地想让他离开。他们起床晚了,马上就要错过带他离开这里的航班了。伊莱恩要抓狂了。她太想让他离开自己的生活了,所以她不断地在房间的每个角落寻找男友的衣物,并且往箱子里乱扔,然后不顾一切地赶紧合上箱子,即使还有衣服露在箱子外面。她甚至疯狂地用自己的手把男友的脚塞进鞋子里。她越疯狂,我们就笑得越厉害。敢于如此大胆冒险地演是一种能力,是需要时间去学习的,并且相信自己这样演不是在出糗。在看情景喜剧或者喜剧电影前,你可以先读剧本再看演员的表演,这样就能看出,好演员会很大胆冒险地演,甚至到超乎你想象的程度。

TIP 在喜剧中,即使你只有很少的台词,如果你在倾听的时候假装自己不敢相信,你仍然能够逗乐观众。你也许只是在用沉默的对白表达"什么?????",但你的表情好像在说 "这简直是我听过的最疯癫的话了",你将惊诧到下巴都要掉下来了。你将在没有台词的情况下获得观众的笑声。

喜剧的态度

如果你想要把轻喜剧演好,你需要拥有一种"喜剧的态度"。它包括准确的节奏、一颗愿意寻找乐趣的心、抓住笑点时的自我满足、轻松的感觉、喜欢嘻嘻哈哈、能够在任何境遇中找到幽默的能力,还要会玩游戏。玩游戏就是以反讽的语气说台词,比如对一个刚刚意外掉进游泳池里的女人说"哇,你看起来很美"。玩游戏也是处理困境的一种方式。当我那个正处在青少年时期的儿子没有按时完成作业,或者做了违规的事情时,他会说:"妈咪,你知道你这双绿色的眼睛有多美吗?"每一次他这样说,都会让我们两人忍俊不禁。

以下的剧本片段就是一个必须要带着"喜剧的态度"去演的例子,要不然就会变成一场对彼此厌烦了的夫妻之间的无聊争吵。片段来自于英国喜剧《弗尔蒂旅馆》(*Fawlty Towers*),两位主演分别是总能逗乐观众的约翰·克立斯(John Cleese)和他的搭档康妮·布斯(Connie Booth)。

西比尔和贝希尔是夫妻,两人在英国一起经营一家酒店。

西比尔　你刚刚说过你要走了。

贝希尔　我没有说过我要走了,我说的是我可能会走。我今晚一定要做完这些账。

西比尔　你今晚不一定要做完这些账的。

贝希尔　一定要。

第七章 喜剧表演

西比尔　总是这样。每当我想和你出去逛逛的时候，你都有借口。

贝希尔　这不是一个借口。只是今晚我必须……

西比尔　不仅仅今晚是这样。任何一晚，只要我想和任何一位朋友，或者说任何人，人类种族中的任何其他一员出去，都是这样。

贝希尔　对，不过，亲爱的，我不会把余丽斯一家人当作是人类成员。

西比尔　我一整天都在这家酒店里待着，你从来不带我出去。只有当我和我的一些朋友出去时，才有那么一点休闲时光。

贝希尔　那么，亲爱的，你就一定要更多地出去逛逛了。

西比尔　他们都认为你很奇怪，你也知道的，对吧？他们时不时就说，我们俩到底是怎么在一起的。黑魔法，我母亲是这么说的。（她径直走进了办公室）

贝希尔　哦，她应该知道的，不是吗？她和她那只猫。

　　我让我的学生演这场戏。我的一位朋友来旁听了那天晚上的课，我想向她炫耀一下我的学生们。想象一下，我有多尴尬，这场戏没有得到任何笑声，即使我最好的学生们都演不出效果。最差的时候，这场戏变成了一场恶毒的争吵；最好的时候，这场戏也是令人乏味的。在一遍一遍地重演，并且试遍了各种"奋力争取"后，我们终于找到了解决办法。

　　按照以下思路再读一遍这场戏。西比尔和贝希尔正在玩一场名为

"用好意击败对方"的游戏。他们"奋力争取"着比对方更礼貌。每一句台词都是一场游戏。

看看西比尔的台词,"总是这样。每当我想和你出去逛逛的时候,你都有借口。" 如果她带着刻薄的语气责备般地说,那么这句话一点都不好笑。但是如果她带着惊讶的语气,就好像她无法相信这个事实,就好像她有了一个惊喜的发现,并且不带着任何责备的语气,那么这就变成了一个游戏,会给贝希尔更有力的冲击。

另一个例子是西比尔那句很直接的台词,"你今晚不一定要做完这些账的。"如果她在陈列事实或者以此暗示贝希尔是一个骗子的话,就不好笑了。如果她带着甜美的语气说这句台词,它就变成了一个游戏:西比尔在告诉贝希尔,她看清了贝希尔的借口,并且完全认为这个借口不可信(带着微笑)。

当西比尔说"不仅仅今晚是这样。任何一晚,只要我想和任何一位朋友,或者说任何人,人类种族中的任何其他一员出去……",她不能带着任何一点怒气去说,不然就不好笑了。在她说"任何人"后,她更进一步地想到了"人类种族中的任何其他一员"。这句话中每一个词组,都比前一个更重要,直到"人类种族中的任何其他一员"把前面的都比下去了。"一员"这个词要语调上扬,以暗示她并不生气;她只是在思索她的丈夫有多奇葩。

马上,贝希尔就用一句更礼貌的"对,不过,亲爱的,我不会把佘丽斯一家人当作是人类成员"把西比尔比了下去。为了把她的挖苦比下去,贝希尔带着极致的礼貌、微笑,甚至加了一个"亲爱的"来

第七章 喜剧表演

向她展示自己的脾气有多好，他有多放松。

他们继续对话，然后西比尔在离开的时候放了一句狠话。"他们都认为你很奇怪，你也知道的，对吧？他们时不时就说，我们俩到底是怎么在一起的。黑魔法，我母亲是这么说的。" 如果这段话是用恶毒的口吻说出来，那么它就一点都不好笑，但是如果是带着笑容说出来的——西比尔只是在陈述一个她不得不告诉贝希尔的简单的"小事实"，那么这段话就会产生喜剧效果了。她用自己认为极有杀伤力的一句话来结束了这段台词。

"黑魔法，我母亲是这么说的。" 她是带着困惑的语气说这句话的。

> **TIP** 永远不要用恶毒、责备的语气贯穿整场戏，这样我们不会喜欢你的。如果台词本身很恶毒，那么就努力找到其中可以玩的游戏。

但是贝希尔才是结束这段对话的人。他在她之后回应，"哦，她应该知道的，不是吗？她和她那只猫。"但是如果最后一个词"猫"，没有在语调上高于之前的词的话，就不会有喜剧效果。这句台词必须要用很轻松和开心的语气说，就好像贝希尔相信自己已经放了一个大招，并且话中暗示了西比尔的母亲是一个巫师。他们各自都从自己的小聪明中获得了喜悦，而我们必须要看得出他们的开心和欢欣。贝希尔和西比尔都各自得分，但他们从未失去过他们的风度，也从没用过恶毒的语气。

一旦学生们理解了每句台词都应该用轻松的语气来处理的时候，这场戏就会充满喜剧效果。

我那个旁听了这节课的朋友最后惊讶地发现自己笑得如此欢乐，

同时深刻地意识到,把一场原本可能是恶语相向的争吵戏变成一场带来欢笑的喜剧,是需要努力尝试才能够实现的。

以下是另一个因为"喜剧的态度"而得到变身的例子,来自于剧作家吉姆·麦克唐纳(Jim Macdonald)的剧本《哈利·汉诺威与幸福的追求》(Harley Hanover and The Pursuit of Happiness)。这可以是一句直接说出来的、简单的面试台词,也可以是一句会逗乐观众的台词,只要演员用喜剧的态度来说。

> 亚瑟　　好的……汉诺威先生,我观察到你看起来缺乏……经验……对于几乎所有的事情……

如果亚瑟用摆事实或者鄙夷的态度说这句台词,那就不好笑了。但如果亚瑟说这句台词的时候,是用一种拼命努力去寻找这张简历里能弥补不足的优点,可最终还是徒劳的态度,那么这句话就会有喜剧效果了。他的第一个词"好的"可以有着积极上扬的语气,意思是"让我们一起看看这张简历上优秀的过去吧!" 然后他慢慢地发现,这上面没有值得表扬的东西。亚瑟说话越来越慢,就像他陷入泥潭但仍然继续尝试保持积极的态度一样。汉诺威先生也可以带着不好意思的表情跟着亚瑟笑。

在之后的对话中,亚瑟问哈利·汉诺威,他对什么事情有经验。哈利只用了一个词回答——"事情"。想象一下,如果哈利真的是在脑海中搜寻了他过去的经验后,才说出来这个答案,会有多么搞笑。

第七章 喜剧表演

他环顾四周,试图找到灵感。他真的很努力地想着,然后在很长很长的停顿后,"事情"是他唯一能想到的回答。哈利应该用充满希望的语气说出这个答案,而不要带着受挫的语气。就好像他在说:"我确实有一些经验,是可能有用的。在某个地方。"

记住,喜剧是需要付出巨大的精力和愿意大胆地下决心走出"感觉自然"的状态的。带着这个态度,我们来看看以下这出由剧作家诺拉·艾芙隆(Nora Ephron)编剧、由梅格·瑞安和比利·克里斯托(Billy Crystal)主演的喜剧《当哈利遇到莎莉》。

哈利和莎莉三周前发生了关系,然后哈利马上离开了莎莉的公寓。他们从那之后就再没有说过话,而现在他们在朋友的婚礼上重逢了。读这段剧本的时候,思考一下自己能想到的最冒险的表演思路是什么。然后再读一下我的剧本分析,看看你想的是否足够大胆。

内景:普克大厦—婚礼接待处—下午

乐队正在演奏。

哈利走向莎莉。

哈利　　嗨。

莎莉　　你好。

哈利　　不错的婚礼。

莎莉　　很美。

莎莉显然感到不适。她打算摆出一副不想深入这场对话的样子，甚至不想假装对这场对话感兴趣。

哈利　　假期真的好烦人啊。每年我都希望能直接从感恩节①的前一天跳到新年后的第一天。

莎莉点头。

莎莉　　很多人会自杀。

哈利点头。莎莉点头。
一位服务员端来一盘开胃小菜。

服务员　　您要来一点豆子配虾吗？

莎莉　　（充满热情，和她展现给哈利的冷漠相反）谢谢你。

她拿了一份。服务员转向哈利。

哈利　　不用了，谢谢。

① 感恩节是美国的法定假期，在每年 11 月的第四个星期日。之后很快就有圣诞节假期和元旦假期，哈利在这里指的是希望能很快度过假期，回到工作状态。

服务员离开。

哈利　　你最近过得好吗?
莎莉　　好。

一个停顿。

哈利　　你有在和谁约会吗?

莎莉看向他。

莎莉　　哈利——

莎莉警告他不要继续这个话题。

哈利　　怎么了?
莎莉　　(打断他)我不想讨论这个。
哈利　　为什么不呢?
莎莉　　我不想讨论这个。

莎莉扭头然后走开。哈利跟了上去。

哈利　　为什么我们不能放下那件事呢?我的意思是,我们难道
　　　　要永远过不去这道坎吗?

莎莉停下来，扭身面向他。

莎莉　　永远？它刚刚才发生。

哈利　　已经发生了三周了。

莎莉难以置信地看着他。

哈利　　（接着上段话继续说）你知道人的一年对于一只狗来说，
　　　　是它的七年吗？

莎莉　　知道。

哈利举起双手，好似这句话是不言而喻的。

莎莉　　所以在这个事情中，我们其中的一方要像一只狗一样？

哈利　　是的。

莎莉　　谁是那只狗？

哈利　　你是。

莎莉　　我是？我是那只狗？

哈利　　嗯呐。

莎莉　　我是那只狗？

人们开始注意到这场对话的紧张氛围。

第七章　喜剧表演

莎莉现在是真的被激怒了。她开始走向后面的大门区域，想着他们可以在那里得到一些私人空间。她一到门前，就生气地把手插在腰间站着，背对其他的宾客。

莎莉　　（接着上段话继续说）我并不认可，哈利。如果有人是那只狗，那么你才是那只狗。你想假装我们之间发生的事情不代表任何意义。

哈利　　我不是说它不代表任何意义。我只是说，为什么它要意味着"所有的事情"呢？

莎莉　　因为它确实意义很大，况且你应该比任何人都更清楚这点，因为它发生之后才一分钟，你就径直走出门了。

哈利　　我没有走出去……

莎莉　　对，没有，更确切地说，是小跑了出去。

哈利　　我们都同意，那是一个错误……

莎莉　　我犯过的最糟糕的错误。

内景：厨房—白天

莎莉穿过一扇又一扇门，哈利跟着她。他们来到了厨房。服务员们忙着端盘子、往水池里丢杯子、开香槟等，在他们身边横冲直撞。哈利和莎莉在这一片嘈杂中大声说话。

哈利　　你想从我这里得到什么？

莎莉　　我没有想从你这里得到东西。

哈利　　那好，那好，但是让我们把一件事情说清楚了。我那天去你那里不是为了和你做爱的。那不是我去的原因。但是你用那双水汪汪的大眼睛看着我，说"今晚不要回家，哈利。再多抱我一会儿，哈利。"我能怎么做呢？

莎莉　　你是什么意思？你是可怜我才那么做的？

哈利　　不是，我……

莎莉　　去你的。

莎莉往哈利脸上打了一巴掌。然后丢下身后一脸震惊的哈利，跑出了厨房。

在这场戏之后，紧接着，新郎就向哈利和莎莉敬酒，全场的目光都锁定在了他们俩身上。新郎说："如果玛丽或者我曾经对他们中的其中一个有一丁点的好感，我俩就不会像今天这样站在这里了。"

这是一部喜剧电影。结局当然是哈利和莎莉坠入爱河，永远幸福快乐地在一起了。

就头四句台词来说，只有在男女主角都感觉发起对话极其困难的情况下，才能有喜剧效果。即使是哈利的第一句"嗨"，也必须是在他已经想过了很多其他更好的、能说的话之后，才说出来的。我们应该要看到他为这个完美的开场白搜索词汇的过程。"嗨"应该带着乐观的语气说，就好像他意识到了在这种情况下，简单的就是最好的。

第七章 喜剧表演

哈利　　嗨。

莎莉　　你好。

莎莉也在思考最好的回应方式。她的回应也不应该是很快就说出来的。记住，第一句台词都要有行动。莎莉的行动可能是惩罚他。她应该向他展现自己的冷漠。不要用不快的语气说她的台词，而要用积极向上的语气和语调说，就像她不在乎一样。

哈利　　不错的婚礼。

哈利越是艰难地思索着接下来要说的话，喜剧效果就越突出。哈利可以环顾四周以寻找可能的话题。我们应该看得到他的绝望和痛苦，还有他的身体是如何因为他紧张地思索而紧绷。这样，我们才会放声大笑。

莎莉　　很美。

同样的，莎莉也必须要思考她自己的回答。她也极其不舒服，但是她希望能想出最合适的话来回应，以示她的愤怒。她想出来的话是用来展现自己对他是完全冷漠的。她打算表现成一个对他没兴趣，甚至不打算假装兴趣的人。

再一次，哈利痛苦地站在她旁边。他在寻找着别的话题。他的"奋力争取"是"为她做到完美"。饰演哈利的演员此时不要着急，要敢

在此刻花时间——流汗、付出精力去思考。奋力思考和痛苦的样子本身就足够有喜剧效果，但是你如果为自己想出来的回应感到兴奋，那么你会更加好笑。

这里必须要保持喜剧的节奏。在集中精力地演出"努力想出台词"的同时，也要保持节奏。

> 哈利　　假期真的好烦人啊。每年我都希望能直接从感恩节的前一天跳到新年后的第一天。

不要忘记分开"感恩节前一天"和"新年的后一天"的画面。不要把它们合在一起说。

> 莎莉点头。
>
> 莎莉　　很多人会自杀。

这是一句在这部电影放映时引发了很多笑声的台词。如果女演员的演法不是"奋力地想出她要给哈利传递的信息"，那么这句台词就不会这么好笑。她在表达的意思是，许多糟糕的事情正在发生，而他是其中之一。

这时我们必须要看到来自哈利的一个节顿，一个展示出哈利接收到了她的敌意的节顿。

哈利点头。莎莉点头。

所有的这些无声的语言和信息，让他们两人之间气氛紧张。

一位服务员端来一盘开胃小菜。

服务员　　您要来一点豆子配虾吗？

莎莉　　（充满热情，和她展现给哈利的冷漠相反）谢谢你。

她对点心的热情是发给哈利的一个信号。她的意思是，"我可以充满魅力和热情，但你完全不值得我那样做。"

她拿了一个。服务员转向哈利。

哈利　　不用了，谢谢。

哈利可以通过呼出一大口气，来展现出他不能再应付更多的事了，即使只是一份豆子。

服务员离开。

再一次，哈利用尽精力，去想出一个新的话题。他越绞尽脑汁，花的时间越长，喜剧效果就会越突出，尤其是当他最后只能想出以下这句老套的台词的时候：

哈利　　你最近过得好吗？
莎莉　　好。

莎莉可以看他一眼，就像在说："这就是你能说的了？" 莎莉传递的信息当然是她过得特别开心。如果她的语气是不快的，并且语调是下沉的，那么我们看到的就不是一出喜剧，而是一部剧情片了。她应该用轻快的语气说"好"，仿佛她充满喜悦。

一个停顿。

这是剧作家放的暂停。这个暂停的时间越长，哈利表现得越绝望，观众就会笑得越大声。

哈利　　你有在和谁约会吗？

哈利假装他完全不在乎，但是任何一名好演员都知道，哈利此时已经爱上莎莉了。

莎莉看向他。
莎莉　　哈利——
莎莉警告他不要继续这个话题。
哈利　　怎么了？

莎莉　　（打断他）我不想讨论这个。

哈利　　为什么不呢？

哈利的信息是："这没什么大不了的。这事情就这么过去得了。"

莎莉　　我不想讨论这个。

这句台词她说了两次，并且第二次的态度更加决绝。

莎莉扭头然后走开。哈利跟了上去。

哈利　　为什么我们不能放下那件事呢？我的意思是，我们难道要永远过不去这道坎吗？

哈利焦急地想补偿。他想结束自己的愧疚感。

莎莉停下来，扭身面向他。

莎莉　　永远？它刚刚才发生。

哈利惊讶于莎莉的话听起来像是这件事昨天才发生一样。他应该在说以下这句台词之前先有一个节顿：

哈利　　已经发生了三周了。

莎莉难以置信地看着他。

对莎莉来说，这是一个巨大的发现。哈利如此忽视这件事情的重要性，让她十分受伤。我们应该要能看到她的痛苦。

哈利　　（接着上段话继续说）你知道人的一年对于一只狗来说，是它的七年吗？

莎莉　　知道。

哈利举起双手，好似这句话是不言而喻的。

莎莉　　所以在这个事情中，我们其中的一方要像一只狗一样？

莎莉给出的信息是："噢，我最好不要是这只狗。"

哈利　　是的。
莎莉　　谁是那只狗？
哈利　　你是。
莎莉　　我是？我是那只狗？

莎莉在这里有个巨大的发现——哈利视她为一只狗？她的反应应该要能吓到哈利。"狗"是一个很狠的用词。

哈利　　嗯呐。

哈利一定也意识到了他刚刚犯了一个错误。他开始紧张了。

莎莉　　我是那只狗？

莎莉重复了这句话，因为她被激怒了。这个反问句在能量和怒气上都要超过前一个。强调"我"和"狗"这两个字。"狗"这个字的语调是上扬的。

人们开始注意到这场对话的紧张氛围。

莎莉犯了一个"忘记周围还有他人在场"的错误。这个错误让观众们兴奋。

莎莉现在是真的被激怒了。她开始走向后面的大门区域，想着他们可以在那里得到一些私人空间。她一到门前，就生气地把手插在腰间站着，背对其他的宾客。

莎莉　　（接着上段话继续说）我并不认可，哈利。如果有人是那只狗，那么你才是那只狗。你想假装我们之间发生的事情不代表任何意义。
哈利　　我不是说它不代表任何意义。我只是说，为什么它要意味着"所有的事情"呢？

哈利认为如果他服软，那么他会走入一段女方为强势的关系，而这个想法使他害怕了。

 莎莉 因为它确实意义很大，况且你应该比任何人都更清楚这一点，因为它发生之后才一分钟，你就径直走出了门。

 莎莉的这三句台词，每一句都比上一句更加生气和愤慨。莎莉的"奋力争取"是"逼迫哈利接受他们之间发生的事情是重要的"。气氛很紧张，因为如果她输了这场争吵，那就意味着哈利真的不在乎她，而她无法忍受这一点。她的意思是，哈利走出门是因为他在逃离事实——他爱上她了。

 莎莉应该在说"你就径直走出了门"的时候，表现出她的难以置信，给予台词上扬的语气。"门"这个词应该比其他词的语调都要更高。莎莉越疯狂，喜剧效果越突出。

 哈利 我没有走出去……

 为了说完这句话，哈利应该要尝试想出用另一个词，去代替自己事实上做出的行为（他确实径直出了门）。他的意思是，"我没有走出去……确切地说……"如果他足够努力地让这句话听起来更体面，那么他尝试为"径直走出了门"换一种说法而付出的努力会让我们放声大笑。

莎莉　　对，没有，更确切地说，是小跑了出去。

不要忘记，虽然莎莉此时是生气的，但这句台词是带有一丝莎莉为自己聪明的回应而产生的得意感在里面的。

哈利　　我们都同意，那是一个错误……

哈利在积极反驳和努力挽回现在的局面。他在用很多的精力去矫正这件事情，去熄灭莎莉如此强烈的怒火。

在内心深处，莎莉想要哈利爱她。哈利认为他们的一夜情是一个错误，这刺痛了莎莉的心，所以她马上还击。

莎莉　　我犯过的最糟糕的错误。

如果莎莉说这句话的时候使用了刻薄和鄙夷的语气，贬低哈利，那么喜剧效果就失去了。她用反讽赢得了这次对话。这句话应该用上扬的语气结束，因为她知道她赢了。她一定要用轻巧的语气，就好像这是一个已经过去了的大失误，并且她已经不在乎了。

内景：厨房—白天

莎莉穿过一扇又一扇门，哈利跟着她。他们来到了厨房。服务员们忙着端盘子、往水池里丢杯子、开香槟等，在他们身边横冲直撞。哈利和莎

莉在这一片嘈杂中大声说话。

哈利　　你想从我这里得到什么？

哈利像一只小狗一样跟着她，绝望地想挽回局面。

莎莉　　我没有想从你这里得到东西。

这里的潜台词是哈利是一个懦夫，她不想和他再牵扯上关系。但是她仍然应该用轻巧的语气。她在利用对他的轻视来惩罚他。

哈利　　那好，那好，但是让我们把一件事情说清楚了。我那天去你那里不是为了和你做爱的。那不是我去的原因。但是你用那双水汪汪的大眼睛看着我，说"今晚不要回家，哈利。再多抱我一会儿，哈利。"我能怎么做呢？

莎莉　　你是什么意思？你是可怜我才那么做的？

把这两句话分开来说。每一句台词都在不断增强紧张感和怒气。把精力集中在寻找"可怜"这个词的分量上。哈利这次是真的完了。

哈利　　不是，我……
莎莉　　去你的。

莎莉往哈利脸上打了一巴掌。然后丢下身后一脸震惊的哈利，跑出了厨房。

第七章 喜剧表演

莎莉愤怒到了极点，导致她犯了好几个错误。她忘记了她在哪里，谁在看着她，而且还使用了脏话和肢体暴力。

下一场戏中，新郎向哈利和莎莉敬酒，以至于全场的目光都集中在了他们俩身上。新郎说："如果玛丽或者我曾经对他们中的其中一个有一丁点的好感，我俩就不会像今天这样站在这里了。"

在全场的目光下，莎莉和哈利此时拼命努力地挤出笑容，并站到了一块儿。这一幕极富喜剧效果，因为我们都知道他们刚刚经历了什么。

> **TIP** 如果你在讲述一个带有笑点的笑话，试着边讲边被自己的笑话逗笑，以让它更好笑。你的笑声可以激发观众的笑声。试试，很有效的。

玩笑 / 笑话

如果你在讲一个笑话，那么请为自己的幽默而放声大笑。找到其中的乐趣和喜悦。即使你的笑话本身有点傻，但你在讲它时的喜悦会让它变得有趣。你的笑声给予了观众发笑的自由。经常会出现的情况是，直到讲笑话的演员被自己逗笑时，观众才会开始笑。

"盖过（topping）①"技巧在喜剧中的使用

尼尔·西蒙（Neil Simon）的《阳光男孩》（*The Sunshine Boys*）

① 盖过（topping）指的是演员在争执和攀比时，在论点、论据和气势上压过对方。

是演员使用"盖过"技巧的精彩例子。"盖过"是指一个演员从对手演员身上"得分"。换句话说就是，你好像每句台词都在说："噢？你觉得你很厉害是吗？再给你看看这个的厉害！" 以下这场戏是围绕住在养老院的威利和他的侄子本展开的。

威利　　我不需要钱。我独自生活。我有两套优质西装，我没有小野猫，我非常快乐。

本　　　你**不快乐**。你过得浪惨。

威利　　我浪**快乐**。我只是**看起来**惨。

本　　　你极其渴望回到工作中来。你每天给我的办公室打六通电话。记你留言的纸条都多得丢满我的办公桌了。

威利　　你要是时不时回复我的电话，就不会有那么多的留言纸条了。

本　　　我这周每天都打给你。我每周三都会来这里，不管是下雨天还是晴天，冬天还是夏天，流感季节还是白喉季节。

威利　　你是谁，邮递员吗？你是一个侄子。我没有请求你来。你是我哥哥的儿子，你一直对我浪好，我也为此感激，但是我从来没有向你请求过任何事情，除了一份工作。你是一个浪好的男孩，却是一个讨厌的经纪人。

本　　　我是一个**好经纪人**！该死，不要这样对我说话，威利叔叔。我是一个**极好极好的经纪人**！

威利　　你吼什么呢？

这段对话中的加粗是尼尔·西蒙留下来的。它们提示每个角色通过"盖过"对方来加剧紧张氛围而导致怒火上升,直到本的怒火使他失去理智而输了这场较量。(本犯了一个错误。)他们必须要在自己的"得分"中得到快感,就像是每一次他们说出了一个很好的论点后大喊:"你无话可说了吧!"

这种"喊叫式台词"容易出现的错误是,台词失去了具体的意思。你一定要确保所有的画面都是分开的。看看本的台词,"你极其渴望回到工作中来。你每天给我的办公室打六通电话。记你留言的纸条都多得丢满我的办公桌了。"每一句台词都必须要与其他的台词区分开,而且必须为威利创造出具体画面。最后一句台词中的最后一根稻草,是在本喊出"办公桌"这个词的时候出现的:"记你留言的纸条都多得丢满我的——办公桌了。"

在这场"盖过比赛"中,你必须要记录下你搭档说的内容。如果你的搭档说了一个很好的论点,你必须要感觉到这句巧言妙语的分量。然后你再集中精力,想出一个更好的论点来打败它。

人物必须要享受这场"盖过比赛",而且必须极其享受。他们在每次想出一个很好的论点后都要特别开心。他们越享受这个过程,观众看得也会越享受。

看着威利享受自己讲的笑话,是这场戏的看点之一。他为自己感到开心。

本　　我这周每天都打给你。我每周三都会来这里,不管是下

雨天还是晴天，冬天还是夏天，流感季节还是白喉季节。

威利　　你是谁，邮递员吗？

威利可以为自己讲的笑话开怀大笑。

当本生气并且大喊："我是一个**好经纪人**！该死，不要这样对我说话，威利叔叔。我是一个**极好极好的经纪人**！"的时候，他已经输了。

威利温和地说出："你吼什么呢？"赢得了这场对话，就像他一点都没感觉烦一样。

以下的片段来自剧作家理查德·柯蒂斯（Richard Curtis）的《四个婚礼和一个葬礼》（*Four Weddings and a Funeral*），由休·格兰特和安迪·麦克道尔（Andie McDowell）主演。此片段被剪辑掉了。作者说他写这段是为了致敬《美国狼人在伦敦》（*An American Werewolf in London*）。读的时候问问自己，如何能让这个片段变得有趣而不仅仅只是惊悚。

外景，乡村小道，夜晚。

镜头切到：查尔斯站在路虎车的外面，在路中间，正值半夜，周边荒凉。

斯嘉丽　　小心。
查尔斯　　嗯。如果我被发现的时候身体被分成了七块，告诉警察我不是自杀的。

第七章 喜剧表演

斯嘉丽　　　好的，当然。

当车辆开走，朋友们开始放声大唱《没有你我无法微笑》（*Can't Smile Without You*）的副歌。

切到：查尔斯和一个带有浓重地方口音的男子在车里。这里完全的沉默和朋友们的吵闹形成强烈的对比。

车内男子　　你是这附近的人？
查尔斯　　　不，我住在伦敦。
车内男子　　噢，天啊。
查尔斯　　　你去过伦敦吗？
车内男子　　去那儿然后被抢劫吗？不用了，谢谢你。
查尔斯　　　你知道，不是所有人到伦敦都会被抢劫的。
车内男子　　不是的，我猜不是的。有些被强奸。（停顿）你知道，这么晚了，不应该在路上晃悠的。
查尔斯　　　这是为什么？
车内男子　　疯子。
查尔斯　　　啊。周围有很多疯子，是吗？
车内男子　　他们是这么说的。这就是为什么石南花长得这么好。
查尔斯　　　怎么说？
车内男子　　人的血是一种很好的肥料。
查尔斯　　　（开始担心）啊。

车内男子　　几年前，一个像你一样的年轻男子消失了。被切成七块。他们从未找到任何一块。

查尔斯　　真的吗？（担心地停顿）那你是怎么知道它们的呢？

车内男子　　什么？

查尔斯　　唔，如果他们没找到任何一块，那你怎么知道有七块呢？

车内男子转身，然后非常小心地看向查尔斯。

查尔斯　　我希望我刚刚没有问过。

　　这场戏很难。我的学生们把这场戏演成了悲伤的感觉，没有人引发笑声（除了因为查尔斯对于"车内男子"身份的怀疑而产生的窃笑外），直到我们把重心放到"提高整个氛围的紧张感"，情况才有所好转。我们决定让查尔斯近乎疯狂地使出精力去"奋力争取""保持他精致的英国人礼仪，并且让一切看起来很正常"。查尔斯产生的不理智想法是，如果他假装现在的情况是正常的，那么它就会是正常的，而他也不会被砍。他越因紧张而扭动不安，我们就会笑得越厉害。

　　而演员在演"车内男子"这个角色的时候，容易陷入的陷阱是按照"角色设定"表演[①]，而不是以自己的观察塑造这个角色。首先，

[①] 按"角色设定"表演（play "character"），是一种常见的表演错误，指的是演员按照角色在剧本中的设定（比如坏人、拯救者、领导者等）和一般人认为的表象特点（凶狠、甜美、暴躁等）来演，而不是根据人物背景去深入挖掘角色内心，演出真实人物的层次感。

你必须要触及"车内男子"的伤痛。他一定是在之前的生活中被伤害过，才会如此缺乏信任感和想吓唬他人。你也可以选择另一个思路——他是真的打算伤害查尔斯，而吓唬只是前奏，之后他才会更进一步地折磨查尔斯并获得快感。假装自己想要报复所有人，因为你过去曾经被伤害过。情感必须扎根于现实里自己的痛苦，不然你看起来会很假、很蠢。

斯嘉丽　　小心。

查尔斯　　嗯。如果我被发现的时候身体被分成了七块，告诉警察我不是自杀的。

这句台词当然是余下情节的铺垫。此时查尔斯没有真的为此担心，他只是在开玩笑。

切到：查尔斯和一个带有浓重地方口音的男子在车里。这里完全的沉默和朋友们的吵闹形成强烈的对比。

如果可以的话，永远要把一场戏的开头当作戏的中间开始演。我们应该能从接下来的对话中感觉到，尴尬的沉默已经存在一段时间了，而查尔斯正在很努力地想着要说点什么。

车内男子　　你是这附近的人？

查尔斯　　不，我住在伦敦。

我们可以看到，让查尔斯舒了一口气的是车内男子先开口说话了，而查尔斯正在准备施展自己的魅力。

车内男子　　噢，天啊。

车内男子现在想到了他自己在伦敦的遭遇。抢劫？强奸？谁知道，但你作为演员必须要清楚，那一定是很严重的事情。

查尔斯　　你去过伦敦吗？

查尔斯不能装傻。他知道这名男子曾经在伦敦遇到过事情，但是查尔斯继续保持彬彬有礼的语气。这不仅仅是一场礼貌的社交闲聊。查尔斯已经知道了前方有麻烦。饰演查尔斯的演员应该用上他自己的聪慧和直觉，来察觉到这场对话在一开始就产生了危险气息。

车内男子　　去那儿然后被抢劫吗？不用了，谢谢你。

查尔斯不应该像在一场随意的对话中一样，马上就开始他的台词。他应该接收到他被给予的节顿。查尔斯必须越过这个尴尬来回应。他艰难地搜寻一个好的回应。我们要能看到这个努力的过程。

查尔斯　　你知道，不是所有人到伦敦都会被抢劫的。

查尔斯可以大胆到在这里边说边笑出来；以应酬式的笑声，来掩盖尴尬的氛围。

车内男子　不是的，我猜不是的。有些被强奸。（停顿）你知道，这么晚了，不应该在路上晃悠的。

车内男子越是把每句话都拉开、拖着说，查尔斯就会越紧张，而我们也会感觉这个情节越有趣。班上的一个演员伸出手臂拍了查尔斯的大腿，而查尔斯的反应基本要跳出车外了，但他仍尝试隐藏着挪动的腿，以免冒犯到车内男子。这个反应引发了大家的笑声。此时，查尔斯已经感到毛骨悚然了。

查尔斯　　这是为什么？

查尔斯集中精力，焦急地想让这场对话保持正常状态，强装镇定。再一次，查尔斯可以边说边大笑，仿佛车内男子只是在开玩笑一样——虽然查尔斯知道男子并不是在开玩笑。

车内男子　疯子。
查尔斯　　啊。周围有很多疯子，是吗？

查尔斯现在已经完全惊慌了。他几乎不知道说什么。他的心已经提到嗓子眼了。

车内男子　他们是这么说的。这就是为什么石南花长得这么好。

查尔斯　　怎么说？

车内男子　人的血是一种很好的肥料。

查尔斯　　（开始担心）啊。

正如大多数的舞台提示一样，括号里的"开始担心"是一个典型的会

> **TIP** 记住：请忽视大部分舞台指示。

混淆你的表演思路的舞台提示。查尔斯应该早就开始担心了，极其担心。他应该已经做好准备要逃了。他现在的声音可能已经接近尖叫，即使他仍然主观上试图用"啊"这个词来保持他的社交闲聊模式。

车内男子　几年前，一个像你一样的年轻男子消失了。被切成七块。他们从未找到任何一块。

再一次，车内男子越是花时间拖长每句台词中间的间隔，查尔斯就越受折磨，而我们就会笑得越欢。我们可以看见查尔斯看向车窗外，寻找可能的房子好跑过去。他可以看向车内男子，然后马上转移视线。查尔斯必须要计划逃跑。演查尔斯演得最成功的演员，在戏里每句台词结束后都会大笑，但他同时看起来像马上要哭了一样。

第七章 喜剧表演

查尔斯　　真的吗？（担心地停顿）那你是怎么知道它们的呢？
车内男子　　什么？

记住你不能像听不清楚一样问出"什么？"，多乏味的选择啊。没有作者会写出如此无意义的台词。那么"什么？"可以意味着什么呢？车内男子可以是在挑衅查尔斯，看他敢不敢继续忍受自己正和一个杀手在一起的想法。或者是车内男子在逗查尔斯，这个"什么？"是一句玩笑话。你可以做出自己的选择。唯一错误的表演思路只有"没听清查尔斯说的话"。

查尔斯　　唔，如果他们没找到任何的一块，那你怎么知道有七块呢？
车内男子转身，然后非常小心地看向查尔斯。

车内男子正在给查尔斯一个确切的信息：我之所以知道关于这七块尸体碎块的信息，是因为我就是切下它们的人。

查尔斯　　我希望我刚刚没有问过。

在我的班上饰演查尔斯最成功的演员，并没有用了无新意的、小声的、害怕的方式去说这句台词。他做出了"可怕地发现车内男子在告诉我他是杀手"的反应。这个饰演查尔斯的演员，和自己的恐惧玩了一个小游戏。他极度地恐惧和仍在继续荒谬地努力保持社交状态的

对比，让这一幕充满喜剧色彩。这个演员选择的演法是，如果他继续假装现在还是社交的礼貌的状态，那么一切都会好的。所以他保持着大笑，假装车内男子是在开玩笑，但是这个笑声是在歇斯底里的边缘了。

通俗喜剧只有在演员大胆地超越自然舒服的演法时，才会有趣。墨菲特先生是一个帮派老大。他的儿子华特和华特的女友阿瓦，因为装钱的行李箱不小心摔出窗外，被一个流浪女子捡走，而损失了从毒品交易中获得的几百万美金。警察没收了所有的可卡因。现在华特和阿瓦正在向他的父亲解释。

内景—墨菲特先生的客厅—白天

墨菲特先生看起来六十多岁。他正坐在沙发上。他的身形瘦小羸弱。每当他吸气时都发出喘息声。

阿瓦和华特正和他在一起。他们穿着新衣服。

墨菲特　他……摔出……了我的办公室窗户？
阿瓦　您的儿子推他了，墨菲特先生。

墨菲特先生开始喘。

华特　阿瓦，别这样。
　　　（节顿）

第七章 喜剧表演

 爸爸，桑尼·科力诺拒绝买您的可卡因。他说它们是垃圾。我在里面做了一点手脚。

阿瓦 浪大一点。太大了。

华特 阿瓦，别这样。

 （对着阿瓦）谢谢你。

 （对着墨菲特先生）爸爸，桑尼·科力诺需要一点有说服力的东西。我推了他。我以为那只是安全出口的窗户。

墨菲特 噢……没人会知道……他可以是从楼顶摔下去的。

阿瓦 他摔到了您崭新的车上。

墨菲特先生开始喘不上气了。

华特 阿瓦，住嘴。你在帮倒忙。

阿瓦故作关切地走向墨菲特先生。墨菲特先生看到阿瓦丰满的胸脯，微笑了一下。

阿瓦 华特，你的父亲需要知道一切。

 （她碰到墨菲特先生）你想知道一切，不是吗，墨菲特先生？

墨菲特先生点着他颤抖的头。当她递水给他的时候，他的手抖了。他往大腿上吐了一些水。

她用一块布擦去水渍。墨菲特先生微笑着。

阿瓦　　一个流浪女子带着桑尼的钱逃跑了。

墨菲特先生开始大力咳嗽，然后吐出了他正在喝进去的水。

华特　　你想害死他吗？
阿瓦　　（低声嘟哝）不然呢！
华特　　不要担心，老爸。我会找到这笔钱的，即使这意味着我
　　　　要打断每一个流浪女子和小孩的腿。

墨菲特先生的眼睛凸出，同时吸气、喘气、窒息和咳嗽。他举起虚弱的手放在心脏上。

阿瓦　　这有一丁点丑恶了，华特。你的父亲不需要这个，因为他
　　　　很快就会去见圣波得了。

墨菲特先生发出了奇怪的声音。

阿瓦　　他需要知道你是如何把他所有的可卡因都留在办公室里的。
　　　　（墨菲特先生呻吟）
　　　　在你办公桌上……

第七章 喜剧表演

（墨菲特先生大声呻吟）

留下了价值几百万美金的可卡因。我确信警察正在享受着愉快的时光。

墨菲特先生一阵阵地痉挛抽搐。

制片人叫我从这个剧本中选取一些片段来指导演员，拍出一个短片来吸引投资人的兴趣。这场戏很难变成喜剧。但是当我们第一次成熟地走完这场戏时，现场的工作人员都在捂着嘴笑。当演员们的表演能使得现场的工作人员发笑时，他们就是得到了高度赞扬。

使之好笑的秘密是演员们大胆地把这场戏的氛围提到特别紧张的状态。阿瓦的"奋力争取"是"气死虚弱的墨菲特先生以获得他的财产"。她认为他可以因为不断受到惊吓而死。但使得我们笑出来的前提是，我们必须要看到她极度地享受这个过程。阿瓦基本上是一边想着新的方式惊吓墨菲特先生直到他中风或者心脏病突发，一边兴奋得手舞足蹈。

当墨菲特先生听到一个个可怕的消息时，他咳嗽、喘气、口吐白沫，而这些反应得到了观众的笑声。他越是因为激动而身体虚弱，就越会引发更多的笑声。演员不满足于仅仅礼貌地咳嗽。他的身体抽搐着。他抓住自己的喉咙。他喘着气，仿佛每一口气都是他的最后一口气。他时不时抓住他的氧气管。当他听到某些特别糟糕的消息时，他抓起氧气管，一把塞进他的嘴里。

华特"奋力争取"着"让这个情况稳定下来",虽然他的女朋友在做一些匪夷所思的行为。他一本正经、努力地讨好父亲,同时为自己找借口开脱的样子,充满喜剧效果。

墨菲特　　他……摔出……了我的办公室窗户?

省略号暗示的停顿,突出了墨菲特先生对这件事情的怀疑。他太震惊,以至于他几乎无法吐出这些词。你发现这场戏是从中间开始的吗?从中间开始一场戏,就好像它已经进行了一阵子,这永远是好的方式。这会为它增加过去的背景故事和潜台词。

阿瓦　　您的儿子推他了,墨菲特先生。

阿瓦享受着揭穿华特的乐趣。她一定享受这种火上浇油的感觉。她应该强调"推"这个词。

墨菲特先生开始喘。

华特　　阿瓦,别这样。

不要忘了华特是黑帮老大的儿子。他不会轻易放过不守规矩的女人。他可以抓起阿瓦的手臂,或者轻轻推她一把。然后她可以被激怒,并且更进一步。作为华特,不要在这里讲礼貌。但是记住,阿瓦貌美

如花，华特并不想失去她，所以他的内心同时是矛盾的。

（节顿）

爸爸，桑尼·科力诺拒绝买您的可卡因。他说它们是垃圾。我在里面做了一点手脚。

华特对自己强大的父亲是敬畏的。他已经把事情搞砸了。他的"奋力争取"是"赢回父亲的信任"。这三句话表示了分开的三个想法。第一个想法是，桑尼拒绝购买可卡因是一个重大事件。想象一下桑尼从前一直向他们买可卡因，是他们最重要的客户。

华特在这里传递了一个"大事件型节顿"。墨菲特先生立刻就意识到这是一个很大的消息。他的反应是很大的。在儿子说完每一句话后，他都喘气、呛住。通过做出这些效果突出的表演选择，演员把氛围的紧张感提高了。

第二句话，"他说它们是垃圾"，也是影响巨大的话。想象一下，这个家族历史上从来没有被质疑过自己货品的质量。他们虽然是黑帮，但他们也有自己的标准和骄傲。

现在华特必须要承认自己往可卡因里掺假了："我在里面做了一点手脚。"

他应该集中精力表达这是一件小事。耸耸肩，忽略他已经毁掉了家族名声的事实。他越努力地把掺假这件事当成小事，我们就会笑得越厉害。

阿瓦　　很大一点。太大了。

再一次，阿瓦享受着继续向墨菲特先生揭露华特的乐趣，她几乎大笑了出来。她希望这个消息会气死墨菲特先生。她正享受着。

华特　　阿瓦，别这样。
　　　　（对着阿瓦）谢谢你。

华特恶狠狠地制止了阿瓦，然后咬紧牙关，说了一声"谢谢你"。

（对着墨菲特先生）爸爸，桑尼·科力诺需要一点有说服力的东西。我推了他。我以为那只是安全出口的窗户。

每一个标点符号都可以帮助你分开一个词组与另一个词组。"爸爸"可以是用来软化他，好博得一丝同情的，而不仅仅是一个称呼。再一次，以下三个句子要分开来说。"桑尼·科力诺需要一点"（华特必须要努力想出一个包装得好一些的词）"有说服力的东西。" 在说"我推了他"时可以带有轻微的耸肩，以最轻描淡写的方式描述这起暴力事件。第三句台词，"我以为那只是安全出口的窗户"，是一个借口，需要在语调上高于其他台词。

墨菲特　　噢……没人会知道……他可以是从楼顶摔下去的。

墨菲特先生试图重新控制场面。"噢……"是墨菲特先生在思考现在最好的解决方式。然后他找到了一个令人振奋的借口:"他可以是从楼顶摔下去的。"

阿瓦　　他摔到了您崭新的车上。

再一次,阿瓦没有收敛自己的欢喜,简直可以说她是带着喜悦手舞足蹈。她这句话盖过了墨菲特先生刚刚的话。

墨菲特先生窒息了。他非常爱那辆车。把这辆车当成一辆在欧洲定制的车,而且花了数月才做出来。它有着鸵鸟皮的座椅和特殊的黄金装饰。你可以随意幻想细节,但要确保这不是一辆普通的轿车。

华特　　阿瓦,住嘴。你在帮倒忙。
阿瓦故作关切地走向墨菲特先生。

这个舞台提示是剧本里写的。我们拍的时候,此时呈现的是阿瓦胸部正对着墨菲特先生的特写镜头。阿瓦已经想出了另一个方式来杀死墨菲特先生——她打算让他兴奋至死。

剧本中原本的舞台提示是:"墨菲特先生看到阿瓦丰满的胸脯,微笑了一下。"

但是在我们拍出来的电影里,他不只是微笑,而是高兴地大口吸气和喘气。千万不要被舞台提示束缚住。冒险吧!

阿瓦　　华特，你的父亲需要知道一切。

　　　　（她碰到墨菲特先生）你想知道一切，不是吗，墨菲特先生？

　　阿瓦正在诱惑墨菲特先生，然后她转身看一眼华特，好确认他因此吃醋了。阿瓦正在享受着这一刻。她喜欢他人的注目。墨菲特先生喜欢她。

　　墨菲特先生点着他颤抖的头。当她递水给他的时候，他的手抖了。他往大腿上吐了一些水。

　　她用一块布擦去水渍。墨菲特先生微笑着。

　　再一次地，舞台提示是来自原剧本，而我们在电影版本里更进了一步。阿瓦是带有明显的性诱惑目的在墨菲特先生的大腿上擦去水渍的。墨菲特先生被撩得欲火中烧。

阿瓦　　一个流浪女子带着桑尼的钱逃跑了。

　　阿瓦希望，墨菲特先生对她触碰带来的兴奋反应，加上更多的坏消息——最糟糕的消息是钱全都没了——能将墨菲特先生害死。

　　墨菲特先生大力咳嗽，然后吐出了他正在喝进去的水。

我们加上了"墨菲特先生往房间的另一边喷了一大口水"的桥段，视觉效果强烈，引发了许多笑声。

华特　　你想害死他吗？

华特一直生气着，直到阿瓦的行为给了他一些新的想法。

阿瓦　　（低声嘟哝）不然呢！

华特喜欢阿瓦给的这个想法，鉴于他的父亲一直以来残暴、严厉和无情。华特马上理解了阿瓦的小九九。他用片刻的时间接收这个新信息，决定好了做法，然后他成了阿瓦的帮手。

华特　　不要担心，老爸。我会找到这笔钱的，即使这意味着我要打断每一个流浪女子和小孩的腿。

华特为父亲描绘了一幅幅画面，他知道这些画面会让习惯于藏匿起来的、身为黑帮老大的父亲痛苦。

墨菲特先生的眼睛凸出，同时吸气、喘气、窒息和咳嗽。他举起虚弱的手放在心脏上。

阿瓦　　这有一丁点丑恶了，华特。你的父亲不需要这个，因为他很快就会去见圣波得了。

阿瓦为自己的聪明才智而大笑。她继续增加新的信息，像一个个炸弹似的。她告诉墨菲特先生他很快就要死了。

墨菲特先生发出了奇怪的声音。

阿瓦　　他需要知道你是如何把他所有的可卡因都留在办公室里的。
　　　　（墨菲特先生呻吟）
　　　　在你办公桌上……
　　　　（墨菲特先生大声呻吟）
　　　　留下了价值几百万美金的可卡因。我确信警察正在享受着愉快的时光。

阿瓦的每一句话，都盖过了前一句，并且每一句话都在为墨菲特先生描绘一幅具体的画面。我们必须看到每一条信息都立住了。每一条信息的重要性都在抬高。如果是你饰演墨菲特先生，不要仅仅满足于全程大喘气。墨菲特先生听进去了每一段信息，而他的呼气声和喘气声体现出了他对每一段话的反应。

在阿瓦的最后一句台词里，她开了一个玩笑。我们的女演员笑得把腰弯到了九十度，为自己的机智开心不已。

墨菲特先生突发性痉挛，而华特集中精力关注着状况的变化。

这场戏结束的时候，他们三个都用尽了各自最大的能力去实现各自的目标。

你发现了吗？大胆地冒险和抬高氛围的紧张感，是这场戏成功的必需条件。

另一场需要冒险的演法来完成的戏来自剧作家拉里·汉金的《乔治怎么了》。我之前提过这个剧本。你可能记得，乔治娶了两个女人，他每个月分别花两周在一个女人身上。两个女人互相都不知道对方的存在。乔治正准备离开家，他刚刚不小心对着多丽丝叫了他另一位太太的昵称。

在我的课上，头两位尝试诠释这场戏的演员，都把它演成了一场单纯的争论，我们都没有被逗笑。但是当懂得运用"盖过"技巧、敢于抬高氛围的紧张感和享受着争输赢的快感的学生来演时，这场戏就引发了许多的笑声。

多丽丝　谁是"玛伊"？

乔治　　什么？谁？

多丽丝　你刚刚叫我，"玛伊"。

乔治　　我没有。

多丽丝　你肯定叫了。

乔治　　不可能。

多丽丝　太能了。谁是"玛伊"，乔治？

乔治　　我不知道。没人是。

多丽丝　如果没人是"玛伊",那么我就是小甜甜布兰妮。我是小甜甜布兰妮吗,乔治?

行李箱已经收拾整齐了,他拉上拉链。

乔治　是一个卡通:"笨蛋玛伊"——我怎么可能知道她是谁?这不重要:让我们把注意力放在损失的五百万上。我们怎么能——!

多丽丝　"卡通"是你对这个话题的最后一个评论?

乔治　什么话题?

多丽丝　"玛伊"。

乔治　是的。

多丽丝　好。这是我最后的评论:"分居。"

你会注意到这个片段的第一句台词是一个提问。

多丽丝　谁是"玛伊"?

记住,演员们永远都不要单纯地问问题。问出的问题永远都要带有潜台词。看到这样的开场台词,女演员应该立即理解到自己已经对丈夫的不忠产生了怀疑。毕竟,我们只有在频繁叫同一个名字时,才会不小心让它从嘴边溜出来。这句台词的潜台词,不仅仅包含了她的

怀疑，还应该带有一丝痛苦的色彩——她意识到丈夫可能在偷情。她是一个强大的女人，而观众和乔治都知道乔治遇到麻烦了。她正"奋力争取"着丈夫的坦白。饰演多丽丝的学生在说第一句台词时的表现越强势，她引发的笑声就会越多。

乔治　　什么？谁？

再一次提醒，"问题"永远不仅仅是一个"问题"。乔治深刻地意识到了他把多丽丝的名字叫成了另一个女人的名字，是多么严重的事情。这是一部通俗喜剧，所以如果乔治只是假装无辜，然后单纯地"问问题"，我们是不会被逗笑的。他必须要"奋力争取"着向多丽丝卖笑脸，好让她不要再继续想着他有另一个女人的可能性。所以他假装无辜，而且大笑出来，好似多丽丝异想天开一样。

多丽丝　　你刚刚叫我，"玛伊"。

多丽丝一点都没有被忽悠到。

乔治　　我没有。

因为这是一部喜剧，乔治必须要带着喜剧的态度。他再一次取笑多丽丝。"当然没有了，亲爱的，"他的意思是，"你疯了吗？哈哈哈！"

多丽丝　你肯定叫了。

多丽丝再一次被激怒了，而且她的怒火和乔治喜剧般的装无辜形成了富有喜剧色彩的对比。

乔治　不可能。

记住乔治的"奋力争取"是摆笑脸以打消她的怀疑。他保持着笑嘻嘻的态度，忽视她的怀疑。

多丽丝　太能了。谁是"玛伊"，乔治？

多丽丝的台词"太能了"，是吓人的。乔治遇上"大麻烦"了。她可以带着迷惑性的甜美，笑眯眯地问出："谁是'玛伊'，乔治？"玩一个小把戏——强调两个名字的并列感，玛伊和乔治。

乔治　我不知道。没人是。

乔治可以举起双手，然后放声大笑，好似他完全听不懂她在说什么。区分开两句台词。或者他可以假装无辜地思考这个问题。

多丽丝　如果没人是"玛伊"，那么我就是小甜甜布兰妮。我是

第七章 喜剧表演

小甜甜布兰妮吗，乔治？

这个问题应该是生气的、恐吓的，而且坚决地要求一个答案。这样才会好笑。

行李箱已经收拾整齐了，他拉上拉链。

我们看到乔治焦急地思考着。他转动着眼球，看着四周，寻找能救他的东西。接着，他开心地想到了一个点子！

乔治　　是一个卡通："笨蛋玛伊"——我怎么可能知道她是谁？这不重要：让我们把注意力放在损失的五百万上。我们怎么能——！

乔治现在感觉他从钩子上挣脱开了。他想出了一个绝佳的逃脱借口，并且迅速转换了话题。他再次掌握主动权！真是长舒了一口气。

多丽丝　　"卡通"是你对这个话题的最后一个评论？

"卡通"这个词应该释放"毒液"。现在的多丽丝非常、非常的具有危险性了。

乔治　　什么话题？

乔治越是表现得无辜和随意，他就越好笑。

多丽丝　　"玛伊"。

多丽丝没有被乔治的装傻骗住。

乔治　　是的。

乔治知道他被拆穿了。他的"是的"，可以是充满希望的，或者他可以用问问题的语气说出。他的意思是"卡通"确实是他在这个话题上的最后一个评论。不管他选择如何说出这句话，他都必须要在说之前花一点时间思考，而且他必须得充满能量地说，即使他已经输了。

多丽丝　　好。这是我最后的评论："分居。"

这里有三句单独的台词。"好"可以特别慢地说出来，以吓住乔治。把"这是我"分开说，也许她可以再一次带着迷惑性的甜美来说这句话。在她说出"分居"之前，必须要有一个关键的停顿。你可以在"分居"上玩一个小游戏——把"分居"两个字分开来，慢慢地说，就好像你在和一个听不懂话的白痴对话一样。

乔治应该焦急地试着找一个借口。他的嘴巴可以打开，然后闭上。但是他没办法找到能说的东西了。

多丽丝赢了。

不要忘了，喜剧是快节奏的。多丽丝应该为胜利感到开心，并且对自己赢了倒霉的乔治而激动。当我的学生们带着所有这些元素来演这场戏时，我们都笑得在地上打滚了。

为你的"奋力争取"做喜剧性的选择

以下这个片段来自剧作家拉里·汉金写的剧本《暴力摩托琼斯的精彩历险记》。它展示了，你对"奋力争取"的选择对于一场戏的喜剧效果来说，有多么的重要。

查理和简妮，一对夫妻，正躲在树丛里。他们正在追一个从医院里逃出来的老先生。这个老先生是查理的财务危机中的关键人物。查理欠穆斯[①]钱，而穆斯已经威胁说要打断查理的腿，如果他还不还钱的话。这个叫艾默特的老先生有一大笔钱，但只有查理找到他，并且从律师那里得到权利，才能控制这笔钱。为了理解这场戏，你也需要知道，查理和简妮的雷克萨斯轿车已经被偷了。

查理　　（对着天空）帮帮我吧。这是一个完美的时机。就是此刻。

[①] 人名，在第七章一开头时也使用了这个剧本中的片段，这里查理和穆斯的人物关系，和那个片段中是同样的。

简妮　　（耳语）查理，来这里。

查理　　什么？

简妮　　（耳语）嘘！看。

她站着，看看道路拐弯处的周围，指着前方——

简妮的视角：大概100码远的地方，有个小木屋，在门廊和一辆旧宝马轿车中间，停着一辆黑色的雷克萨斯轿车。它的后窗玻璃碎了。

简妮和查理躲在树丛里。

查理　　天啊！（对着天空）谢谢您。看到了吗？这有这么难的吗？

简妮　　（耳语）但是艾默特不在。而且我也没有看到任何的摩托车。我们走吧。

查理　　（耳语）那我们的雷克萨斯呢？

简妮　　我们是全险。他们会给我们一辆新车的。

查理　　这不是重点。

简妮　　亲爱的，我们必须要找到艾默特，记得吗？记得穆斯吗？记得你的膝盖吗？我们现在这么做是有原因的，对不对，查理？难道不对吗？

查理　　（耳语）简，你开始歇斯底里了。我们开着雷克萨斯轿车会更快和更容易地找到艾默特的。

简妮　　（耳语）亲爱的，这个人是疯子。他带着一把装满子弹的手枪，而且他愿意开枪。查理，事情不应该是这样的。

> 我想要一个家庭。我想要一个家。我想要我的母亲来探望我们，还有孩子们。

查理　（耳语）对。完全正确。只要我一把雷克萨斯拿回来，事情就都会回归原位了。相信我。

正如乔治和多丽丝的那场戏一样，这场戏也很容易变成一场没有喜剧效果的吵架戏。争吵本身不吸引人，也无法抓住我们的注意力，除非演员们玩游戏，在乎自己的输赢并且享受胜利。

永远记住，当你在演喜剧的时候，你可以以荒唐的程度去争取自己想要的。看看《宋飞正传》或者英国的情景喜剧《弗尔蒂旅馆》或者《办公室》（*The Office*）。注意里面的演员们在说台词的时候，有多么的大胆。最好的演员会肢体化他们的表演。他们是这么的冒险，以至于他们的身体无意识地表达出自己的情感。正面冲突时大胆地冲突。在合适的时候玩游戏，并且冒险吧！

在这场戏里，不要去"奋力争取""接下来要如何做"的决定权，而是"奋力争取"婚姻中的话语权。这样这场争论就变得私人化，并且会包含过去的事件。这场争论不断升温，直到查理告诉简妮，她"开始歇斯底里了"。他们各自"盖过"对方，他们必须要不断地"盖过"对方。这样，我们才会有一场吸引眼球并且令人捧腹大笑的戏。

查理　（对着天空）帮帮我吧。这是一个完美的时机。就是此刻。

你的祈祷越虔诚，就会越好笑。区分开每一句台词。在头两句台词后，留一个节顿，等待上帝来回应你的祈祷。"就是此刻"应该带着不耐烦的语气说。

简妮　　（耳语）查理，来这里。

她带着急切的语气说道。耳语也可以是有戏剧张力和能量的。你的小腹肌肉应该是收紧的，因为你的精力极其集中。她命令他过来。

查理　　什么？

记住，"什么？"永远不仅仅是一个问题。这里他在表达的意思是："不要打搅我！"

简妮　　（耳语）嘘！看。

简妮"盖过"了他。她通过"嘘"在告诉查理："我不管你在干什么，安静点，马上按照我说的做。"这是一个"大声的嘘"。

她站着，看看道路拐弯处的周围，指着前方——
简妮的视角：大概100码远的地方，有个小木屋，在门廊和一辆旧宝马轿车中间，停着一辆黑色的雷克萨斯轿车。它的后窗玻璃碎了。

第七章 喜剧表演

简妮和查理躲在树丛里。

查理　　天啊！（对着天空）谢谢您。看到了吗？这有这么难的吗？

查理在发现这辆雷克萨斯轿车出现在他们眼前后，继续着他与上帝的对话。记住，查理此前是对上帝不耐烦的。在第一个热情的"谢谢您"之后，他继续着他的不耐烦，问上帝："这有这么难的吗？"

> **TIP** 每当你问一个修辞性的问题时，在等待回答的时候留一个节顿，然后再继续对话。永远不要单纯地问一个问题。永远不要在说"啥"或者"什么"的时候，好像你真的没听见一样。给予问题潜台词和动机。提问经常是用来拖延时间的。

在这里要慢下来，真心地与上帝交谈。

简妮　　（耳语）但是艾默特不在。而且我也没有看到任何的摩托车。我们走吧。

查理　　（耳语）那我们的雷克萨斯呢？

查理不仅仅是在用这个问题来提醒简妮，他们的车还在这里。他是在指责简妮忘记了他们的车。这里的潜台词是"你这个白痴"。

简妮　　我们是全险。他们会给我们一辆新车的。

简妮"盖过"了他。要确保这里双方不只是在单纯地交换信息。

他们各自在指出对方的能力不足。

查理　　这不是重点。

当你在排练一场对话的双方都在争取掌控权的戏时，可以做这个练习：在每一次自己说了一个好论点之后，加上一句"我赢了"。然后不要忘了享受胜利的喜悦。这个练习尤其适合这场戏。

简妮　　亲爱的，我们必须要找到艾默特，记得吗？记得穆斯吗？记得你的膝盖吗？我们现在这么做是有原因的，对不对，查理？难道不对吗？

简妮应该是咬牙切齿地叫他"亲爱的"。她在提醒他记起穆斯曾经说过，如果不还钱的话，就要打断他的腿。这个提醒不是因为查理忘了，而是因为他是一个傻瓜。每一个"记得"都应该带着一个肢体动作，比如猛戳，然后简妮可以用打他来"盖过"他，因为他实在太愚蠢了。简妮的每一个想法都要比前一个更重要。如果饰演简妮的女演员没有这么大胆的话，那么查理之后说她"歇斯底里"，就会让观众疑惑。

查理　　（耳语）简，你开始歇斯底里了。我们开着雷克萨斯轿车会更快和更容易地找到艾默特的。

在我们中的一些人看来，寻求帮助是明智的，尤其是在下一句台词中，简妮说这个人有枪，并且敢用枪。查理应该假装这辆雷克萨斯轿车对自己来说极其重要，来抬高紧张气氛。也许这是他第一辆豪华轿车。也许他此前为了订做它经历了很多困难。让这辆车成为这个世界上最重要的东西。

简妮　　（耳语）亲爱的，这个人是疯子。他带着一把装满子弹的手枪，而且他愿意开枪。查理，事情不应该是这样的。我想要一个家庭。我想要一个家。我想要我的母亲来探望我们，还有孩子们。

简妮变得更加歇斯底里，她意识到他们俩都可能会因查理的错误而被杀死。确保她在讲关于枪的那段话时，不要着急。"他带着一把装满子弹的手枪"，并且，"他愿意开枪"。区分开这两个想法。

喜剧化地，在这段话的第二部分，简妮突然间表达了自己对于未来的恐惧。她哭着。她向查理请求安慰。当简妮崩溃了，这场戏也开始产生变化了。她的语气完全不同了。在第二段开始前，慢下来，区分开两段话。她表现得越可怜——请求查理把正常的生活还给她，这个突然的态度转折就会越富有喜剧效果。在说最后的词"孩子们"时，语调上扬。

查理　　（耳语）对。完全正确。只要我一把雷克萨斯拿回来，事情就都会回归原位了。相信我。

查理的"对"是开心的。"完全正确"甚至更激动。在"相信我"时语调上扬,这样你就不会在下降的语调中结束对话(喜剧中是不允许这样的)。查理赢了,即使只是片刻地。我们能看到他的喜悦。但是我们也看到了他们婚姻中好的一面,还有他的柔情。

另一个说明选择正确的"奋力争取"和敢于冒险能够增强一场戏的喜剧效果的例子出自《(几近)完美的男人》(The (Almost) Perfect Man),剧作家是比尔·毕格罗(Bill Bigelow)。克莱尔和她的朋友菲利普(不是男朋友)傻乎乎地在晚上走进了纽约的中央公园。他带着他的枪,可他几乎不知道怎么用枪。它走火了,引来了警察。菲利普在慌张中跑开了。警察猜想克莱尔被袭击了,而现在克莱尔必须要保护她最好朋友的身份。她现在在警察局,被介绍给安娜贝尔。一条重要的信息是,克莱尔曾经向菲利普描述过她心中理想男人的样子。

安娜贝尔　　我是一名素描专家。

克莱尔　　素描专家?!

安娜贝尔　　你的反应挺正常的,女士。你可能担心,如果你成功认出了你的袭击者,这可憎的罪犯的同伙会对你进行报复行动。你不需要担心任何事情。我们会保护你的。一张素描不会花很长时间的。我们可以在最多三十分钟或者四十分钟之内画出来。

克莱尔　　但是，但是……但是我从来都记不得任何一张脸。这真是我自己的问题。我可以在上一分钟和这个人见面，然后下一秒钟脑中完全空白。

安娜贝尔　这能保护下一位女性不被袭击。

克莱尔　　我知道，但是我……我……我……你知道那儿很黑。非常黑。完全是黑漆漆的一片。

安娜贝尔　今晚是满月。

克莱尔　　听着，你们完全误会了。

安娜贝尔　没关系的，你慢慢平复心情。让我们从这个变态的头发开始。是卷发还是直发？

克莱尔长呼一口气。她只想离开这里。她给了他们一个虚弱的表情，然后——

克莱尔　　卷发。稍微有点脱发。

安娜贝尔在键盘上敲了几下。

安娜贝尔　像这样？

克莱尔　　唔，这很接近。

安娜贝尔继续在电脑上工作，在一张棱角分明的脸上涂上头发。克莱

尔盯着屏幕,她的眉头皱起,因为她发现她即将要把一个老朋友描述成这个杀手。

克莱尔　　等等。不是,不,不,这完全错了。我的意思是,他的头发是……

此时出现了一个极短暂的节顿,克莱尔的眼神里闪过一丝狡黠的光芒,然后——

克莱尔　　……长发、深色,在左边侧分的。

安娜贝尔敲打了几下键盘。

安娜贝尔　更像这样?
克莱尔　　是的,很好。非常好。只是这撮头发垂过了他的眉毛,像一个骑士般。
安娜贝尔　那他的下巴呢?
克莱尔　　完全是方的,就好像它是从一块花岗石上雕刻下来的一样。冰蓝色的、有穿透力的、斜斜的双眼……性感的双唇……饱满的鼻子……嘴角朝上。

一张脸在屏幕上渐渐被勾勒出来。终于,在这组蒙太奇的最后——

克莱尔　　噢，他的右眼下还有一道小疤痕。

安娜贝尔操作键盘。

安娜贝尔　　像这样？
克莱尔　　完美。

头几句台词很难演出喜剧的感觉。我让两个最专业的学生来演这个片段，但我仍然在她们刚一开始演的时候就把她们打断了（不然我就会睡着了）。看一看安娜贝尔的第一句台词。

安娜贝尔　　我是一名素描专家。

如果她只是为传递信息而说这句话的，看起来就会很沉闷。但是如果她用温柔却又积极向上的语气说，并且"奋力争取"安慰显然心烦意乱并且抓狂的克莱尔，就会包含有趣的潜台词。如果她把克莱尔看作需要特殊对待的精神病人，就会非常有趣。

克莱尔　　素描专家？！

这同样是一句难度颇高的台词。克莱尔真正在表达的意思是"噢不！"她可以在这里犯一个错误——几乎要尖叫地喊出这句话来了，

或者她可以带着同等的被惊吓的感觉喃喃自语。不管是哪种方式，她都必须要大胆地做出反应，以顺理成章地过渡到安娜贝尔的下一句台词。

 安娜贝尔 你的反应挺正常的，女士。

但是克莱尔的反应是不正常的，所以安娜贝尔在说这句台词之前，应该反应一下，然后才想出一种安慰她的回答。接着安娜贝尔（啊！）有了一个发现——她明白了克莱尔如此受到惊吓的原因。花片刻时间来体现这个发现。

 安娜贝尔 （承接上一段台词）你可能担心，如果你成功认出了你的袭击者，这可憎的罪犯的同伙会对你进行报复行动。你不需要担心任何事情。我们会保护你的。一张素描不会花很长时间的。我们可以在最多三十分钟或者四十分钟之内画出来。

当关于保护的话没有说服克莱尔时，安娜贝尔又想出了另一个安慰——这幅画不会花很长时间的。你当然不能一口气说完这些台词，一定要具体化每一句台词。

 克莱尔 但是，但是……但是我从来都记不得任何一张脸。这

真是我自己的问题。我可以在上一分钟和这个人见面，然后下一秒钟脑中完全空白。

克莱尔越努力地去走出她的窘境，我们就会笑得越开心。每一个"但是"都必须有一个真实想法接在后面——努力挣扎去想出一个借口。慢下来，集中精力！终于，克莱尔开心地想出了一个糟糕的借口。你甚至可以做出一个肢体动作，去表达一张脸出现，然后就被擦去的画面。大胆点。冒险！这是喜剧。

安娜贝尔　这能保护下一位女性不被袭击。
克莱尔　　我知道，但是我……我……我……你知道那儿很黑。非常黑。完全是黑漆漆的一片。

在每一个"我"后面，我们都应该看到克莱尔在动用她全身的细胞和精力，尝试着想出借口。然后她想出了到目前为止最好的借口。欢呼！她是多么开心自己想出了这个借口，而这个应该要表现出来。天不仅仅是"黑"，再用"非常黑"盖过了"黑"，接着再用"完全是黑漆漆的一片"盖过前面。每一幅画面都应该是不同的，并且重要性逐步提升。

安娜贝尔　今晚是满月。

安娜贝尔应该花 0.1 秒的时间去想想如何既礼貌又直接地反驳克莱尔，就好像这句话的前面有一个"唔"一样。安娜贝尔可以慢慢地说出来，就像和一个傻瓜说话一样，甚至可以荒谬地指着窗户或者天花板，并且比划一个满月出来。

克莱尔　　听着，你们完全误会了。

克莱尔已经搞砸了"太黑看不见"的借口，所以她认为她最好坦白了。她换了一种全新的态度。（她"重新开始这场戏"。）安娜贝尔打断了她，接着克莱尔就被迫在屏幕上创造出图像了。

> **TIP** 在任何合适的时候，都可以突然换用一种全新的语气。我们在现实生活中是这样做的。我们看到一次谈判进行得不顺利，于是我们说"好的，好的，让我们再一次开始"或者"好的，刚刚的方案不通，让我们试试这个"。这个转换能抓住你的搭档和观众的注意力。我把它称之为"重新开始这场戏"。在你的剧本中寻找你能"重新开始"的地方。

安娜贝尔　　没关系的，你慢慢平复心情。让我们从这个变态的头发开始。是卷发还是直发？

也许安娜贝尔应该在向克莱尔阐明卷发和直发时，用手比划一下卷发。记住，安娜贝尔认为她需要给予克莱尔缓慢且小心翼翼的解释。（同时记住之前说过的一点：不要为了观众创造假画面；为你的搭档

创造画面，以让她/他更好地明白你在讲什么。我们在现实生活中总是这么做的。)

当安娜贝尔在电脑上画出了人脸时，克莱尔应该在上面看到了菲利普的幻像。

克莱尔　　唔，这很接近。

她应该几乎要说出"哇！"了，因为她被这个过程吸引住了，并且沉浸其中。突然间她回到了现实中，而她意识到她正在描述一个朋友。

克莱尔　　等等。不是，不，不，这完全错了。我的意思是，他的头发是……

一个好导演可以在这里给安娜贝尔一个特写：她笑了一下，并且用莫名其妙的表情看着克莱尔。她的表情仿佛在说："啊？"

此时出现了一个极短暂的节顿，克莱尔的眼神里闪过一丝狡黠的光芒，然后——

克莱尔开始描述她心中的理想男人——她之前向朋友描述的那位。此时的喜剧效果来自于克莱尔爱上了她创造出来的人脸画像。画像每画一笔，都让她沉迷得更深。

克莱尔　　冰蓝色的、有穿透力的、斜斜的双眼……性感的双唇……饱满的鼻子……嘴角朝上。

一张脸在屏幕上渐渐被勾勒出来。终于，在这组蒙太奇的最后——

克莱尔爱上了这幅画像。现在，她加上了点睛的一笔——

克莱尔　　噢，他的右眼下还有一道小疤痕。

安娜贝尔操作键盘。

安娜贝尔　像这样？
克莱尔　　完美。

在说最后一句台词前，克莱尔应该停顿较长的时间。她说出"完美"时，应犹如女人被爱融化了一般。（她如此地深陷爱河以至于她用手滑过人像。）

本章总结

要想成为优秀的喜剧演员,你必须要拥有喜剧的节奏和态度。你必须敢于冒险,而且非常非常认真地对待你所在的情境。在通俗喜剧中,你必须产生足够多的兴奋感来创造快速的节奏和大多数句子结束时的上扬语调。你必须从"盖过"和"得分"中获得巨大的快乐。你必须被你的搭档逗乐,并且学习"玩游戏"的技巧。有些幸运的演员天生有喜剧的天赋,但是对于大多数演员来说,这是需要学习并且花上多年来练习才能够掌握的技巧。

第八章
剧本分析

如何最大化地利用剧本

在以下的章节中,我会分析来自电影和话剧的片段。请先读剧本片段,并且决定你自己会如何表演。在你分析好了片段后,再来读读我的分析,看看你是否本应分析得更深入。

寻找能让你的表演高于表象的表演方式。寻找有效的"奋力争取"、节顿、幽默、对胜利的喜悦、"盖过"、在戏中的强烈存在感、对你搭档的着迷,抬高境遇的迫切感和找到隐藏在台词底下的复杂的潜台词。选择有效的、令人兴奋的和具体化的表演思路,能让你的表演精彩绝伦。

以下这段写得非常漂亮的片段来自剧本《时时刻刻》,由大卫·海尔改编。故事发生在因为艾滋病而濒临死亡的理查德和多年来着了魔般地照顾他而忽视了自己的家庭和爱人(莎莉)的克拉丽莎之间。克拉丽莎和理查德曾经是情侣。

理查德　　我想我活着只是为了满足你。

克拉丽莎　　不然呢？那又如何？这就是我们会做的事情。这就是人们会做的事情。他们为了对方活着。医生已经告诉你了，你不需要死。是医生告诉你的。你可以像这样活很多年。

理查德　　唔，确实。

克拉丽莎　　我不能接受。我不接受你刚说的。

理查德　　噢，什么？难道这是由你来决定的吗？

克拉丽莎　　不是。

理查德　　你这样做有多久了？

克拉丽莎　　做什么？

理查德　　来这个公寓，多少年了？你自己的生活呢？莎莉呢？你就这样等到我死，那时候你就不得不想起自己来了。

克拉丽莎没有回答。理查德微笑，对自己的观点很确定。

理查德　　你会喜欢那种生活吗？

克拉丽莎松开他的手，面露困扰。理查德只是看着她。克拉丽莎起身，站了片刻，抖了抖。然后她平静地开口。

克拉丽莎　　理查德，如果你真的来了，那会很好。如果你感觉身体状况允许你来的话。顺便告诉你，我会做螃蟹那道

菜。虽然我并不期待这会影响你的决定。

理查德　　这当然会影响我的决定了。我最爱你做的那道螃蟹的菜了。

克拉丽莎准备离开，但是理查德远远地叫住了她。

理查德　　克拉丽莎？
克拉丽莎　　嗯？

理查德微微抬起他的头，好让她能够亲到他。克拉丽莎把自己的唇温柔地放在他的唇上，以确保不伤到他。然后她挤了挤他的肩膀。

克拉丽莎　　三点半的时候我会回来帮你穿衣服。
理查德　　太好了。

克拉丽莎出门。

理查德　　太好了。

把这个片段反复读几遍，思考双方各自的"奋力争取"是什么。我的一个学生最开始以为理查德的"奋力争取"是去死。

另一个学生认为克拉丽莎之所以在"奋力争取"让理查德活着，

是因为她不能忍受没有他的生活。同时，克拉丽莎没必要仔细审视她自己的生活，如果她一直忙于照顾理查德的话。

克拉丽莎的这个"奋力争取"是可取的。它足够有效，而且迫切感也足够高，尤其是当你选择去想象她怕极了没有理查德的生活，并且感觉失去他的支持，自己会崩溃。

但是如果理查德仅仅"奋力争取"去死的话，那么克拉丽莎在戏里就不够重要了。记住，你的"奋力争取"必须要关乎同一场戏里的另外一个人，不然你会看起来以自我为中心。

同时记住，在每场戏里你都必须用上自身的智力——你知道的以及你的角色知道的。理查德十分清楚自己在克拉丽莎的生活里占据着多么不正常的重要性。在过去，他甚至可能利用过这个重要性。现在他想去死了，但是他爱克拉丽莎。他知道他的死会对她产生什么影响。

对于他来说，一个更佳的"奋力争取"是"帮助克拉丽莎接受他的死亡"。这样一来我们就能看到理查德的爱和同情心，他的体贴与感恩。相比一个只考虑自己对死亡的渴望的自私男人，我们会看到一个敏感而富有慈悲心的男人：为了让他爱的人接受自己的死亡，他愿意帮助她。

理查德　　我想我活着只是为了满足你。

当克拉丽莎接收到这一充满伤害的语句时，它应制造一个节顿。

理查德知道他正在开始一个敏感且有伤害性的话题。他在尝试着用对克拉丽莎来说最好的方式去沟通这个话题。他是温柔且充满爱的。在这个节顿后,克拉丽莎克服了自己的震惊,然后通过聊天,尝试着把他带出这个"情绪"(她认为的"情绪")。

> **克拉丽莎**　不然呢?那又如何?这就是我们会做的事情。这就是人们会做的事情。他们为了对方活着。医生已经告诉你了,你不需要死。是医生告诉你的。你可以像这样活很多年。

克拉丽莎为理查德讨论死亡而慌张。她不想打开这盒"蠕虫"①。注意到她是如何重复着自己的话的。留意她听起来是多么的焦急,紧张程度是多么的高。

> **理查德**　唔,确实。

在这里理查德可以用和缓的幽默,让她看到"像这样"生活对他来说并不是一件好事。把"唔"和"确实"区分开,让这个论点更强有力。

> **克拉丽莎**　我不能接受。我不接受你刚说的。

① "一盒蠕虫"一般用来比喻棘手且复杂的境况,而且一旦深入下去就会有越来越多的麻烦。

克拉丽莎的慌张上升了一个等级。她必须要更强硬，好让理查德安静，或者利用她意志的威慑力去抹杀他刚刚说的话。不要让这两句话听起来是一样的。

理查德　　噢，什么？难道这是由你来决定的吗？

理查德在这里犯了一个失误，他短暂地发了脾气。克拉丽莎应该在回答前花时间反应。（节顿）她明白，他的意思是他才是唯一能决定自己死亡的人。对于克拉丽莎来说，这是一个难以接受的坦白，因为这让她感觉无助。

克拉丽莎　　不是。

理查德立马冷静了下来，他对克拉丽莎感到抱歉。她只要一想到失去他就会不安，为自己的无能为力而感到无助。

理查德　　你这样做有多久了？

理查德又开始说服她接受（他的死亡）了。他可以是温柔的、甜蜜的，并且使用一点幽默。

克拉丽莎　　做什么？

第八章 剧本分析

不要陷入陷阱——克拉丽莎不是没听到他说的或者没理解他的意思。克拉丽莎是一个聪明的女人。她清楚地明白他的意思。她问问题只是为了不回答他。

（记住，当你在台词中遇到克拉丽莎的这种问题，"什么？"或"啥？"时，永远不要认为是你的角色没听到或者是没有理解对方。问题一般是用来拖延时间的。问题里永远都有潜台词。）

理查德　　来这个公寓，多少年了？你自己的生活呢？莎莉呢？
　　　　　你就这样等到我死，那时候你就不得不想起自己来了。

克拉丽莎没有回答。她害怕极了，不想回答这些问题。它们触碰到了她对理查德的爱慕之情，她在精神上依赖他。

理查德　　你会喜欢那种生活吗？

克拉丽莎松开他的手，面露困扰。理查德只是看着她。克拉丽莎起身，站了片刻，抖了抖。然后她平静地开口。

这段描述来自电影版本。理查德在这里说的话，让克拉丽莎太难面对，以至于她连坐都坐不住了。她在哭泣的边缘。她站起身。她可能在寻找一些能做的家务来让自己冷静下来。（记住，你对道具的使用反映你的情感。）接着她坚定地转移了话题。当理查德问"你会喜

欢那种生活吗？"，他的语气不应该是凶狠的或者讽刺的。他是带着兴趣在问她。他不断地推动她面对事实。克拉丽莎没有回答理查德的问题。她无法面对——起码现在无法，所以她转移了话题。

 克拉丽莎 理查德，如果你真的来了，那会很好。如果你感觉身体状况允许你来的话。顺便告诉你，我会做螃蟹那道菜。虽然我并不期待这会影响你的决定。

 克拉丽莎可以在说到"螃蟹那道菜"时取笑自己，认为自己傻到以为提到这个理查德就愿意来做客一样。但是理查德知道她已经受够了。他对此感到满意，因为他至少提起了这个话题，把"他的死亡"这个话题装进了她的脑袋里。就现在而言，他会安慰她，并且为她对自己所做的一切表示感谢。

 理查德 这当然会影响我的决定了。我最爱你做的那道螃蟹的菜了。

 克拉丽莎准备离开，但是理查德远远地叫住了她。

 理查德 克拉丽莎？

 理查德想看到她离开时是开心的。他不想在她离开后还担心着她，所以他叫她过来，给了她一个吻。

克拉丽莎　嗯？

理查德微微抬起他的头，好让她能够亲到他。克拉丽莎把自己的唇温柔地放在他的唇上，以确保不伤到他。然后她挤了挤他的肩膀。

克拉丽莎希望整个关于死亡的话题已经翻篇了。她希望他永远不会再提起它。她现在假装一切正常。她积极向上、轻快并且充满效率。如果是你在为克拉丽莎的角色试镜，选角导演会因为在这段戏里看到如此多面的你而对你印象深刻。

克拉丽莎　三点半的时候我会回来帮你穿衣服。
理查德　　太好了。

"太好了"是理查德给克拉丽莎的礼物。他应该带着真情实感去说，不要带着讽刺的语气。他希望让她开心。

克拉丽莎出门。

理查德　　太好了。

结尾的"太好了"和第一个"太好了"应该形成全然的反差。不要仅仅用讽刺或者不快的语气说。这个"太好了"应该展现出理查德的孤独，他深陷于自己对克拉丽莎的责任感之中。我们应该感觉到他的脆弱、痛苦和恐惧。

玫瑰才是主题

以下这场戏来自剧作家弗兰克·D. 盖尔罗（Frank D. Gilroy）的剧本《玫瑰才是主题》（*The Subject Was Roses*）。这是我最喜欢的片段之一，因为尽管丈夫和妻子都想要拯救他们的婚姻，但他们的"奋力争取"呈现了交叉目的（cross purpose）。小内和约翰总是吵架。他们是痛苦的。他们的儿子刚刚从战场回家，寄了一束花给母亲，并告诉母亲这束花是爸爸送的。这个简单的行为拥有改变父母关系的力量——如果他们允许的话。

当你在读这场戏时，想想双方演员的"奋力争取"是什么。小内和约翰奋力为各自所想而争取着，并且他们各自都在要求一个具体的东西。它们是什么呢？各自的角色面临的阻碍是什么呢？在看剧本分析前，先做出自己的选择。

小内　　他回家两天了，两个晚上睡前都是那样的表现。

约翰　　他有资格。你应该听听他经历过的一些事情。他们逃离了其中一个传说中的集中营。

小内　　我现在不想听这个。

约翰　　你是对的。我没有理由扼杀一个愉快的夜晚。

小内　　我想我们在厨房里有些阿司匹林。

她走去厨房。他跟了上去，看到她从柜子里拿出了一瓶阿司匹林。

约翰　　你之前没有提过你有头痛。

小内　　我没有头痛。

约翰　　那为什么——

小内　　我在书上读到如果你把阿司匹林放在剪好的花里，它们会生长得更持久。

她往花瓶里放了一片阿司匹林；这是一束玫瑰。

小内　　我好奇，你为什么会去买它们呢？

约翰　　我不知道。

小内　　一定有原因的。

小内闻了闻它们。

约翰　　我只是觉得这样做不错。

小内　　是的。

　　　　（他们互相看了对方一下。）

约翰　　我喜欢你的裙子。

小内　　你之前就见过这条裙子了。

约翰　　它看起来不一样了……你身上的一切都看起来不一样了。

小内　　（转向他）你明天几点到那里？

约翰　　十点。

小内　　我最好设定个闹钟。

约翰　　小内？我今晚很愉快。

小内　　我也是。

小内进入客厅，把玫瑰放在咖啡桌上；她调整着玫瑰的位置。

约翰　　你真的愉快吗？还是说你只是看在儿子的面子上说的？

小内　　我真的很愉快。

约翰　　我也是。

小内走向椅子，拿起提米的夹克。

小内　　我设置了九点十五分的闹钟。

约翰　　现在既然他回来了，我们会拥有很多美好的时光。

小内　　你和我之间的问题和他没有关系。

约翰　　我没有说和他有关系。

小内　　我们必须要解决我们自己的问题。

约翰　　当然。

小内　　它们不可能在一夜之间就解决好。

约翰　　我知道。

小内　　一个美好的夜晚不会改变所有的事情。

约翰用手臂搂住她的腰。

约翰　　我说过它会吗?

他的唇摩擦着她的颈项。

小内　　我猜你没有理解。

约翰亲了亲她的脖子。

小内　　你会糟蹋所有事情的。

约翰捏了捏她的腰。

约翰　　我希望我们之间的事情变好。
小内　　你认为现在这样做会让它们变好?

约翰的手移到了她的胸上。

约翰　　我们必须从某个地方开始。

小内走开了。

小内　　开始?
约翰　　保佑我们，拯救我们。
小内　　那不是我对开始的定义。

约翰　　小内，我想要你……我想要你，我从没有这么想要过任何东西。

小内　　打住！

约翰　　求你了？

小内　　你喝醉了。

约翰　　你觉得我能在没有喝醉的时候再问一次吗？

小内　　我不是你那些酒店小姐中的一个。

约翰　　如果你是的话，我就用不着问你了。

小内　　几杯酒、几个玩笑，然后让我们跳上床吧。

约翰　　也许那是我的失误。

小内　　你觉得今晚没有你陪着，拉斯金会怎样？

约翰　　也许你压根不想我问。（他抓住她）

小内　　放开我。

约翰　　（当他们在沙发上挣扎）你已经喝了酒了。你已经开过玩笑了。

小内　　住手！

她从他怀里挣脱出来，看了他一下，然后拿起装着玫瑰的花瓶，往地板上砸了下去。

（记住，在看以下分析前，再读一遍这个片段，然后自己决定双方角色各自的"奋力争取"是什么。）

他们各自的"奋力争取"都是"找回他们之间的爱"。但是他们有不同的方式。我喜欢这个"数学等式"：

约翰：想要小内去证明她的爱。　方式：现在立刻就发生关系。
小内：想要约翰去证明他的爱。　方式：等情到浓时再发生关系。

把这场戏再读一遍，看看约翰和小内是如何想方设法地去争取他们想要的。当他们想要的没有被理解时，他们各自都会受伤和着急。

小内想要完美。她会重新同房的，但没有这么快。在他们通过深谈梳理开所有的事情，并且她对这段关系的感觉变好之前，她都不会的。这个过程可能花上几天或者几周。小内认为约翰应该通过"愿意等待她准备好才同房"来证明他在乎她。

约翰则认为小内应该通过"现在和他同房"来证明她的爱，因为现在他们之间的气氛变了。毕竟，她认为是他送的花，而他也没有否认这点。他们之间的气氛有些微妙的新鲜感。如果小内爱他，那么她应该通过给予他同房这个礼物来证明。

这场戏从他们的儿子提米参战的话题开始。提米已经连续两天喝醉酒后就上床睡觉了。接着小内说了一句重要的话。

小内　　我现在不想听这个。

约翰关注到了"现在"这个用词。约翰看到了一个积极的转变，

还有一丝浪漫气息的可能性。他是激动的。

 约翰 你是对的。我没有理由扼杀一个愉快的夜晚。

"你是对的"是一个巨大的"发现"。约翰认为他们的关系今晚就可能发生改变。他们可以同房了。他很激动。
 约翰的希望在小内找阿司匹林的时候破灭了。饰演小内的女演员必须使用自己的智慧，她知道约翰对于阿司匹林如此焦虑其实是因为他担心她会说："不是今晚，亲爱的，我头痛。"

 小内 我好奇，你为什么会去买它们呢？

在这里，小内变脆弱了。作为女演员，你应该具体知道她想要听约翰说出什么。也许是，"因为我爱你"？
 当约翰思考要说什么的时候，有一个节顿。

 约翰 我不知道。

小内通过一个停顿，表达了她的失望。她可以就此打住去睡觉，但是她没有这么做。她通过再一次问他为什么送花来给予约翰另一个开头。

小内　　一定有原因的。

一个节顿。

顿了一秒，约翰想不起来应该说些什么。他脑中甚至有一个选项是"坦白告诉她花是提米买的"。

约翰　　我只是觉得这样做不错。
小内　　是的。

一个重大的节顿。事情现在不一样了。他们已经把各自的牌摆在台面上了。他们看着对方，并且看到了可能性。双方都希望找回他们之间的爱。

约翰　　我喜欢你的裙子。

小内对赞美怀有戒心。她在说下一句台词的时候，从约翰身边走开了，以躲避他的触摸，因为她知道他想要发生关系，但正如她说的那样，这会"糟蹋所有的事情"。留意到她如何四处忙乱地为第二天做准备。她的语言是友好的，但是她的走位和道具的使用都在传达"不要碰我"这个信息。悲哀的是，约翰并没有接收到这个信息。

约翰跟随小内满屋子转，尝试向她靠近。他认为只有他们发生关系，他们的关系才会回到正轨上来。

小内 一个美好的夜晚不会改变所有的事情。

约翰 我说过它会吗?

他们听起来好似在沟通,但是小内的警告信息没有传递出去。小内说他们之间的问题不会在一夜之间解决,而且"一个美好的夜晚不会改变所有的事情"。

约翰没有理解她是在警告他暂时不要想同房的事情,他尝试去引诱她,向她展示自己的爱。小内越来越上火,因为她一直在传递给约翰的信息——告诉他她不愿意,对他表示不屑,从他身边走开——没有被接收。约翰集中精力,通过赞美、请求她和触摸来勾引她。

小内 那不是我对开始的定义。

约翰 小内,我想要你……我想要你,我从没有这么想要过任何东西。

小内 打住!

小内已经用最清晰的语言表达自己的意思了。她已经告诉了他自己想要什么(她认为),而他并不在乎(她认为),所以对于她来说,实验结束了。

小内 你喝醉了。

她羞辱了他。她惩罚了他。而约翰马上在下一句台词中继续之前的请求。

约翰　你觉得我能在没有喝醉的时候再问一次吗？

这里剧作家加粗了台词，它们是用来展示这个地方的氛围有多紧张的。这句台词表现了，对于约翰来说，在被拒绝这么多次之后的再次尝试，是多么的艰难。饰演约翰的演员应该意识到约翰要跨的这个"栏"有多高。这位演员必须要集中精力。

小内　我不是你那些酒店小姐中的一个。

小内再一次告诉他，她需要被区别对待。她需要被宠爱。她希望约翰看到，她是特殊的，不要只把她看作"一个女人"。同时也许她知道或者怀疑约翰叫过小姐。对于小内来说，这多具有伤害性啊。

约翰　如果你是的话，我就用不着问你了。

约翰正在承认（不管是真的还是假的）他叫过小姐的事。他这样说是为了惩罚小内。

约翰　也许你压根不想我问。（他抓住她）

这里的潜台词是"也许你想被强迫"。约翰抓住小内,强迫她。

约翰　　**你已经喝了酒了。你已经开过玩笑了。**

（剧作家再一次在这里用加粗以表现重要性,所以大胆地燃起怒火吧。）为了伤害她,约翰把小内放在了她刚刚借以指责他的"酒店小姐"的同等级上。

约翰用尽了自己的聪明才智。他用她羞辱他的方式,羞辱了她。他们各自因为不理解对方的用意而惩罚了对方。他暗示她的价值不高于几杯酒和几个笑话。她砸碎了她以为是他送的花和花瓶。

节顿。

这些玫瑰象征着他们最后一次拯救婚姻的机会。现在他们看向对方,知道他们的婚姻已经毫无希望了。这一刻对于双方来说意义重大。他们有着不同的方式和同样的目的（爱）,有着不同的观点（同房/不同房）,并且都不理解对方。

> **TIP** 每当你"奋力争取"的目标受到打击,戏中的紧张气氛就升级了。

如何应对陈词滥调的戏

我们在生活中都是陈词滥调的。当你说出一些不完全真诚的话时,你会脸红。如果你知道自己在说的是陈词滥调,你就会取笑自己或者为你的表达方式道歉,并且加上,"但是我是真心在表达这个意思。"

在 20 世纪 30 年代到 40 年代写的话剧或者电影剧本里，经常会有乍一看非常老套的对话，但是当演员正确地表演时，你会看到它是有力量的。

其中我最喜欢的片段之一来自剧作家诺尔·考尔德（Noel Coward）的剧本《依然生活》（*Still Life*）。这是一个写于 1930 年代的著名剧本，之后被翻拍成了一部更著名的电影《相见恨晚》（*Brief Encounter*），由特瑞沃·霍华德（Trevor Howard）和西莉亚·约翰逊（Celia Johnson）主演。我让班上的学生排练其中一段著名的戏——两个主人公各自都结了婚（那个年代离婚是极其罕见的），他们在火车站离别。他们再也不会见到对方了。埃里克即将和太太去非洲。

埃里克　你还好吗，亲爱的？

劳拉　　是的，我还好。

埃里克　我真希望自己知道此时应该说什么好。

劳拉　　没关系的——我的意思是不说话也没关系的。

埃里克　我打算错过我的那班火车，然后等着看你上车。

劳拉　　不，不要，求你不要。我会和你一起到你出发的站台边，我更愿意这样。

埃里克　很好。

劳拉　　你觉得我们应该再次见对方吗？

埃里克　我不知道。

　　　　（他的声音破音了）

	起码几年间不会了。
劳拉	孩子们那时都长大了——我好奇如果他们再见面,还会不会认出对方。
埃里克	难道不能给你写信吗?只是一段时间写一次?
劳拉	不要,求你不要。我们承诺过我们不会的。
埃里克	请你一定要知道,一定要知道你会一直跟随我很多年,直到未来。时间会冲刷掉见不到你的伤痛——它们会一点一点地消逝,但是爱你的感觉和我们共同的回忆永远都不会消逝。请你一定要知道这个。
劳拉	我知道的。
埃里克	这一切对我来说,比对你来说更容易过去。我知道这一点,我真的知道。我至少有新的风景可看,新的工作可做。你却必须回到你熟悉的事情中去。我的心为你伤痛。
劳拉	我会好的。
埃里克	我用整个心和灵魂爱着你。
劳拉	(平静地)我想去死,如果可以去死的话。
埃里克	如果你死了,你会忘记我的,我想被记住。
劳拉	是的,我知道,我也想。
埃里克	再见,我的至爱。
劳拉	再见,我的至爱。
埃里克	我们还有几分钟。
劳拉	感谢上帝。

（多丽·米斯特冲进休息室。她看到了劳拉。）

多丽　　劳拉！多美妙的惊喜。

我指定了两个学生来演这场戏，两个学生想尽一切办法在念这些台词的时候不要笑场，可是没过多久，整个班就笑开了（包括作为教师的我，我必须承认）。

埃里克的台词尤其困难："请你一定要知道，一定要知道你会一直跟随我很多年，直到未来。时间会冲刷掉见不到你的伤痛——它们会一点一点地消逝，但是爱你的感觉和我们共同的回忆永远都不会消逝。请你一定要知道这个。"

对于这个年代的学生来说，这段话听起来十分好笑。解决办法是什么呢？一个可行的办法是往里面增加幽默。不是那种"哈哈大笑"的幽默，而是温柔的幽默——他知道他在说着矫情的话，但他是认真的。

演员有必要认清这场戏的重要性，要意识到埃里克和劳拉这是最后一次看见对方，这能让这些语言慢慢地、痛苦地说出来，并且充满真情实感。

每一句台词都必须要具体。举个例子，"爱你的感觉"和"我们共同的回忆"听起来必须不雷同。"爱你的感觉"和"我们共同的回忆"要单独地想出来。"时间会冲刷掉见不到你的伤痛"里的"伤痛"这个词，可能会听起来尤其矫情——除非埃里克寻找着这个词。他不知道怎么表达出这个意思。他停顿了一小下，以思考最完美的能表达这个意思

的词语。这样一来"伤痛"听起来就不矫情了,因为这完全是他想表达的意思。

这段对白是他给她的最后一个礼物。每一个词都是他用心想出来的。他希望这段对白是完美的,以让她记住自己。他花费了时间。这段对白是不连贯的。他用节顿来找到完美的方式表达自己。这里的情感是十分饱满的。

劳拉崩溃了,她做出了一个我之前讨论过的错误类型,并且失控了一秒钟。"我想去死,如果可以去死的话。"她说。看看埃里克的回答:"如果你死了,你会忘记我的,我想被记住。"你能看到埃里克说这句话的时候带着一丝温柔的笑容,并且劳拉意识到了自己的失误,给了他一个可怜兮兮的微笑吗?

劳拉的台词也很难演出真情实感,除非我们想象此时的劳拉已经在哭泣的边缘挣扎着。在那个年代的英国,人们不会在火车站沉溺于自己的情感中。劳拉试着集中精力去控制自己。

埃里克提出错过自己的火车,来陪劳拉去她的站台。劳拉回答:"不,不要,求你不要。我会和你一起到你出发的站台边,我更愿意这样。"我的大多数学生演的时候,都听起来很哀怨或者疲惫,像一只即将死去的鸭子。但是当我们加上一个事实——她正在努力控制自己一直想冲出的泪水,这句话就会变得顺理成章了。埃里克要陪她先上车的话让她的泪水更憋不住了,这让她非常慌张,因为她一直努力在公共场合控制住自己的情感。带着饱满的情绪和一丝紧迫感来说"不,不要,求你不要",会增加台词的真实感和强烈度。

埃里克在这场戏即将结束的时候说"我用整个心和灵魂爱着你"。在这个年代,关于灵魂的话,尤其是"用整个灵魂去爱一个人"这样的话,是很难说出口的。那应该怎么做呢?埃里克必须要在说完"我用整个心"后停顿。因为这还不足以表达他的全部情感,所以在一个极小的停顿后,他加上了"和灵魂"。高涨的情绪和想要给她最后的赠言的需求,让这句台词令人信服。

在我们抬高情感饱满度和具体化每一个词之后,这场戏出现了戏剧性的变化。在这个变化之前,整个班都在歇斯底里地笑着。在变化之后,每个人都流下了泪水(包括班上的老师)。

如何为一场戏增加色彩

由剧作家威廉·尼克尔森(William Nicholson)写的剧本《影子大地》(Shadowlands),是一部获奖的话剧和电影剧本。电影版本由安东尼·霍普金斯(Anthony Hopkins)和黛博拉·温姬(Debra Winger)主演。这个感人的真实故事讲述的是作家刘易斯(C. S. Lewis)——一个极其害羞和情感上发育不全的英国人,爱上了一个离异的美国女人乔伊。他在名义上和她结了婚,只是为了让她能够合法地留在这个国家,但是他爱上她了。在他能够向她表白之前,她被诊断出患了晚期骨癌。这场戏发生在医院里。医生刚刚把这个残酷的诊断告诉了刘易斯(他的小名是杰克)。乔伊在怀疑她的病有多严重。

刘易斯　他们明天会在骨折的髋骨上做手术。

乔伊　对不起，杰克。我没有想给你添麻烦的意思。

刘易斯　呸，女人。你才是正在被添麻烦的那个人。

乔伊　我的意思是，我没有期待你来担心我。

刘易斯　噢？那你期待谁来担心你呢？

乔伊　你知道我想表达的意思。

刘易斯　我难道不是最有资格担心你的人吗？你是我的妻子。

乔伊　理论上是。

刘易斯　那么我应该在理论层面上担心你。

乔伊　我到底应该在多大程度上担心呢，杰克？他们不肯告诉我。

刘易斯　那是因为他们自己也不确定。

乔伊　告诉我，杰克。

刘易斯　我知道的不比他们多，乔伊。

乔伊　求你了。

　　　（停顿）

刘易斯　他们预期你会死。

乔伊　谢谢你。

　　　（得到了她想要的信息，她停顿了一下，重拾力量。接着说道）

乔伊　你觉得呢，杰克？我是犹太人。离异。破产。而且我因为癌症快要死了。这些能让我在买东西时获得优惠吗？

刘易斯　我不想失去你，乔伊。

乔伊　　我也不想被失去……你知道吗？你看起来不一样了。你现在会好好地看我了。

刘易斯　我以前不是这样吗？

乔伊　　不是好好地看。

刘易斯　你能把手给我吗？

（她把手给他。他牵过并握紧了它。）

乔伊　　我能说任何我想说的话吗，杰克？

刘易斯　能。

乔伊　　任何话？

刘易斯　是的。

乔伊　　反正你也已经知道了。

刘易斯　是的。

乔伊　　我仍然打算说出来。

刘易斯　你说吧。

乔伊　　我爱你，杰克。

（他看起来打算要宣布什么，但是话没有说出来。）

刘易斯　现在感觉好一些了吗？

乔伊　　好多了。你介意吗？

刘易斯　不。

（她的身上突然一阵疼痛。）

（刘易斯看着痛苦的乔伊。他忍受不了了。他去寻找护士。）

刘易斯　护士！护士！

一开始读这个片段的时候,你可能不会期望找到幽默、玩笑或者秘密的信息,但是它们都在剧本里,而且能为这场戏增添深度和强烈的情感。再读一次,寻找这里面哪里能有不同的色彩,在这之后再来读接下来的分析。

刘易斯　他们明天会在骨折的髋骨上做手术。
乔伊　　对不起,杰克。我没有想给你添麻烦的意思。

乔伊是聪明的,她知道她的病可能迫使杰克更投入于这段关系,超过他自己准备好的程度。她想要慢下来。她的癌症已经推动他们进入更亲密的关系了。"添麻烦"很重要,因为它在指代她所有的这些想法。

刘易斯　呸,女人。你才是正在被添麻烦的那个人。

刘易斯对于聊这个话题感到不舒服,所以他用了一个小玩笑把话题转移了。他必须要被自己的玩笑逗笑。她也可以笑笑,然后通过改变表达方式再一次尝试传递这个信息。

乔伊　　我的意思是,我没有期待你来担心我。
刘易斯　噢?那你期待谁来担心你呢?

再一次,刘易斯通过开玩笑把这个话题转移开。所以在下一句台词中,她告诉他,她知道他明白自己的意思。

乔伊　　你知道我想表达的意思。

刘易斯不能再假装不明白了。这是一个很重要的时刻——他第一次向她披露自己对她的爱。他在回答之前停顿了一下,以表示接下来他说的话是有重要意义的。

刘易斯　　我难道不是最有资格担心你的人吗?你是我的妻子。

第一句话是在承认他们的关系有多重要,而第二句话就更关键了。再一次,刘易斯应该在说之前停顿一下。他们只是名义上的夫妇,但是他通过这句台词告诉她——他视她为真正的妻子。这句"你是我的妻子"是浪漫的,而且应该带着爱的宣告和承诺说出。

乔伊带着理解接收了他的爱的宣告。她知道这是重要的。为了让这一刻的氛围明亮起来,又或者是她想给杰克一份礼物(因为杰克对于感情感到不适),她开了一个小玩笑。

乔伊　　理论上是。
刘易斯　　那么我应该在理论层面上担心你。

杰克接收到了这个玩笑，并且继续开了一个玩笑，但是这里的潜台词必须是他确认了自己接受她为真正意义上的妻子。他们分享了一个充满爱和亲密感的时刻，并且感受着他们之间的关系走了多远。这给了乔伊向杰克询问她的病情的勇气。

乔伊　　我到底应该在多大程度上担心呢，杰克？他们不肯告诉我。

刘易斯　　那是因为他们自己也不确定。

杰克不告诉她实情，因为他无法忍受。记住，演员必须要会撒谎。但是，乔伊看穿了这个谎言。

乔伊　　告诉我，杰克。

乔伊需要鼓起勇气，她不接受这个谎言。我们佩服她的力量。她不应该带着任何一点多愁善感来说这句话。

刘易斯　　我知道的不比他们多，乔伊。

再一次，刘易斯无法忍受告诉她这件事。他努力尝试，但是他的说服失败了。也许乔伊已经从护士或者医生那里听闻了一些消息。她已经知道了，但她想要证实它。

乔伊　　　求你了。

　　　　　（停顿）

这个由剧作家写的停顿,是为了让杰克有时间拾起他的勇气,并且意识到她不会被除了真相外的任何话说服。在说完她的台词后,乔伊继续给他传递强大的无声信息,来鼓励他告诉她真相。

刘易斯　　他们预期你会死。

在这个可怕的信息后,刘易斯应该给她一个更充满希望的无声信息,告诉她,他会一直在这里陪她。

乔伊　　　谢谢你。

乔伊必须花一点时间来吸收这个可怕的消息,但是乔伊非常感恩,因为她知道刘易斯鼓起了多大的勇气告诉她真相。她给他的礼物是另一个玩笑,来点亮气氛。

　　　　　（得到了她想要的信息,她停顿了一下,重拾力量。接着说道）
乔伊　　　你觉得呢,杰克?我是犹太人。离异。破产。而且我因为癌症快要死了。这些能让我在买东西时获得优惠吗?

这个玩笑对刘易斯没有效果。他被情感淹没了。他在崩溃的边缘。

刘易斯　　我不想失去你，乔伊。

这是杰克第一次直接的表白——她对于他到底有多么重要。他必须忍住泪水。乔伊明白，她告诉他，她也和他一样，感觉非常难过。她回应道，"我也不想被失去"，而这是一个双关语——她不想死，也不想失去他们的爱。这是她回报的表白，一个比用"爱"这个词更保守的表白。在这句台词后，她有一个节顿，然后她有了一个美妙的发现。

乔伊　　我也不想被失去……你知道吗？你看起来不一样了。你现在会好好地看我了。

如果你饰演乔伊，确保你要在此刻，在这个当下，发现这一点——发现刘易斯在用看爱人的眼神看她，而不是用一个（害怕的）朋友的眼神看她了。

刘易斯　　我以前不是这样吗？
乔伊　　不是好好地看。

乔伊的意思是他以前从来没有带着浪漫的爱意看过她。这是一个

更深入的对他们之间关系变化的肯定。

刘易斯　你能把手给我吗?

刘易斯第一次像爱人般请求触摸她的手。这个举动被双方理解。这是一个对双方很重要的触摸。(她把手给他。他牵过并握紧了它。)在她决定再进一步前,他们交换了沉默而重要的信息。

乔伊　我能说任何我想说的话吗,杰克?

她和杰克都知道她想要告诉他,她爱他。(记住演员不应该装傻。他们应该尽可能快地,或者比观众更快地理解信息。)

刘易斯　能。

这个"能"对于害怕情感的刘易斯来说,是勇敢且艰难的。

乔伊　任何话?
刘易斯　是的。
乔伊　反正你也已经知道了。
刘易斯　是的。
乔伊　我仍然打算说出来。

刘易斯的第二句回应不只是在给予她准许,让她说出"可怕的"词,而同时是在鼓励她说出来。它应该像是在说"勇敢说出来吧,女孩"。他要带着强调的语气说。

刘易斯　你说吧。

乔伊在说下一句台词前有一个节顿。

乔伊　我爱你,杰克。
　　　(他看起来打算要宣布什么,但是话没有说出来。)

我们应该能看到刘易斯挣扎着想要回应地说出"我爱你"。再一次,乔伊可以给他一个鼓励性质的无声信息。他花时间试图逼自己将这个话说出口,但是他太害怕了。作为替代,他说了一句基本没什么意义的话。

刘易斯　现在感觉好一些了吗?

乔伊是开心的。她向他表白了,她理解他尝试过了。她感觉被爱着,没有受伤,但是她还是需要确认:她没有太着急。

乔伊　好多了。你介意吗?

不要把这两句台词连在一起说。首先,乔伊回答了那句无意义的问题,对于"现在感觉好一些了吗?" 她可以微笑地回答,带着对这个傻乎乎的问题的理解。然后她焦虑了一刻。也许他不喜欢她向他表白。她需要再次确认一下,所以她问道:"你介意吗?"

刘易斯　不。

他不介意她向自己表白。这句话的潜台词是他为她鼓起勇气而开心。他是带着力量说的,而且她能看到他的爱。

(她的身上突然一阵疼痛。)
(刘易斯看着痛苦的乔伊。他忍受不了了。他去寻找护士。)

刘易斯　护士!护士!

也许刘易斯此刻是释然的,因为他不需要再继续面对这座对他来说沉重的"情感大山"。现在他可以行动起来,通过呼叫护士来逃离。为乔伊做一些具体的事情来帮助她,是比起谈论情感来说对他更容易的事情。

生气的陷阱

以下的片段来自剧作家斯蒂芬·阿德利·吉尔吉斯(Stephen

Adly Guirgis）的剧本《耶稣跳上那辆火车》（Jesus Hopped the A Train）。陷入"生气的陷阱"的演员在这场戏中只会大喊大叫。他们不会展示出其他任何维度。这场戏可能会只剩下一种腔调，而这样观众就会走神。生气是演员最容易演出的情感，除非他们为生气加入脆弱感和沟通，不然他们不会对对手演员、观众或者选角导演产生吸引力。读读以下片段。故事发生在安乔——一个狱中的犯人，和他的律师玛丽珍之间。当你读的时候，寻找他们之间在发展的关系，以及含有脆弱感和痛苦的地方。

曼哈顿管教中心，法律顾问室。玛丽珍和安乔（被打了）谈话的中间：

安乔　　我想要的是一个该死的律师！这可能实现吗，在这个噩梦里？——我是指，这到底是怎么回事？！即使在电视里他们都有律师——

玛丽珍　我是一个律师。我是你的律师。

安乔　　我想要真正的律师。

玛丽珍　我是一个真正的律师，而你是我真正的客户。

安乔　　去你的！

玛丽珍　你想看看文件吗？

安乔　　去你的文件！为什么你在进来之前不先看看这些文件，说了一大堆话最后发现你连自己在和谁说话都搞不清楚？

玛丽珍　听着，我为这个混淆感到抱歉，我——

安乔　　这个"混淆"?这之前就发生过吗?还是你从来都不知道谁是谁?

玛丽珍　我很抱歉。

安乔　　我不是海科特·卫兰努瓦!

玛丽珍　我知道——

安乔　　海科特·卫兰努瓦,不是这个人!!

玛丽珍　好的。我需要从你这里——

安乔　　需要?!你就打算坐着跟我说你需要什么?我被关进监狱了,女士!为什么我们不能谈论我该死的需要什么?!

玛丽珍　你需要什么?

安乔　　我需要一个该死的律师!

玛丽珍　这就是为什么我在这里——

安乔　　这简直是一坨屎!这是种族歧视,种族歧视!如果我是白人,就会有一位佩里·梅森坐在我面前,戴着一副眼镜,留有胡子,跟我谈论策略。而我呢,我有的是某个愚蠢至极的、甚至连我是谁都不知道的威尔玛·弗林斯通①!

玛丽珍　你是安乔·科鲁兹,你今年三十岁,你和你的母亲住在铁门大楼,西哈伦区。你有一次犯罪前科,一次抢劫,

① 动画片《摩登原始人》里的卡通形象,在片中她是男主角弗雷德的妻子,经常将丈夫保释出狱。

你当时16岁。你的工作是自行车邮递员。你曾经读过一年大学,你踢足球——

安乔　　我从来没有踢过足球。

玛丽珍　你现在被定罪为杀人未遂。我知道这个。

安乔　　杀人未遂?

玛丽珍　这让你惊讶?

安乔　　婊子你懂吗?这恰恰就是我想说的,我只是——

玛丽珍　住口!

安乔　　我只是注他的屁股里射了一枪。什么叫"杀人未遂"?哈?该死的蠢货!什么东西??!

(玛丽珍起身,开始收拾她的物品。)

你在干什么?

玛丽珍　我要走了。

安乔　　为什么,因为我叫你婊子?

玛丽珍　不是,因为你刚刚对我认罪了。

安乔　　认罪?认了什么罪?

玛丽珍　你刚刚对我承认了是你开的枪。

安乔　　不是,我没有!

玛丽珍　你刚刚说的,"我只是注他的屁股里射了一枪。"

安乔　　所以呢?

玛丽珍　所以现在你得偿所愿了:我不能继续为你辩护了,你要再请一位律师了。

第八章 剧本分析

安乔　　如果我不想要另一个津师呢？

玛丽珍　你刚刚才滔滔不绝地训斥完我。

安乔　　滔滔不绝地训斥？

玛丽珍　这个词的意思是——

安乔　　我知道它该死的是什么意思。

这场戏接下来的走向是当玛丽珍说她不为他辩护之后，他们俩越来越讨厌对方。这场对话的结束是：

玛丽珍　让我给你一个小建议，安乔。诀窍是，安乔，不是要拥有一个不犯错误的津师，而是要一个：一，犯最少错误的津师；二，因为太清白或者太复杂所以真的在乎他们客户的津师。

安乔　　你是哪一种？

玛丽珍　两者都不是。

（玛丽珍离开。黑屏。）

现在你知道了结局，你可能更倾向于把玛丽珍诠释成一个刻薄的、忍受不了自己客户的女人，而且她的性格缺乏层次感。你可能倾向于把安乔诠释成一个满嘴脏话、粗俗不堪的惯犯。如果你选择这样去演，那么这场戏的主人公就是两个没有魅力且脾气不好的人。谁会想要和这样的人浪费时间呢？这样的试镜又怎么会成功呢？

安乔　　我想要的是一个该死的津师！这可能实现吗，在这个噩梦里？——我是指，这到底是怎么回事？！即使在电视里他们都有津师——

　　安乔身上的脆弱感应该马上就被表现出来。想象你自己是生活在一个残忍的、白人主宰的世界里的少数族裔中的一员。你仅犯了一个小错误，此刻却被关在狱中，被指控谋杀未遂。你没有打算谋杀任何人。你害怕、无助，泪水即将涌出。你有一个能力匮乏的女性律师。你以前从来没有遇见过女性律师，你不相信她们。如果你为首段台词带入这些视角，那么观众会和你产生共情，并认同你的感受。作为安乔，你有很多可以使用的"奋力争取"。他可以奋力证明自己是坚韧的。他可以"奋力争取"玛丽珍去拯救他。你的选择应该能让他的脆弱感得以体现。

　　不要急着说他的第一段话，也不要让一切都听起来一样。哪个词能描述你的感觉？"噩梦"这个词应该是通过思考找到的，而且是在当下想出来的。

玛丽珍　　我是一个津师。我是你的津师。

　　与其只是给予信息，玛丽珍更应该展现同情心和理解。她可以带着幽默感微笑。我们应该能够喜欢她和同情她；如果她看起来恼火的话，是不能引发我们的同情心的。玛丽珍的"奋力争取"可以是"成

为安乔最棒的律师"。在这场戏的结尾，她因为自己的焦急犯了一个错误——对安乔发脾气，但是在这场戏的大多数时间里，她都在努力地对他友好。

 安乔 我想要真正的律师。

我们应该能看到玛丽珍接收了这个评价，消化它，然后带着耐心回答。她理应足够聪明，意识到他并不相信一个女人能成为"真正的律师"。

 玛丽珍 我是一个真正的律师，而你是我真正的客户。

确保我们在这里能看到两个不同的概念。不要把这两句话一口气说完。她甚至可以指着自己，然后指向他，带着幽默感和对他的微笑。

 安乔 去你的！

玛丽珍应该带着力量接收到这个刻薄的评价。我们不想要一个反复来回的、持续进行的、充满仇恨的对话。玛丽珍必须要停顿一下，调整自己的思绪以防止自己大骂回去，接着她又必须要想出一个好点子来说服他。我们必须看到她为此付出的努力。玛丽珍的"奋力争取"可以是"成为她能够成为的最好的律师"。但是我们要看到她为自己

要面对如此多自己无法完全应付的人，而瞬间闪过的绝望和怒火。

> 玛丽珍　你想看看文件吗？
>
> 安乔　　去你的文件！为什么你在进来之前不先看看这些文件，说了一大堆话最后发现你连自己在和谁说话都搞不清楚？
>
> 玛丽珍　听着，我为这个混淆感到抱歉，我——

不要仅仅道歉。用上潜台词。玛丽珍可以摇头，发出微小的笑声自嘲这个糟糕的情况，然后带着幽默感和同情心道歉。她确实感到抱歉。

> 安乔　　这个"混淆"？这之前就发生过吗？还是你从来都不知道谁是谁？

安乔现在可以玩一个游戏。"哦……这之前就发生过吗？"在"混淆"上玩一个讥讽的游戏。这个讥讽给予了他另一个层次，让他一时拥有了优越感。这个感觉很好。他享受此刻。

> 玛丽珍　我很抱歉。
>
> 安乔　　我不是海科特·卫兰努瓦！

再一次，安乔享受此刻的优越感和他自己的幽默。

玛丽珍　　我知道——

安乔　　海科特·卫兰努瓦，不是这个人！！

安乔开了一个玩笑。他为自己自豪。他暂时处在对话的上风。

玛丽珍　　好的。我需要从你这里——

对话升温了。每一次玛丽珍都尝试着通过提高她的嗓门来占上风。她并不生气；她正尝试着获得控制权，从而能开始她的工作。每一轮对话都盖过上一轮。"好的"标志着上一轮对话的结束。"好的"应该有结束感。潜台词应该是"让我们停止这轮对话"。接着，玛丽珍转换到职业语气，"我需要从你这里——"，这和"好的"是两个毫无关联的语句。

安乔　　需要？！你就打算坐着跟我说你需要什么？我被关进监狱了，女士！为什么我们不能谈论我该死的需要什么？！

安乔还没有准备好聊到正事上来。他仍然想通过使用讽刺来占上风。第一个"需要"要自己立住，它是一个夸张的反应。再用下一句台词盖过它。让这句台词"你就打算坐着跟我说你需要什么？"成为

一个夸张的讽刺的"发现",并且把重音放在"需要"上。在这里玩一个大胆的游戏,通过让玛丽珍恼火来展现安乔的喜悦。

 玛丽珍 你需要什么?

 通过这句台词,玛丽珍停止了对控制局面的尝试。我们应该看到她谨慎地思考着另一个行动方针。她对安乔让步了。"那好,让我们按照你的方式行动"才是这句话的潜台词。(她正在"从头开始这场戏"。)

 安乔 我需要一个该死的津师!

 安乔处在挫败感的最高点。他的精力极其高涨。他甚至可以令人感觉危险。

 玛丽珍 这就是为什么我在这里——

 玛丽珍仍然保持耐心、理解心和幽默感。我们必须喜欢她。但是她的耐心在被消耗,所以她的语气可能更尖锐,深藏着冷酷。

 安乔 这简直是一坨屎!这是种族歧视,种族歧视!如果我是白人,就会有一位佩里·梅森坐在我面前,戴着一副眼镜,

留有胡子，跟我谈论策略。而我呢，我有的是某个愚蠢至极的，甚至连我是谁都不知道的威尔玛·弗林斯通！

安乔的话里充满了怒火、伤心和灰心。在这段台词底下可以隐藏着伤心的泪水。确保你不要一口气说完这段台词。确保你为搭档生动地描绘出了"一副眼镜"、"留有胡子"和"愚蠢至极"的画面。你可以把手放在你的脸上，为玛丽珍强调眼镜和胡子的位置。花时间来创造出它们。

玛丽珍　你是安乔·科鲁兹，你今年三十岁，你和你的母亲住在铁门大楼，西哈伦区。你有一次犯罪前科，一次抢劫，你当时16岁。你的工作是自行车邮递员。你曾经读过一年大学，你踢足球——

这是玛丽珍第三次尝试让安乔理智下来。她再次从头开始，向安乔展示她做了功课。现在她正向他描述自己笔记里的内容。确保这个列表里的东西被单独列举出来。而且，在这里，作为玛丽珍的你，有一个绝佳的机会通过最后两个列举项给予安乔礼物——她从笔记里发现他曾经上过大学。她强调这一点相当于夸赞他。更令人惊讶的是，他还曾经踢过足球。她认为这个非常棒。现在，我们喜欢和欣赏玛丽珍，不认为她是一个古板、无趣的律师。

安乔　　我从来没有踢过足球。

在她列举完一串关于他的信息后,他非得要专注于那么一项她记错的地方。安乔的反应可以是令人讨喜的幼稚和任性。这是一次小而可怜的胜利。但是他还是被她对自己生活的了解折服了。

玛丽珍　　你现在被定罪为杀人未遂。我知道这个。

这一次,玛丽珍的幽默又一次浮出水面,就好似她在说:"好好,我记错了那个,但是我知道这个。"

安乔　　杀人未遂?

这个说法让安乔卡死在了自己的思路里。让这个巨大的发现打击到他,然后他回过神来才说出这句台词。

玛丽珍　　这让你惊讶?

玛丽珍也愣住了。这有些不对劲。记住,沉默是让一场戏变得有趣的关键。一个律师和客户之间的平庸对话无法抓住观众的注意力。

安乔　　婊子你懂吗?这恰恰就是我想说的,我只是——
玛丽珍　　住口!

玛丽珍想阻止他说出枪击了某人的话。

安乔　　我只是往他的屁股里射了一枪。什么叫"杀人未遂"？哈？该死的蠢货！什么东西？？！

安乔觉得自己的话能赢过玛丽珍，并且无人能阻挡他。每一句话都更加赢过她。在"杀人未遂"上玩一个讽刺的游戏。他从这种优越感上得到了巨大的快感。不要忘记把每一句台词都区分开来。

（玛丽珍起身，开始收拾她的物品。）

她应该高效且专业地完成这一系列的动作。（记住：你和道具之间的互动揭示了你的思想状态。）她简单地把文件放回她的公文包里，然后起身。她不让安乔干扰到她，但是另一方面，她为自己无须再和他打交道感到释然。

安乔　　你在干什么？

我们看到了安乔的疑惑。

玛丽珍　　我要走了。

她应该冷酷地列出这个事实。

安乔　　为什么，因为我叫你婊子？

安乔现在再一次感到害怕和无助。

玛丽珍　　不是，因为你刚刚对我认罪了。
安乔　　认罪？认了什么罪？
玛丽珍　　你刚刚对我承认了是你开的枪。
安乔　　不是，我没有！

他的台词盖过了玛丽珍的台词。

玛丽珍　　你刚刚说的，"我只是往他的屁股里射了一枪。"

她赢了。她用最后一个词结束了一切。这个小小的胜利让她感到快乐。

安乔　　所以呢？

他的台词充满胜利感，即使在内心他已经失去底气和感到疑惑。我们应该像看一个小孩在校长办公室时的样子来看他。

第八章 剧本分析

玛丽珍　所以现在你得偿所愿了：我不能继续为你辩护了，你要再请一位律师了。

玛丽珍忍不住为胜利感到满足。我们必须在潜台词中听到她胜利的喜悦，虽然表面上她保持着专业的态度。

安乔　如果我不想要另一个律师呢？

现在安乔心底的那个小男孩出现了。他承认他喜欢她，并且希望她留下来。作为安乔，在说这句台词前花点时间。你不想展现出你的脆弱感。你是不得不。这句台词作为一个大事件的节顿，与安乔的其他所有台词——那些咆哮地、充满胜利感的台词，产生了强烈的对比。

玛丽珍　你刚刚才滔滔不绝地训斥完我。

玛丽珍为他的坦诚感到惊讶，非常惊讶。她花时间去发现，他原来是认真的。

安乔　滔滔不绝地训斥？
玛丽珍　这词的意思是——

玛丽珍此刻不需要感觉到优越感。她已经赢了，而此刻再增加优

越感是不好的。

安乔　　我知道它该死的是什么意思。

安乔通过这句台词夺回了一些力量,所以它应该是强有力的。

这场戏接下来的走向是当玛丽珍说她不为他辩护之后,他们俩越来越讨厌对方。这场对话的结束是:

玛丽珍　　让我给你一个小建议,安乔。诀窍是,安乔,不是要拥有一个不犯错误的律师,而是要一个:一,犯最少错误的律师;二,因为太清白或者太复杂所以真的在乎他们客户的律师。

安乔　　你是哪一种?

玛丽珍　　两者都不是。

安乔输了,彻底地。我们应该看到他意识到自己输了,并且看到他接受了这个事实。

玛丽珍如她所愿地赢了。她是耐心的、专业的和充满同情心的。她的尝试都失败了,所以现在她想惩罚他。她的灰心、怨恨和她与有挑战性的客户的过往历史都浮出水面了。她告诉他,她不只是一个会犯错误的律师,还是一个完全不在乎自己客户的律师。但是不要让最后的这段话成为给你饰演的玛丽珍定调的话。在她最后生气地说这段

话前，你作为饰演她的演员，已经展示了她个性中的不同层次，所以你不应该将她演成一个形象单一、忍无可忍的律师。玛丽珍应该停顿一下，思考她是哪一种律师，然后再说，"两者都不是"。

如果你知道你最后会输，不要让这个结果为你的人物定调。如果你知道最后你会把自己的爱人踢出局，不要让这个结果阻止你在之前的互动中，对改变她/他身上你不喜欢的特质的尝试，因为你本不一定需要把爱人踢出局。

TIP 不要在开头就把结局给演出来了。

安乔展示的不仅仅是怒火，还有无助感、赢过玛丽珍时的快乐、玩游戏（讽刺）和最后的失败。

如果你在塑造人物的时候，用上所有这些层次，那么你就会成为被喜欢的演员，而不会陷入单一角色形象的陷阱，比如"一个易怒的律师"或者"一个恶毒的罪犯"。我们会喜欢、理解和感受到这两个角色。

陷入将角色"类型化"的陷阱

以下片段来自剧本《最漂亮的女孩》（*The Prettiest Girl*），剧作家是阿什利·莱希（Ashley Leahy）。这个片段里也有许多陷阱。如果你陷入这些陷阱，你就会塑造出毫无吸引力的角色。情景发生在一个鸡尾酒派对上。

安吉　　你真美。屋子里的每一个人都在看你。不是因为他们认

为你奇怪，而是因为你是这里最漂亮的女孩。

弗兰克　不好意思，但你能把魔鬼蛋①放下吗？其他的客人也许想要分一杯羹。

安吉　这个男人想要你给出一些关于宇宙的建议。看看他的左边眉毛是如何不可思议地挑起。他不能理解怎么会有如此动人的人存在。（面对弗兰克）是的，我可以帮你。

弗兰克　递给我那个托盘就是帮我了。

安吉　你在对我笑。

弗兰克　不是，我在看你后面的方向。

安吉　没关系，不需要害怕。（她拿起他的手臂。）你可以摸摸我的脸。（她把他的手放在她的脸颊上。）感觉好吗？

弗兰克　你在这里住院多久了？

安吉　（拿起魔鬼蛋，把它塞进自己的嘴里。）我尝不到任何东西。

弗兰克　你已经吃了多少个了？

安吉　每天饭后吃两粒。

弗兰克　好的，把整盘都给吃了吧。看看我在不在乎。（他转身离开。）

安吉　他正在离开你。这不是一个好的信号。（面对弗兰克）等等。

弗兰克　为什么？

安吉　我刚刚记起来我之前在哪里见过你。

① 万圣节的一种食物。

弗兰克　好吧……

安吉　　万圣节。

弗兰克　万圣节我不在这里。（他准备离开。）

安吉　　我也不在。

弗兰克　那为什么……

安吉　　电影。我当时在看《万圣节》那部电影，然后我看到了你。你带着一个金发女郎走进电影院。她长得像我的姐姐。我记得你是因为她长得像我的姐姐。

弗兰克　（努力回想）我不认为……

安吉　　不要告诉他你之后做了什么。他会忘记你是美丽的。（对着弗兰克）那就是你。你开着一辆绿色的敞篷汽车。

弗兰克　（记起来）我记得那天。一个女孩在尖叫和哭喊。那是我和宝拉的第一次约会。

安吉　　第一次约会总是充满魔力。

弗兰克　她坐在我们后面几排。我记得我当时觉得奇怪，因为在电影开始之前，她就尖叫和呐喊了。

（安吉变得焦虑不安，又往嘴里塞了两个魔鬼蛋。）

弗兰克　然后我们看到了血。很多的血和尖叫声，接着没人再看电影了。他们都在看向她。他们都盯着她，她流满血的手臂和她那双可怕的眼睛，因为……

安吉　　因为她是屋子里最漂亮的女孩。

假设你有一个试镜,然而(即使你已经问过了)你没有得到任何关于角色的信息——除了这是两个在参加鸡尾酒派对的人,你会做什么选择呢?如果你陷入陷阱,把安吉塑造成一个疯疯癫癫的形象,喋喋不休地说着胡话,接着把弗兰克当成一个把她看成是疯子,并且"奋力争取""远离她"的男人——这说明你没有做好你的功课。

安吉　　你真美。屋子里的每一个人都在看你。不是因为他们认为你奇怪,而是因为你是这里最漂亮的女孩。

不要用放松的语气说这段台词,就像你在温和地给自己打气。冒险!大胆些。用濒临崩溃的感觉去说,就好像你害怕极了。用上精力,区分每一句台词,让它们和其他台词都不一样,并且让每一句台词都以不同的方式成为重要的存在。

弗兰克　　不好意思,但你能把魔鬼蛋放下吗?其他的客人也许想要分一杯羹。

这句台词听起来很刻薄。但这是真的吗?看看"分一杯羹"这个词。这难道不是一个对于这个场合来说罕见的词吗?他也许在和她玩一个游戏?也许是在调情?这种表演思路会不会更加有趣,并且让他看起来更吸引人呢?选择这个思路——她光彩耀人,而他被她吸引了。

安吉　　这个男人想要你给出一些关于宇宙的建议。看看他的左边眉毛是如何不可思议地挑起。他不能理解怎么会有如此动人的人存在。（面对弗兰克）是的，我可以帮你。

安吉可以在说头三句台词的时候，看向别处，对着自己说，或者她可以整段台词都看着他。而弗兰克被迷住了，认为她在和他玩一个他不能理解的游戏。确保安吉在说到他的眉毛之前，有了一个开心的发现，并且用眼神扫过他的眉毛。然后她转身，对弗兰克用完全不同的语气说这句台词，"是的"，她可以兴奋地说，"我可以帮你"。毕竟她不仅仅递给了他魔鬼蛋，还在给予他关于宇宙的建议。

弗兰克　　递给我那个托盘就是帮我了。

弗兰克仍然被吸引着。这句台词一定不能直白地说。他一定要带着调情的语气说。

安吉　　你在对我笑。

这句台词，不应该仅仅用陈列事实的语气说，而要带着欣喜，像是一个巨大的发现。她很兴奋。大多数人都远离她，因为她让他们紧张。

弗兰克　　不是，我在看你后面的方向。

不要直白地说这句话。带着挑逗的语气说。

安吉　　没关系，不需要害怕。（她拿起他的手臂。）你可以摸摸我的脸。（她把他的手放在她的脸颊上。）感觉好吗？

不要太着急说完这一段话。拿起他的手臂，对他们俩来说是一个重大事件。他被迷住，并且充满好奇。在他把他的手放到她的脸上之后的一小段时间里，我们应该好奇接下来他们会不会接吻。他们之间的吸引力是强大的。当她问这个感觉是否好的时候，她应该是认真的。他觉察到她的反应不那么妥当，但是如果这使他想走开，并且蔑视她，那么我们就不会看到一场有趣的戏了。弗兰克产生好奇，被她吸引，并且想要了解她。观众应该感觉到一股神秘的力量。观众应该在"感觉好吗？"这句台词中发出笑声，因为这往往是在发生关系之后问出的话。

弗兰克　　你在这里住院多久了？

他应该觉察到有地方不对，但是他应该笑着说这个话。他在逗她，但是他也想要确认她不是疯子。

安吉　　（拿起魔鬼蛋，把它塞进自己的嘴里。）我尝不到任何东西。

当我的学生们演这场戏时，他们拿起蛋的动作都太快了。让安吉用一个节顿来接收弗兰克的上一句台词。让她为弗兰克已经发现了她的疯癫而慌张一下。然后她用吃蛋来安慰自己。接着她又为自己尝不到蛋的味道而慌张了。每一步都应该是分开的。它们可以很迅速地发生，一个接着一个，但是它们应该是互相区分开的。

弗兰克　你已经吃了多少个了？

不要直白地说这句台词，仿佛你只是想要获得信息。带着担忧的语气问。

安吉　每天饭后吃两粒。

这些词语就像护身符一样保护她不要抓狂。大胆地展现出她有多么失控。她几乎不能把持自己了。她的身体紧绷。弗兰克感觉到事情不对，但是他仍然准备好相信她只是在逗自己玩。

弗兰克　好的，把整盘都给吃了吧。看看我在不在乎。（他转身离开。）

这句台词是一个等着你掉进来的陷阱。不要用冷漠的语气说它，仿佛你一点都不在乎（最坏的表演思路）。用玩游戏的感觉说它。"好

的"可以带着上扬的语气,"好——的"。使用幽默。他威胁着要离开,但不要真的想离开。弗兰克只是想探得这个谜团的谜底。他希望被叫回来。记住安吉是多么的美。

安吉　　他正在离开你。这不是一个好的信号。(面对弗兰克)等等。

用紧急的语气说"等等"。

弗兰克　　为什么?

不要仅仅问一个问题。他问"为什么"是因为他想让她表达,他在她心中的价值。他认为他会得到一个赞美。

安吉　　我刚刚记起来我之前在哪里见过你。
弗兰克　　好吧……

他拖长了这句台词。他希望被劝说留下。

安吉　　万圣节。
弗兰克　　万圣节我不在这里。(他准备离开。)

在任何剧本中出现的舞台提示都几乎应该被一致地忽视。如果弗兰克头也不回地离开，他就会陷入"冷漠"这个陷阱里，这场戏就演不成了。如果他带着希望被叫回来的感觉离开，那么我们就会享受这场戏。

> **TIP** 当舞台提示无法为你提供有效信息时，请忽视它们。一般来说，这些舞台提示都由舞台经理撰写，并且只针对剧目的首次排演。舞台提示总是引导你做出叹气、虚弱或冷漠的表现，而这些统统都是糟糕的表演思路。

安吉　　我也不在。

弗兰克　那为什么……

选择"弗兰克真的想要知道他们之前可能在哪里遇见过"的表演思路。也许关于她的谜团能就此解开。

安吉　　电影。我当时在看《万圣节》那部电影，然后我看到了你。你带着一个金发女郎走进电影院。她长得像我的姐姐。我记得你是因为她长得像我的姐姐。

不要仅仅把这几句台词中的姐姐当成普通的姐姐。让姐姐成为对于安吉来说无比重要的人。也许在安吉小时候，她因为父母争夺抚养权而被迫与姐姐分开了。也许她的姐姐正在监狱中，然后她在电影院震惊地以为见到了姐姐。在安吉关于姐姐的话中，应该存在足以令弗兰克担心的紧张感。

弗兰克　（努力回想）我不认为……

安吉　　不要告诉他你之后做了什么。他会忘记你是美丽的。（对着弗兰克）那就是你。你开着一辆绿色的敞篷汽车。

弗兰克　（记起来）我记得那天。一个女孩在尖叫和哭喊。那是我和宝拉的第一次约会。

弗兰克有了一个巨大的发现。当他回忆起尖叫的女孩时，他突然发现那个女孩可能就是安吉。记住，一个演员对信息的理解速度要和观众一样快。我们怀疑那个尖叫的人是安吉，那么他也应该开始意识到。同时，记住大多数人都是不错的撒谎者，所以不要很明显地表现出弗兰克知道了。他在安吉面前掩饰了。

安吉　　第一次约会总是充满魔力。

这句台词也不应该直白地说，而是应该带着笃定和紧张的感觉，去分散弗兰克的注意力，让他不要发现自己是那个尖叫的人。去寻找"充满魔力"这个形容词，并且在找到这个词之前，让其他的形容词飘过脑中。

弗兰克　她坐在我们后面几排。我记得我当时觉得奇怪，因为在电影开始之前，她就尖叫和呐喊了。

弗兰克给了安吉一个信号，暗示她，他怀疑她就是那个女孩，而他希望她来确认这个事实。

（安吉变得焦虑不安，又往嘴里塞了两个魔鬼蛋。）

安吉必须要带着一个节顿来接收弗兰克已经知道那个女孩就是自己的这个事实。然后，她吃蛋来安慰自己。

弗兰克　然后我们看到了血。很多的血和尖叫声，接着没人再看电影了。他们都在看向她。他们都盯着她，她流满血的手臂和她那双可怕的眼睛，因为……

这个"因为"是弗兰克在打断自己。他可能打算说那是他所见过的最诡异的事情，而且他们都知道那个女孩是疯子。在这段话中，弗兰克每说一句话，他就越肯定那个女孩就是安吉。在他说话的过程中，保持着那些画面在他脑中的清晰度。我们应该能"看得见"那个女孩全身沾血，尖叫着。如果你来饰演弗兰克，不要仅仅给出信息。越说到后面，他越确信安吉就是那个疯女孩——而他通过所说的话向安吉传递了这份确信。

安吉　因为她是屋子里最漂亮的女孩。

这句台词必须带着绝望和害怕从安吉嘴里"冲出去"。她需要向弗兰克掩饰自己就是那个女孩的事实。她需要说服他，和她自己——大家盯着那个女孩的原因是她太漂亮了，而不是因为她全身沾血、举止疯癫。冒险！出于害怕，"女孩"应该是整句话里最高音调的词。

安吉是个疯女孩。弗兰克现在想不出有什么方式能继续对话，而这令他害怕。他应该做什么或者说什么呢？在这场戏的结尾出现了一个节顿——它表示他们俩现在都接收到了同样的信息。最后一刻充满紧张感。下面会发生什么呢？

安吉的"奋力争取"是什么？也许是让弗兰克爱上他。氛围很紧张，因为大多数男人都会远离她。也许弗兰克是她走向幸福的最后一次机会。她把他看作是自己理想中的男人。她立刻就爱上他了。

弗兰克的"奋力争取"可以是"让安吉感到舒服"。一开始他尝试用小游戏和调情让她对自己印象深刻，接着，他努力让她感到舒服，以让她的情绪稳定一些。让人感到舒服是很难的。安吉一直让弗兰克处在神经绷紧的状态。

如何让某一类型的电影片段看起来像莎士比亚风格？

以下的片段来自一部名为《耍蛇者》（*Snake Charmer*）的惊悚片，由格里·戴利（Gerry Daly）、马克·斯普林格（Marc Springer）和我根据约翰·格里菲斯（John Griffiths）的一本小说改编。剧作家是格里·戴利。

丽莎，一个寄宿学校的学生，从悬崖上坠落或者被推了下去。诺兰，她的老师，不愿意相信她是被谋杀的，因为这个丑闻会损害学校的名声。雅各布森，调查此案的警察，曾经被他的印第安人上司训练过。他分析了脚印，认为她是被推下去的。为了让诺兰协助他，雅克布森带诺兰去攀岩，并且事先安排好了他会掉落，以让他体会丽莎曾经历过的感受。当然了，诺兰被绳子拴着，所以他会没事，但他仍然感受到了由这一次的跌落带来的肾上腺素的飙升。

外景—悬崖顶端—白天

雅各布森　这就是这趟攀岩的意义。

诺兰　同时体验到你之前的生活在你面前回放。

雅各布森　萦绕在我脑海中挥之不去的，是丽莎那时会是怎么样的感受。

诺兰　感受？

雅各布森　我指的是当她跌落时。那总会把我吓得半死。但是那和知道你被绳子拴着，并且旁边有个可信赖的人陪着是不一样的感觉，不是吗？

（诺兰心里猛地一紧）

那么半秒钟的恐慌过后，接着你就会知道你没事。但是她会是什么感觉呢，会知道她自己的生命即将结束，永远地结束吗？

诺兰　　　你这个混蛋。你这个偷偷摸摸玩弄他人的混蛋。这是你计划的，对吗？你之前就知道我会跌落，而你就这么放手不管。你把我吓得半死，把我的生命置于危险中，仅仅为了说明你的某种观点？

雅各布森　　我先前非常全面地检查了绳索。

诺兰　　　我差点被杀死。

雅各布森　　丽莎已经被杀害了。是谋杀。她被故意地、冷血地谋杀了。而如果你不协助我，杀她的凶手就能逃脱。这是你想要的吗？

这是那种你会经常被要求来演的片段。你如何让它超越类型化，然后吸引观众呢？——把它演成两个同等强壮的男人之间的较量。他们彼此都想要从对方身上获取某些东西。雅各布森的"奋力争取"是显而易见的——他想要诺兰帮助他找出这个凶手，并且他在用他能想到的一切手段来完成这个目标。

诺兰的"奋力争取"则不这么容易被看出来。他一定足够聪明，能猜到雅各布森想获得一些东西。（记住，演员应该和观众一样快地理解信息。）在这里呈现的台词中，诺兰的"奋力争取"是惩罚雅各布森使自己跌落。

看看两个演员的首句台词。让它们变成行动，而不只是聊天。

雅各布森　　这就是这趟攀岩的意义。

诺兰　　　同时体验到你之前的生活在你面前回放。

雅各布森的台词动机可以是让诺兰放松下来，从而在他开始陈述观点前，建立一个友好的氛围。

而诺兰的首句台词，可以是证明他没有因为自己的跌落而受惊。他应该使用幽默，甚至为自己的经历而笑。雅各布森带着微笑欣赏诺兰的勇气。然后，他进入正题。

雅各布森　　萦绕在我脑海中挥之不去的，是丽莎那时会是怎么样的感受。

诺兰　　　感受？

诺兰立马（且聪明地）开始明白雅各布森有一个计划。诺兰应该在这句话前停顿一下。他正在解开这个答案。最差的表演思路是：把这句话当作是他没有听清楚的问话，或者是他完全不懂雅各布森的意思。

雅各布森　　我指的是当她跌落时。那总会把我吓得半死。但是那和知道你被绳子拴着，并且旁边有个可信赖的人陪着是不一样的感觉，不是吗？

雅各布森正在给予诺兰一个非常具体的信息。雅各布森可以笑

着说"那总会把我吓得半死",但是接下来他就严肃了,不要忘记末尾的"不是吗?"。不要只把这个词当成一个附加词,而是一个能回答所有这些问题的期待,然后在这里等待,以增加紧张感和交流感。

(诺兰心里猛地一紧)

诺兰的紧张是因为他有了一个重大的发现——是雅各布森故意让他跌落的。他恨不得现在就揍雅各布森一拳。他的身体应该反映出他的怒火。最起码的,他必须要改变姿势。不要用一种很假的感觉向观众表现你终于明白了。你希望雅各布森知道,你现在知道他的把戏了。

雅各布森　　那么半秒钟的恐慌过后,接着你就会知道你没事。但是她会是什么感觉呢,会知道她自己的生命即将结束,永远地结束吗?

雅各布森知道诺兰是愤怒的。但他还是继续说了。确保"知道她自己的生命即将结束"和"永远地结束"是区分开的。它们应该同样重要。

诺兰　　你这个混蛋。你这个偷偷摸摸玩弄他人的混蛋。这是你计划的,对吗?你之前就知道我会跌落,而你就这么放手不管。你把我吓得半死,把我的生命置于危险

第八章 剧本分析

中,仅仅为了说明你的某种观点?

诺兰现在应该完全放开了,饰演诺兰的演员,你越冒险地表达你的怒火,你就会越有魅力。随着每一句台词的说出,诺兰越来越确定雅各布森对他做了什么。可能诺兰站起来了。他大喊着。他越说就发现得越深。区分开和"你之前就知道我会跌落"和"而你就这么放手不管"。最后一句话应该让诺兰难以置信到就连他的语调也升高了。"把我吓得半死"也同等重要,所以要清清楚楚地对雅各布森说出来。每一句台词都比上一句要更加重要。诺兰愤怒地颤抖着。不要仅仅表现出些许的不开心——毕竟这个男人把你的生命置于危险中。

雅各布森　我先前非常全面地检查了绳索。

让雅各布森在这句台词前停顿。他先承认了诺兰的观点,然后他再给出了借口。这里应该包含了一些讽刺的幽默。

诺兰　我差点被杀死。

诺兰稍微冷静了下来,给了雅各布森一个具体的信息,好让他意识到他错得多么离谱。诺兰用摆事实的语气说这句台词,让它成为一个重要的事件／节顿。

雅各布森 丽莎已经被杀害了。是谋杀。她被故意地、冷血地谋杀了。而如果你不协助我,杀她的凶手就能逃脱。这是你想要的吗?

作为雅各布森,如果你立即回答了诺兰,那么你就会失去力量。雅各布森应该先看着诺兰。注意,重音在"已经"上。在这句话里强调它。然后再停顿一下。这段台词是这场戏里最重要。每一个词——谋杀、故意地、冷血地——都要让人能感受到它的分量和力量。每一个词都是不同的。雅各布森正在集中精力。他的最后一个问题带着命令的口吻,以要求一个答案。他等待着答案。它们撑起了此刻的沉默。

最后的这个沉默是有潜台词的。雅各布森正在挑战诺兰,诺兰也看着他,准备好要回答了。到现在,诺兰已经接受了自己必须要协助雅各布森的事实了。此刻包含了接受。双方保持住各自的状态直到导演喊"卡"。

如果演员们完成了所有的这些,那么他们会完成一场震撼的表演。

在角色之间永远都要存在潜台词、互相之间的需求和冲突。永远不要只是聊天。看看以下来自同一剧本的另外一场戏,围绕教师诺兰和学校校长尤因·辛克莱的片段。他们俩正在讨论学生坠下悬崖的死亡案件。

内景—辛克莱的办公室—白天

辛克莱和诺兰都在办公室里。

辛克莱　你的意思是他们就这么让她离校了？她神志恍惚，可能带有幻觉，而他们就这么让她单独……在黑漆漆的天色下……离校了？

诺兰　罗伯特觉得她还好。他们从来没有想到过这是一个需要担心的情况。

辛克莱　从来没有想到过？除了当下的享乐，他们从来都没有想到过任何事情。他们当时听到什么了吗？他们听到她尖叫了吗？

诺兰　可能当时风太大，或者……

辛克莱　或者什么？

诺兰　她不会尖叫的，如果她觉得自己能飞的话。

两个男人安静地盯着对方。

辛克莱　这会在验尸时被发现吗？我的意思是如果你不有意地搜寻它的话……

诺兰　这是证据，尤因。如果你觉得现在的情况已经很糟糕了，那么想想如果他们发现我们隐藏了证据会怎么样。

辛克莱无力地微笑。

辛克莱　我会和警长聊一聊。你认为我无情，对吗？

诺兰　　我认为你的想法是正常和现实的。

辛克莱　可能太过于现实了？

诺兰　　也许。

辛克莱　我们是一个小学校。我们无法承受丑闻的打击。所以我会竭尽全力地压下这件事。即使代价看起来（他给了诺兰一个遗憾的微笑）过于冷血和现实。

如果你让他们仅仅讨论这次意外和如何解决它，这场戏就没有紧张感或者风险了。抬高风险，使这成为两个聪明的男士之间的一场关于道德的论战。

辛克莱的"奋力争取"是"让诺兰认为他是好人，不管他为了使学校从这次的丑闻中脱身而做出多过分的事情。"

诺兰的"奋力争取"是"让辛克莱做对的事情"。

看看各自的首句台词。

辛克莱　你的意思是他们就这么让她离校了？她神志恍惚，可能带有幻觉，而他们就这么让她单独……在黑漆漆的天色下……离校了？

诺兰　　罗伯特觉得她还好。他们从来没有想到过这是一个需要担心的情况。

辛克莱首句台词的"奋力争取"是"指责诺兰"。如果他能让诺

兰进入需要为自身辩驳的一方，那么诺兰就可能听他的，并且让他按自己的方式做。他之后的每句台词都应该为诺兰描绘一幅具体的关于女孩形象的画面。"她神志恍惚"，同时"可能带有幻觉"，"而他们就这么让她单独"，还有最糟糕的那句，"在黑漆漆的天色下"，他被激怒了。

诺兰首句台词的行动是去维护罗伯特的行动。诺兰的首句台词没有说服辛克莱，所以在一个短暂的停顿后，诺兰增加了一个想法："他们从来没有想到过这是一个需要担心的情况。"

 辛克莱 从来没有想到过？除了当下的享乐，他们从来都没有想到过任何事情。他们当时听到什么了吗？

辛克莱在这段话里的首句台词是一个问题。他应该先问，然后等几秒钟让对方回答，再继续说话。在表演中，不应该存在任何修辞性的问句。停顿一下以等待答案，然后当答案没有出现的时候，再继续往下走。留意这段话中不断升高的怒气。

 辛克莱 他们听到她尖叫了吗？
 诺兰 可能当时风太大，或者……

这是这场戏里最大的节顿或者事件。诺兰即将说出丽莎可能是嗑药磕嗨了。如果她当时坠落是因为她嗑药了，那么学校就会陷入大麻

烦中。父母可能会让孩子转校，而学校有可能会倒闭。在诺兰的台词后应该有一个长停顿。辛克莱先是不想知道更多的坏消息了，但随后他的好奇心又驱使他犹豫地问出问题。

辛克莱　或者什么？

诺兰不紧不慢地说出下一句台词。他知道这是一个炸弹。辛克莱在问他有没有胆量说出自己知道的信息。

诺兰　她不会尖叫的，如果她觉得自己能飞的话。

辛克莱一定是以另一个节顿来接收这个重大的事件信息。两个男人互相看着对方，都消化着这个重磅信息——她当时可能吸食了某种致幻剂。大胆地试试延长这个沉默时刻。这对观众很有感染力。

辛克莱　这会在验尸时被发现吗？我的意思是如果你不有意地搜
　　　　　寻它的话……

辛克莱想要隐藏证据的建议是不符合道德的。用上他的智力水平。他不仅仅是在问一个关于事实的问题。他知道答案。诺兰也知道答案。重要的是潜台词。用上你自己对于对与错的判断。也许在这个例子里，辛克莱认为结果比手段更重要。他纠结了。这对他来说并不容易说出

口。诺兰不应该直接回复。他必须意识到辛克莱的道德困境。然后诺兰委婉地指责辛克莱。

诺兰　　这是证据,尤因。如果你觉得现在的情况已经很糟糕了,那么想想如果他们发现我们隐藏了证据会怎么样。

诺兰应该在这些台词中找到些许幽默。

辛克莱无力地微笑。

这两个男人都是聪明的。他们知道潜台词是一场关于道德观的讨论,而尤因想要回避自己的良知。演员们也必须要清楚这点。

辛克莱　　我会和警长聊一聊。你认为我无情,对吗?

辛克莱投降了,说他会做出正确的选择,告诉警长他们的怀疑。在他说完之后,他产生了一个截然不同的想法。他想要知道诺兰是怎么看待他的。确保在这两句话中间有一个停顿。

诺兰　　我认为你的想法是正常和现实的。

这句话应该带有些许幽默。诺兰正在给辛克莱留余地,告诉他自

己知道辛克莱一时的道德沦陷是因为他担心学校。

 辛克莱 可能太过于现实了？
 诺兰 也许。

 诺兰和辛克莱两人的台词中都应该含有幽默在其中。诺兰可以笑着说"也许"。我们应该看得出他们的友情和对彼此的尊重。接着辛克莱理性化了自己违背道德的事。

 辛克莱 我们是一个小学校。我们无法承受丑闻的打击。所以我
 会竭尽全力地压下这件事。即使代价看起来（他给了诺
 兰一个遗憾的微笑）过于冷血和现实。

 如果这场戏带着潜台词、事件、沉默和幽默完成，那么它就会脱离类型化的表演，让演员看起来表现出色。能让戏看起来熠熠生辉的演员永远会被选中。

本章总结

对你要演的每一场戏,你都应该详细分析出它的潜台词、潜在情感、需求和愿望。永远不要满足于字面上的台词。不要直白地演。永远要寻找方式去增加你自己的反应和你的脆弱感。如果你的人物在生气,不要仅仅满足于朝你的搭档大吼。要触及使自己生气的内在痛苦。如果一场戏围绕你母亲与你,那就用上你和你母亲关系里的所有复杂因素。(你永远不会有比这更加复杂的人物关系了。)永远不要忘了幽默,即使只是一个小小的,对于你搭档的荒谬观点的打趣性质的摇头。拥有一个有力的"奋力争取",并且在每一场戏里抬高风险。

第九章
技巧

只有才华是不够的

演戏是一门技艺,故存在需要娴熟掌握的技巧。如果你没有掌握精湛的技巧,即使天赋出众,也不会拥有成功的演艺事业。

一套好的技巧就像是一张安全网,能保护你维持在一定水准上而不跌落。你不一定每一次表演都能做到最好,但是拥有好的技巧能让你永远看起来很专业。技巧通过学习而来,必须加以练习。你不能只是在一场表演中随意发挥,然后期待它一定会是精彩的。偶尔的随意发挥可能奏效,但是大多数时候不会。选角导演不会给搞砸过的演员另一次机会,因为你令他们在雇主——制片人和导演——面前难堪。

一套精湛的技巧能释放你的创造力。如果你担心自己的走位,抑或头发是否会挡眼睛,那么你就不能在演出时发挥最佳水平;如果你不知道如何正确地握剧本[①],你就不能在试镜时发挥到最好。一套好技巧的内容之一是,知道如何在片场或者舞台上驾驭自己。

[①] 大多数美国的试镜允许甚至鼓励演员手上握着剧本以便提词,大多数教演员试镜的课程都会专门教学生们如何在试镜时以正确的姿势握剧本和提词。

你的声音

不要因为觉得在镜头前表演需要"真实",就让自己用一种不自然的低音量说话。实际上这样的你无趣且完全不真实。在我的课堂上,为了让我的学生们理解我的观点,我会带着能量说话,这是因为我足够在乎我的学生。你必须足够在乎你的搭档,从而充分地发出你的声音。如果你需要轻声说话,那么就用上情感的强度,来弥补你的小声。

演员们,甚至是导演们都可能认为,呼吸声中的寂静感能让表演更具情感和真实性。而事实是,如果不使用你最自然的音量,你就无法全力承担起你的"奋力争取"。呼吸声很快就会惹人厌烦。

一些导演容许甚至鼓励呼吸声。一个很好的例子是《梦幻岛》(*Neverland*)。你可能享受这部电影,但试着回头再看一次,然后看看你会不会也认同里面的演员当时应该使用他们的真实声音。我认为里面的呼吸声并不讨喜。看看《追风筝的人》(*Kite Runner*),如果演员当时被要求使用他们全部的声音和能量的话,里面的许多场戏都可以变得更有戏剧张力、更加吸引人和更令人感动。

许多女人在生气或者激动的时候会发出尖锐的声音,但这种尖叫声比呼吸声更令人厌烦。让他人帮忙检查你的音调吧。我们班上有一个女孩,不管我跟她说什么,她的声音总是在剧情紧张时变得尖细。有一天我告诉她,她这样子表现显得太女孩儿了,建议她尝试变得更有女人味一些。从那次开始,不仅她的声音听起来更好听了,连她的戏也变得更有力量了。现在她的搭档把她当回事儿了。

控制气息

我和我的学生开玩笑说,需要最多气息控制的作品类型是广告和莎士比亚戏剧。但是在这两个极端之间的其他作品类型的台词,也绝不应该因放松对气息的控制而受影响。

看看以下从莎士比亚的《第十二夜》(Twelfth Night)中截取的剧本片段,这是剧本的开头。公爵正在问凡伦丁关于他爱的女人奥利维亚的消息。凡伦丁回答道:

启禀殿下,他们不让我进去;
但从她的侍女嘴里传来了这一个答复:
除非再过七个寒暑,就是青天也不能窥见她的全貌;
她要像修女一样,蒙着面幕而行,
每天用辛酸的眼泪浇洒她的卧室。
这一切都是为着纪念对于死去的哥哥的爱,
她要把对哥哥的爱永远活生生地保留在她悲伤的记忆里。①

现在,重读这段话,留意其中可以换气(而不打扰诗歌的节奏和句子的意思)的几个地方。

① 引自《莎士比亚经典作品集 威尼斯商人》一书中的《第十二夜》,朱生豪译,知识出版社,2016 年。

启禀殿下，他们不让我进去；

但从她的侍女嘴里传来了这一个答复：（换气）

除非再过七个寒暑，就是青天也不能窥见她的全貌；（换气）

她要像修女一样，蒙着面幕而行，（这里不能换气，因为"行"和"眼泪"并列①）

每天用辛酸的眼泪浇洒她的卧室。（换气）

这一切都是为着纪念对于死去的哥哥的爱，

她要把对哥哥的爱永远活生生地保留在她悲伤的记忆里。（换气）

现在让我们看看这则广告：

海盐皂由大海中最纯净的成分组成，被打造成一块适合你个人肤质的洗脸皂。（换气）如果你使用这种香皂，你将体会到你从未见过的柔软、亮泽和容光焕发。（换气）

不要在除了这两句台词中间的其他任何地方换气。记住，广告剧本是广告委员会写的，每一个字的背后都是价值成千上万美金的调研。要把每一个字都说得值那个价。

当你正确换气时，你投入了更多的精力，这样能使你的声音更饱满、更有深度。

① 原文中 water 紧跟在 walk 之后。

如何哭和笑

我在自己的课堂上教授笑与哭的技巧，以使我的学生即便将同一场戏演了十遍，感到灵感枯竭之后，仍然能够自信地重来。我都记不清我的学生们打过多少次电话来告诉我，这些技巧在片场拯救了他们。

笑通常是容易的……在刚开始的时候。但有时你的笑会干掉。如果你被要求不断地笑，你会感觉缺氧，抑或觉得假或者不好笑了。

你可能觉得有义务在每一次重复演一场戏时，都流下真实的眼泪。可这在有的情况下是不可能的。你需要一套好技巧来保底。

放声大笑的技巧

把笑想作是强烈的呼气：哈，哈，哈。空气在瞬间被释放出。在笑声干掉和感觉缺氧时，补救办法是：使用空气来"喂养"笑声。在你的笑声干掉之前，大口吸进很多口气，然后呼出。

在镜子前练习怎么笑。观察怎么笑看起来有趣，观察怎么笑看起来自然。学习如何不需要动机也能在一瞬间笑出来。学习如何借由吸气"喂养"你的笑声。女演员应该注意笑声不要太尖利。

当我在课堂上教学生做笑声练习时，我会一次只让一个演员笑。但是当我环顾教室时，其他的学生也在笑。即使笑声不由有趣事件引发，它也是有感染力的。学习笑的技巧，你就会变得更好笑，你的笑声也会更加自然，因为你不再担心笑得假或者是笑得干。

大多数笑声都不是放声大笑的笑声。浅笑掩盖尴尬。社交性的笑掩饰不适。笑可以释放紧张或者礼貌地表示不相信。你在表演中放入越多的笑声,表演就会越饱满。寻找现实生活中人们如何和为何而笑。你会惊讶地发现,只有很少的时候笑和有喜剧感的事情是有联系的。

哭的技巧

最重要的事情是从"必须流下真实的泪水"中解放你自己。对于大多数演员来说,一遍又一遍地流下真实的泪水是不可能的。如果这是一个特写镜头且导演需要真实的泪水,你可以使用甘油(glycerin)或者其他类似的方法(提前让剧组准备好)让你看起来像在哭,即使并没有眼泪从两颊流下。在舞台上,如果你的哭戏令人信服,那么你不需要真实的眼泪。

哭使用和笑相反的呼吸方法。空气是被带进来的,就好像你在努力忍住泪水。现在试试看。你会感觉简直像是在打哈欠。接着,找到你的脸上表

TIP 不要一直哭。每一次的啜泣或者流泪都是对于新想法或新信息的反应。

TIP 如果你想要通过想起什么来让你流下真实的泪水,我建议你想象令人伤心的新境遇。想想你最好的朋友遇上空难了,或者想想你的弟弟走失了。不要想起已经死去的某个人,因为你已整理过这场死亡带来的情绪了。我和我的学生说,"杀一个'新鲜'的人"。(另外,有些演员受过情感记忆的训练,这意味着你能通过进入一段旧的悲伤记忆而流泪。使用对自己最有效的方法。)

现哭泣的地方。举个例子，我的嘴角会在我哭的时候下垂。有些人则感觉眼睛皱缩或者嘴巴收紧。

现在假装你在一场葬礼上哭。你内心绝望，但此时你不应该放声大哭，因为会吸引旁人侧目。在镜子里观察怎么样看起来是对的。认真练习这个技巧。当你做这个练习时，你不需要感觉到任何东西。找一个朋友和你一起做这个练习。你们俩都会惊讶地发现干哭也能看起来那么真实。

啜泣可以使用笑的呼气技巧。不要发出尖叫声。用更低的音调去啜泣。再次提醒，你没有义务必须感觉到任何东西。就在镜子前练习哭的技巧，直到你能自信地认为它看起来是自然的。当然，如果你能产生真实的泪水，那是更好的情况。有些演员确实比其他演员更有天赋。

一些演员使用"逼自己忍住泪水"的技巧，这样也能让他们看起来在哭。

做到想哭就哭、想笑就笑的好处是，一旦加上戏中的情境，你技巧性的眼泪和笑声就会奇迹般地变得真实。你的假眼泪可以成为真眼泪，正如你的假笑声能够成为真笑声一样。这都是因为娴熟掌握技巧把"需要看起来真实"的压力和担心带走了。

TIP 如果你痛哭流涕，观众会为你感到遗憾。如果你忍住泪水，观众则会为了你的勇敢而流下他们的泪水。

TIP 不要捂脸。在生活中我们哭的时候会因为羞愧而转身或捂脸，但是演员需要展现自己的脸蛋。在我的课堂上，我告诉学生们要给观众看见"裸脸"。（笑的时候也不要捂嘴。）

使你的眼泪更具体

我曾在一部喜剧中看到过一个女演员，她戏中的搭档正在和她闹分手。她的搭档有大段台词，但是这个女演员只有哭和啜泣的戏份。这个角色多难演啊——但是被她演得非常风趣。这场戏的陷阱是——哭成为自始至终贯穿整场戏的"糖浆"，一成不变，毫无起伏可言，更无法制造出喜剧效果。但这个女演员把她的每一个啜泣和反应都做得精确且具体，让观众为她忍俊不禁。每当她的搭档说了新词，这个女演员就会为此做出针对性的反应。当她为听到的新信息感到难受时，她会扑向床；当她听到自己的伴侣曾经出过轨时，她抽搐并且更大声地啜泣。在结尾处，当她的搭档即将离开她时，她喊了出来。观众也发出了呐喊——笑的呐喊，因为每一次啜泣都是如此具体，体现了她对某一个发现或者事件做出的反应。

> **TIP** 抹去你真实的泪水，正如生活中我们会做的一样。不要为了完成"流下泪水"这项成就而任由它们从两颊流下，就好像你为它们感到自豪一样。

冷读（亦称试镜①）的技巧

很多人对冷读有一个误解，觉得冷读是非常"冷"的，好像你之

① 美国的影视剧试镜一般会提前 2~5 天给演员发剧本片段，大多数的冷读发生在广告试镜中，不过比例也不大。中国的试镜多为冷读，现场给剧本片段，并在很多时候要求当场背下台词，但相较于美国的试镜来说，对台词的精确度要求较低。

前从没读过剧本,而且你在不知道这个故事线的情况下,就跳进来演了。永远不要在你没有仔仔细细研究过剧本的情况下,给选角导演念剧本。如果你无法在面试之前拿到剧本,那就利用前面演员试镜的时间,自己做好准备。不要让任何人催你。

冷读有许多规矩。你必须条条都遵守。

1. 用一只手拿着剧本,让它稍微离开你的身体,然后固定在那里。我把这叫作"浮起剧本"。不要让剧本时上时下,在你每说完一句台词时就碰到大腿,不然选角导演的注意力会放在剧本上,而不是你身上。如果你握着剧本让它不动,它就会在选角导演面前隐形。不要把剧本放在桌子上或者你的大腿上,不然你的注意力会在下方,而不是在你的搭档身上。

2. 即使你已经背下台词,还是要握着剧本,并且时不时瞄一下它。如果你完全不瞄剧本,选角导演会对你的表演有更高的期待。同时你也可能会因为紧张而漏掉台词。知道剧本就在触手可及的地方能让人心安。

3. 如果你是坐着试镜的,那么当你表演的时候,不要把你的手臂放在自己的腿上。男演员尤其有这个倾向。我曾经留意到男演员让自己的手臂靠在大腿上,并且整场戏下来都让它们黏着大腿。如果你弯腰驼背,那么你的腹部肌肉也不会是收紧着的。你会流失能量。集

中精力，浮起剧本！

4. 不要让你的手臂靠在椅背或者沙发上。一旦你开始表演，你会感觉自己的手臂无法从家具上移开。不管情境是什么，你都应该集中精力地"奋力争取"你想要的东西，以至于你根本不会让身体的任何一个部位放松。

5. 如果你能选择坐着演或者站着演，请永远选择站着演。你会拥有更多走动的自由，并且精力会更饱满。如果你演的是一场饭店里的戏，让你必须坐着，那就收紧臀部地坐着。不要整个人靠在座位上，除非你需要故意这样坐，去达到某种目的。集中精力，坐直。

6. 不要在你的搭档说话时低头找自己的台词。把最多的注意力给予你的搭档或者对剧本的人（reader）。如果你问了搭档一个问题，那么直到你的搭档回答完之前，都不要看剧本。永远不要对着剧本念自己的台词。你必须学习如何在一瞬间从纸上扫过台词，并且记住台词的位置，在说下一句台词时不需要搜寻它。一些演员会使用移动大拇指的技巧。他们的大拇指会跟着自己的表演内容往下移。同时，使用马克笔来标注你的台词。当那些还没有学习过一套完美的冷读技巧的学生来到我的课上时，我会让他们去镜子前练习冷读——在镜子前，不带表情地随便读任何东西，然后看看在多高的频率上和多长的时间内，你能够对上自己的眼神。每天两次，每次10分钟，连续坚持两周，

应该就能让你成为一个流利的冷读者了。这项技巧必须要成为你的第二本能。在你完美地掌握它之前，你都无法自由地集中精力改变你的搭档。

7. 当你在找你的台词时，确保自己不要丢失精力。如果你在大叫"我恨你"，不要在找你的下一句台词时丢失这个情感强度。带着你情感的能量，在剧本中找到你的台词。

8. 如果你忘记自己演到了剧本中的什么地方，不要道歉，也不要通过做鬼脸来回应。永远不要说对不起。留在你的角色中，再一次找到你迷失的地方，然后继续表演。你可能会感觉当下是一个永恒的瞬间，但其实对于试镜官[①]来说，仅仅是几秒钟。没有人会在乎你忘记了。这不会影响试镜的结果。也许压根没有人会留意到。但如果你把自己的失误表现出来了，那么每一个人都会反感。我曾经有一个朋友被迈克·尼科尔斯（Mike Nichols）叫去试镜。我朋友的剧本从手中滑落了，纸张散落一地。他继续表演，以戏中人物的身份把纸张捡了起来。你能想象试镜官们有多么欣赏他吗？

① 作者从这里开始用"auditor"而不是"casting director"来指代负责试镜的人，故译者尊重原文意思，直译为试镜官，行业内不存在这个具体的职位名称。虽然大多数试镜是由选角导演来负责执行的，但有时候也会有由制片人甚至导演来主导演员试镜的情况，作者希望包含所有的情形，故用试镜官一词统一指代主导演员试镜的人。

9. 永远不要请求重新开始。这是令试镜官讨厌的行为。在我看过的所有试镜中,有许多演员请求重新开始,但是没有人的第二次表演展现出了新意。一个人都没有。重新开始是不专业的。这代表了你没有准备好。如果你搞砸了前几句台词,那就在后面奋起直追吧。

10. 如果你足够幸运,在试镜时所对戏的是一位演员,而不只是对剧本的工作人员,而你在戏中又必须要拥抱的话,不要尝试在越过对方的肩膀时念台词。①这看起来很尴尬,而且会让试镜官出戏。先做完拥抱或者接吻的动作,然后再念你的台词。

11. 如果你被另外一个演员挡住镜头了,请通过自然地移动位置来解救你自己。在搭档的身后走动,直到和搭档平行(从舞台左边走向舞台右边),这样一来你就不是背对观众了。对于经验丰富的演员来说,从被挡镜头中解救自己应是第二本能。

12. 如果有必要的话,用一个黑色发夹(夹起头发)以让你的眼睛不被头发遮住。对于一个试镜官来说,没有比因为头发挡住了演员的脸而看不清这个演员更分散注意力的事情了。如果你仔细地夹了头发但仍然没有成功,头发还是掉在脸上的话,那么就带着戏中人物的情感状态,把头发拨开。我看到过太多的演员,他们在戏里明明和对

① 按照惯例,对剧本的人都会站在镜头后方或旁边和演员对戏,离演员距离稍远。

方生着气,却轻柔地把自己的头发拨开。

13. 让你四分之三的身体面向试镜官是很重要的。即使你在一间小办公室为电影或者电视剧试镜,你仍然需要看起来专业。你必须知道如何想办法面向前方,以让观众能够看见你。你会惊讶于有的职业演员都还不懂这个规矩。

14. 如果你正在拍摄一个提前录制的试镜录像①,不要直接看向镜头。应该看向镜头旁边大约五英寸②的方向。

15. 当你走进房间为一部电影或一部话剧试镜时,简单问候一下,然后就立即开始。(让问候保持简短。记住,他们想要回家。)

太多的演员沉溺于在表演前先"进入状态(taking a moment)",他们背对选角导演,深深地呼一口气,然后大大地叹气。不要这样。这使试镜官感到乏味。你的准备工作必须在你进入房间之前做好。你必须知道你的"奋力争取"是什么。你必须知道你首句台词的行动是什么。你必须熟知所有的台词,并且背下你的首句台词。

① self-taped audition,即提前录制好的试镜录像,是现在很流行的一种试镜方式,尤其是当剧组不在洛杉矶或者纽约时。演员一般在家中或者去专业的摄影棚录像,根据选角导演给予的要求和剧本选段,录制自己的表演片段给选角公司发过去。
② 大约12.7厘米。

在你问候完试镜官们后，你唯一需要做的就是开始你的表演。在现实生活中，你不需要先"等一下"再开始下一幕。假设你在超市，计划着如何提醒那个每天晚上大声地放音乐导致你无法入睡的讨厌邻居，而突然间，你见到你的邻居出现在隔壁的饮料专区中，你是不会冲着他先深呼吸几次，叩响你的关节，伸展你的肌肉来放松的。不会的。你会直接跑向他，然后告诉他你的想法。

16. 如果在一场试镜中，你必须要打你的搭档，那就仅仅扇打他的手臂。这会体现出不错的冲击力，而且不会伤人。或者甩他的袖子。确保你事先和搭档商量好了。如果你和对剧本的人隔了一张桌子的话，扇打你椅子的把手，或者仅仅威胁要打人。

17. 你可以安心地忽视所有的舞台指导信息。许多舞台指导信息是由舞台经理放进来的，是为了暗示之前的演员在一场表演中做过什么，而不是作者的想法。许多时候舞台指导会告诉你去叹气或者要看起来虚弱，而显然你不想要处在那个状态。舞台指导有时是重要的，但是永远不要提前假设你必须一成不变地遵循它们。

18. 在一场试镜中，如果你必须要和一个道具互动，比方说一杯咖啡或者一根烟，使用完之后，没有必要把它们放回到一个想象中的桌子上去，直接忽视它就好了。在一场试镜中把太多的注意力放在道具上，会分散试镜官的注意力。他们不想看着你整场戏都拿着一个想

象出来的道具。他们不是在寻找一位专业的哑剧演员。如果你必须要往你搭档的手指上套上戒指,大概做一下就可以了。如果你在之前的表演中说了或者暗示了房间的周围有椅子,即使你之后忘记它们在哪里,然后穿过了它们,也不会有什么问题的。

19. 在试镜的结尾,保持住你说最后一句台词时的状态至少 3 秒钟,然后再结束,并且直接看向选角导演。(如果你在进行一场话剧表演,你也需要保持住几秒钟,然后再转向观众鞠躬。)永远不要表现出自认为你的表演不够好。不要对你的表演做出评价。微笑,说谢谢或者再见,然后就离开。除非他们称赞或者立即录取你,不然你是不会知道他们是怎么想的,所以不要纠结。

倾听

演员们经常虚假地倾听。他们点头、发出小小的惊讶声或者瞪大眼睛。我们一点都不相信他们。从"倾听时必须要做出表情"的义务中解脱出来。你不一定要有意识地展现出惊喜、不开心,或者好奇的表情。事实上,你不应该这么做。如果它自然地流露了,那是可以的。

观察人们怎样倾听。有时他们脸上的肌肉一点都不会动。只有他们的眼睛揭示了他们的专注力。你的搭档说的话,应该是你这辈子听过的最富有吸引力的事情。

如果你入神地倾听你的搭档说话,同时传递无声的信息,观众都

不会意识到谁的台词更多。我一次又一次地向我的学生们证明了这一点。即使你不在说话，也要确保你的精力状态能匹配或者"盖过"你的搭档。持续地"发现"①。即使你连续两页还没有一句台词，也请专注地倾听你的搭档说的每一个词，并且做好在任何一秒打断他的准备。带着你的"奋力争取"和动机去倾听。即使另一个人正在说话，你仍然不放弃你想要的。认认真真地把对手演员说的话听进去，这样一来你就会发现，你已经等不及要打断他然后发表自己的观点了。

在你的搭档说话时，你所能做出的最差劲的事情就是等待。我经常看到一些演员在自己的搭档说独白时，只是干等着。他们的腹部肌肉不是收紧着的，他们只是被动地站着。这些演员还不够资格上黄金档。

抓住注意力——一开始就发出巨响

大家普遍有个误解，认为好演员需要在戏刚开始时演得平淡，以让之后有空间发挥。这不是真的！只要你想要，一开始就可以大爆发。抓住观众的注意力，然后回归平实，接着再次爆发。在生活中我们就是这样做的——荒谬地戏剧化一些事情，然后意识到自己是多么的愚蠢，接着面带微笑地道歉。你可以先尖叫、咆哮、发飙，然后意识到

① 这里的"发现"（discover）指的是这个动作的状态。作者的意思是在倾听时要持续地发现新信息，保持倾听的专注和认真。

这些都没有帮助，转而使用更加理性的语气。一场戏，不一定是开始的时候小而结尾的时候大。让一场戏像剧烈波动的心电图一样，会更加有趣。

想象一下，你在一个派对上因为讨论政治话题而过于激动。你大喊出自己的观点，乐在其中，直到你意识到自己的行为让其他的客人厌烦。接着你让自己变得小声，或者可能自嘲一下，随后便感到难为情。你越来越小声，直到有人发表了一个让你实在无法忍受的观点。你再次站起身来，然后……

假设你的角色在剧本中的首句台词是："我没有和你的丈夫出轨。"你可以选择带着怒火大喊出来，然后意识到你误解了你搭档的意思（失误），于是你笑了，随后把事情解决了。然而此时你一定已经抓住观众的注意力了。

触摸

存在无数种方式的触摸。其中一种是情侣、兄弟姐妹、亲子之间随意的触摸。随意地靠在对方身上，或者轻微的拍打，意味着一段长时间的人物关系。

当我还是一个表演系的学生时，我看了一场关于两个女人在讨论她们即将破产的农场的戏。这场戏完成的质量很高，有着不错的节奏以及足够紧张的氛围。在评论环节，有人问，戏中的两个角色是否是同性恋人。虽然戏里并没有直接提及她们俩的关系，也没有性接触，

但我在看时也想过她们可能是恋人。两个女演员回答说，她们的角色确实是一对爱人。为了让自己的肢体语言反映出人物关系，她们在表演之前做了关于人物关系的即兴表演练习。她们把非性指向的触摸做得非常漂亮，微妙地润色了这场戏。（这个例子也说明了在排练期间做即兴表演练习的重要性。）

另外一种触摸是"重要事件型触摸"。被爱人第一次触摸是一个重大事件。仅仅轻抚一下脸颊也可以很关键。一位少年在看电影时，伸出手去拉约会对象的手，就是在创造一个重要的事件。如果我把一根手指放在一个学生的膝盖上，同时继续授课，想象一下这个触摸会有多么不舒服和重要。这个学生可能会笑，他可能会问我在干什么。总之，他一定会留意而不是忽视这根手指。我经常在试镜中看到演员们在做出或者接受重要事件型触摸时不够专注，你不一定要看向你被触摸的身体部位——这往往看起来很假，但你一定要意识到每一次的触摸。

> **TIP** 永远不要在做出触摸动作，或者是被触摸的时候，忽视其重要性。

打断自己

如果你有一句即将被另外一个演员打断的台词，不要等着那个演员去打断你。这永远不会发生，除非你们一遍又一遍地排练过。在一场试镜中，你不能指望与你对剧本的人来打断你。确保自己不要做只有业余演员才会做出的事情——不自然地中断，然后等着另外一个演

员去接上。不要用即将说出的话的口型来填满一句话。生活中我们时常在半路中断一句话。我们可能需要想出一个词，或者我们的注意力被分散了，又或者我们忘了刚才说的东西。选择其中一个表演思路，然后让表演流畅起来，以显得像一名专业演员。

举个例子，在亚历山大·佩恩（Alexander Payne）和吉姆·泰勒（Jim Taylor）编剧的电影《杯酒人生》（*Sideways*）中，迈尔斯正在和他的前妻维姬说话。迈尔斯仍然爱着前妻，她却已经和别人订婚了。迈尔斯说自己觉得他们之间的关系仍存希望。他这段话以两个重复的"我只是……"结束。

在第一个"我只是"后猛然地暂停，然后用力思考如何说完这句话。慢慢来，然后带着一个新的想法重新开始，这可能引导出一个全新的方向。在第二个"我只是"中，带着和第一次同样程度的专注和精力去思考你想说的是什么。

电话

当你的角色必须要和电话那头的人说话时，请花比你预想中更多的时间来倾听对方。给予电话那头那个想象中的人足够的时间去说话。放松下来，不要在对话时赶时间。找其他人帮你看看

TIP 你挂断电话之后，不要盯着电话。只有演员会这样做。这看起来很假。在你听到一个坏消息之后，你可能会呆呆地往前看，去接收这个信息，或者你可能进入疯狂模式，去做些疯狂的事情。你不会盯着手机的。这看起来很假，我把做出这种表演的演员称为"冒牌演员"。

自己是否在赶时间。

用酒瓶喝酒

只有演员们才会直接拿起酒瓶喝一大口酒。即便最疯狂的酗酒者也会使用杯子。当然也会有例外，但是太多的演员认为直接用酒瓶喝酒会让他们看起来更加充满渴望。其实不然。这让他们看起来不真实。

当选角导演或者导演让你演得"收敛一些"时，该怎么做？

如果你跟着做了，这句话会摧毁你的表演。"噢不！我演得太过了。他们不相信我！" 你的直觉反应是卸下你所有的能量，并且放弃你准备的功课。最后导演只得面对一个苍白的演员，而现场的所有人都会痛苦不堪。不要丢掉你正在做的一切！

首先，要意识到最伟大的导演或者选角导演都不会说这句话。他们的指导会比这个要具体并且有意义得多。

第二，不要丢掉你的情感强度或者你的"奋力争取"，不然你会变得不起眼、乏味和客套，然后疑惑为什么自己没有被雇用。

有几种方式可以让你完成导演的需求。

1. 降低你的音量。也许仅仅是对于这个空间而言你太大声了。
2. 在这场戏里找到你的脆弱点。成为一个更有脆弱感的人会让你

自动柔软下来。

3. 也许你不够接地气。重新与你的"奋力争取"产生共鸣。在情境里利用真实的自己。挖掘戏中的幽默。自嘲。作为戏中人物为自己过于大声而道歉。

一位有天赋的歌手用真声唱出一首歌能抓住观众的注意力，同一位歌手使用同样强度的能量，但换成柔和的唱法，仍然可以创造出同样吸引人的亲密感和魅力。

永远不要失去你的情感强度和内在能量。永远不要给自己已经选择的表演思路做改变或泼冷水。

如果导演为你示范台词

不要模仿导演！如果你模仿的话，你就听起来不像自己了。尝试去理解导演的意思是什么，然后把他想要的改变转换成某个具体的行动或者"奋力争取"。举个例子，如果导演生气地说这句台词："你是进来呢，还是出去呢？"不要模仿他的语气。在这个例子里，你可以把他的示范转换成"奋力去恐吓你的搭档"。这样一来，这句台词就变成了一个有说服力的行动，而不是一个干巴巴的模仿。

导演是不应该为你示范台词的。他们应该围绕行动，给予你帮助性的建议。但是他们有时会压力缠身。导演身上背负着许多压力，逼迫他们要按时上交这部电影，所以有时他们必须赶时间。我也执导过

电影，虽然我熟知如何与演员沟通，但是有时我也会出于赶时间，在片场时的第一反应是为演员做示范。这是无可避免的。幸运的是，我的演员们都没有陷入"仅仅模仿导演的表演"的陷阱。

问题

当你的台词带有问题时，比如"啊？""什么？"或者"嗯？"时，永远不要把它当作是你因为没有听清对方刚刚说了什么而问的。这是多么无聊的思路呀。什么样的编剧才会不带着某个好理由写出"什么？"呢？你应该做的是，使用这句台词去拖延或者逃避回答，抑或是争取时间思考。你的问题里会含有潜台词和更饱满的情绪。在你说"什么？"之前做出一个节顿。

永远不要问修饰性的问题。记住，为了等待搭档的回答而中断一下（节顿），然后再意识到你不会得到答案。只有到这个时候你才能继续你接下来的台词。这个节顿能为剧情增加紧张感。

悄悄话

如果你必须轻声说话（除非你尝试表现得格外安静），给予这个悄悄话一些音量，让它不只是气声，这能给予它强度和力量。想象一下，你对搭档极其生气，只是旁边有许多人在场。不要只是说悄悄话，用上你的腹肌和丹田，从而让你的悄悄话出自整个身体而不仅仅来自口腔。

说谎

TIP 永远精彩地撒谎。

不要给观众发出"我在撒谎"的信号。在生活中,我们都是说谎专家。"苏珊,你的裤子简直太合身了!"

熟知术语

在电影和舞台表演中,有许多专有词汇、术语和职位名称。熟知它们,会让你看上去很专业。

剧本选段(Sides):从剧本中挑出来的某段台词,用来试镜。

舞台后方(Upstage)和舞台前方(Downstage)[①]:以前的舞台是有坡度的,而舞台后方比舞台前方要更高。(舞台前方离观众更近。)

舞台右侧(Stage right)和舞台左侧(Stage left):演员在舞台上面对观众时的视角。一个导演可能会说:"走向舞台后方,到你搭档的左侧。"

第四堵墙(the Fourth Wall):舞台上虚构出来的墙。这是你和观众之间的"一堵墙"。你应该让所有类似镜子和门这样的舞台道

① "舞台后方"的直译为"舞台上方",但在中文里已经直接翻译成其在现代舞台中的含义了,故作者的解释在中文中没有意义。

具都背靠这堵墙。打个比方，当你在化妆时，你看向的是虚构中的镜子。这会让你保持面对观众，也能让观众看到你。

打板（Slate）：作为动词，"打板"的意思是，你在录制试镜之前说出自己的名字（时常还应包括你的经纪公司的名字；你可以问是否需要这些）。打板的时候直视镜头。作为名词，"打板"是指镜头开拍前，场记记录这场戏相关信息的一块板。

集合时间（Call time）：你需要到达片场的时刻。

就餐服务（Craft service）：片场（拍戏的地方）上的零食。就餐服务区域是一片人们聚集和聊天的空间。就餐服务是一份全职工作。片场上永远都有足够的食物。

杀青（It's a wrap）：当天的拍摄已结束。你可以回家了。

魔术时刻（Magic hour）：黎明或黄昏前后的时间。这时的光线完美，而剧组必须赶在这特殊的光线消失之前结束拍摄。

午餐（Lunch）：集合时间六个小时之后的正餐。这意味着你可能会在凌晨2点吃"午餐"。除了成本非常小的电影之外，午餐一般是拥有很多主菜选项的正餐。

人肉布偶（Meat puppets）或者会吃饭的道具（Props that eat）：剧组人员描述跑龙套演员的词。（不是很友好，但是我希望你看到这里时在笑。）

完成了一天（Make the day）：完成了当日计划中的所有拍摄任务。

镜头术语

主镜头（Master shot）：涵盖了所有行动和人物的全景（Wide Shot）画面。

双人镜头（Two shot）：镜头涵盖两个人的画面。一般此时的镜头主要是在人物的面部上，但也不一定。你应该问清楚镜头画面会有多紧凑[①]。

特写镜头（Close-up 或 CU）：非常紧凑、只照到人脸的特写画面。每一次眼部的运动或者唇部做出的任何动作都会被放大，所以不要做任何和剧情不相关的动作。你可能会被要求为同一场戏分别拍主镜头、双人镜头和特写镜头，以便剪辑师有多种选择。

插入镜头（Inserts）：任何对话中提及的或者和故事相关的镜头，比如一只手或者一个花瓶等。举个例子，如果一个护士正在打针，那么就可以拍一个"针管进入皮肤"的插入镜头。一个插入镜头还可能是在桌子上的一杯咖啡、一份离婚协议或者是一只被遗弃的鞋。对于剪辑师来说，插入镜头是有价值的，因为它们能帮助剪辑师有机会去强调一个动作或者一个关键点。插入镜头同时能让剪辑师切换主动作画面，以玩转时间和空间，要么剪掉对话和动作，要么延长或者缩短时间。举个例子，如果一个剪辑师想要剪掉一部分的对话，他可以放

[①] 画面有多紧凑（tight）是指镜头能拍到的地方有多大范围，拍到演员身体的哪些部位。

入一个插入镜头，然后在不影响流畅性的前提下，再让画面回到人物身上。

手持（Handheld）：摄像机由摄影师用手来掌控，而不是放在支架上。摄影师往往跟随演员的动作进行拍摄。手持摄像为一场戏增加了另一个角度。

主观镜头（POV）：Point of View 的缩写，指镜头展示某个人物的主观视角。

分镜

一套分镜（a shot list）是指一场戏里导演想要的所有镜头的集合。以下是我之前执导的一部叫《石头之头》（Rockheads）的电影的第一场戏的分镜。这场戏一开始的动作是一个旅客在胡同里，坐在一辆购物车旁，无聊地玩着她的口香糖。我让她把口香糖卷成一个球，然后把口香糖球放在购物车内的养生汤罐子里。接着她听到了一声巨响，然后一个人坠落到了她旁边的一辆车上。她跳起来看向那个人。她看见了一个装满钱的行李箱摊在地上。她抬头看向面前的办公楼，好确认有没有人往下看。她简短地和面前这位奄奄一息的男人对话，而男人告诉她拿钱逃跑。她抓起钱箱，把它们放进购物车里，然后往胡同深处跑。

以下是我们为这一系列的动作所设计的真实分镜。演员们应该理解完成一场动作如此复杂的戏需要拍摄多少个镜头，所以应该随时准

备好,一遍一遍地演同一场戏,以便摄影师从不同的角度进行拍摄。

第一场戏的分镜

1. 从"泰茜把口香糖拉长"的特写镜头拓宽至主镜头。
2. 泰茜的特写。
3. 泰茜的主观镜头,看到大楼窗户里没有人。
4. 泰茜的主观镜头,手持拍摄车上的男人。
5. 车上男人的特写和他的台词。
6. 泰茜的主观镜头:地上的钱。
7. 泰茜跑进胡同深处。全景。她加快速度。她回头看。
8. 中景:泰茜跑向胡同深处,再回头看,然后加速。

插入镜头

- 手把口香糖卷成球。
- 从行李箱里掉出钱。
- 手把卷好的口香糖球放在一个塞了半罐口香糖球的罐子里。
- 手把卷好的口香糖球放在一个几乎塞满了口香糖球的罐子里。

(展示时间的流逝)

这场戏花了三个小时左右完成,从早上 8:30 的集合时间开始。这个时间包括了妆发、摄像、声音布置和排练。

画外音（VO）： voice-over 的缩写。是指一段在录音棚里录好的声音，然后被加到一场戏中。在剧本中它会以 "OS"（Off Screen，"屏幕外"的缩写）的形式出现。

　　自动对白重置（ADR）①：演员在录音棚里重新录制一段他们在片场已经完成过的对白。这也叫作重录（looping）。有时片场录好的声音是无法使用的。演员们重录时必须要对上他们表演时的口型。

　　移动摄影车（Dolly）： 一个看起来像一辆小车一样的平台。摄像机被架在移动摄影车上，由器械师来操控。他可以在任何一种平面上操作，但是一般来说，移动摄影车是放在滑轨上的，以创造出一个移动的镜头。

　　闪光灯（"Flash"）： 当你在片场拍一张带闪光灯的照片时说的话，这样剧组人员就不会认为是一盏灯烧坏了。

　　蒙太奇（Montage）： 一系列的镜头。如果一个女人正在打扮自己，那么就会有一系列她穿上鞋子、戴上帽子、涂上唇膏等镜头。一套蒙太奇也可以是一对幸福的情侣在餐厅里吃饭、在海滩上接吻、在公园里手拉手散步。在电影里，蒙太奇起到加快一系列行动的作用，

① 译者查阅相关文献发现，ADR 在国内教学中曾经出现过引用错误，把"重置（replacement）"翻译成了"录音（recording）"。ADR 是只有在现场收音（大多由于干扰声过大等技术性因素）无法使用的时候，才会使用的补救方式，而不是指演员的全部台词都是后期在录音棚里配音。在译者工作的洛杉矶地区，一般剧组都认为同期收音的效果是最好的。出现收音问题时，会先通过技术补救同期收音的瑕疵，实在无法挽救才会使用 ADR。一般是重新插入录制的某句甚至某个词。演员在录制 ADR 时，也会被要求严谨地还原现场的声音状态。

比如穿衣打扮的过程或者坠入爱河的过程。一套蒙太奇不是单一持续性动作。

切到（Cut to）：一个剧本标注，意思是从一场戏突然切到另外一场戏。

淡入（Fade in）和淡出（Fade out）：电影术语。举个例子，画面中一对情侣正在接吻，然后画面淡出到他们在床上的场景。你可以淡入一个小孩第一次被带入教室的画面，接着画面可以淡出，然后下一个镜头是小孩开心地在操场上玩的画面。

监视器（Monitor）：一个监视器是一个像电视机一样的屏幕，便于导演用来监视拍摄效果。

线上（Above the line）：在电影放映时，名字是在电影开始前就滚动显示出来的人——制片人、导演、编剧和演员。

线下（Below the line）：剧组各部门的总监和他们的工作人员。在电影放映时，他们的名字出现在电影结束之后。

职位

导演（Director）：你可能认为演员至少知道导演是做什么的，但是之前我和一个著名女演员的一次工作经历让我大吃一惊。有一天，因为她在一场情感戏里表现得不够出色，所以我现场喊了"卡"。当我和她探讨她的表演时，她跟我说："我不会告诉你如何执导作品，

所以你也不要告诉我如何表演。"她的为人并不像这句话一样刻薄，但是她的话展现了她并不知道导演是做什么的，即使她在电影行业工作的时间已经很久了。

导演对剧本有总体构想。他（或者她，但是女性导演在这个产业里没有占据平等的数量）和摄影师讨论一部片子在视觉上应该是怎么样的。导演可能会要求更暗的灯光或者是使用某一种主色调。导演决定摄影机在某场戏里是设定不动的机位，还是手持。导演和摄影师紧密地合作，但最终还是由导演来决定整部电影的视觉和摄像机的走位。

导演也同时监督戏服、布景、拍摄场地，甚至化妆。当我还是一个演员的时候，我在梅尔·布鲁克斯（Mel Brooks）的一部电影里饰演一只猫母亲。我们是一个未来主义的家庭，一半猫一半人类。（我们的部分之后被剪掉了）。梅尔·布鲁克斯走进化妆车内，当他看到我时，他只说了一句话："她看起来真怪。"后来我的朋友说我当时应该回答他"你也看起来不怎么样"。但这里的重点是，导演为电影的每一个部分负责，即使是化妆。

在电影行业里，导演通过他的摄影师或者他的制片经理来雇用大多数的工作人员。一般来说，电影剧组的工作人员都已经一起合作过多部电影。克林特·伊斯特伍德（Clint Eastwood）以与自己的工作人员保持长期合作关系而出名。他的电影《百万美元宝贝》（*Million Dollar Baby*）的美工设计师已经 90 多岁了。在电视行业中，剧组工作人员一般总是一起合作，而只有导演或者一些演员是在每一季中新加入的。

在选角导演的帮助下，导演同时负责试镜和雇用演员们，虽然制片人会给导演推荐演员。导演负责激发演员们做出他想要的表演。但导演们多出身自剪辑师或者制片人，而没有正式地接受过如何指导演员的训练。有些导演会要求许多场排练，如果你遇到了这样的导演，你要感谢你的幸运星。一些导演喜欢使用即兴表演。其他的导演则期望演员们不排练就能表演，只会出于走位的原因进行一次过场排练。一般来说，在片场时演员没有尝试多种表演方式的灵活度。多数情况下，走位是固定的，而作为演员，你必须要让它看起来自然而即兴。如果你的导演不要求排练，那你最好准备好在第一次见面时就倾尽全力地表演。

也许对于导演来说，按时且不超出预算地完成一部电影，就是最难的事情。没人希望雇用一个浪费制片人的钱的导演，而时间就是金钱。许多的金钱。所以永远不要拖一场戏的拍摄时间。这是无法被原谅的。

作为演员，你做的最差劲的事情就是不提前准备好，不背好台词或者阻碍导演"完成他的一天"（完成当天所有拍摄计划）。

为了按时完成拍摄，大多数导演需要创作故事板（storyboards），就是像图片一样的，描绘了每一个分镜，提前计划好了每一个角度的一系列卡通画。

摄影师（Director of photography, DP）：作为导演的合作搭档，摄影师负责摄像工作和灯光布置。摄影师是灯光组和器械组的负责人。在剧组里，每个人都是必要的。

器械组（Grips）：负责灯光布置和预置（rigging），即把摄像机和灯光放置在正确的位置上。举个例子，在《蜘蛛侠2》（*Spiderman II*）中，他们把17架摄像机放在了一辆火车旁边。著名导演约翰·休斯敦（John Huston）说过，如果被扔到一个荒岛上，他最愿意带上的剧组成员是器械师，因为器械师充满创新并且是出色的问题解决者。

灯光师（Gaffer）：首席电工师（head electrician），负责所有的布光。

声音组（Sound）：有一组人专门负责电影中的声音。质量差的声音可以毁掉一部电影。声音组的负责人拥有耳机，并且能够听到所有的东西。第二负责人则确保每一个人都佩戴了能够听到中控台的耳机。要确保当你戴着麦克风时，不说不做任何你不希望被听到的事情——因为声音组的人能听到你说的一切。如果你需要去洗手间，就在征得他们的同意之后取下麦克风。

收音器操作员（Boom operator）①：负责把录音设备放在一根长杆上，然后举过演员的头顶，确保设备不进入镜头画面内。

就餐服务（Craft service）：就餐服务人员负责为剧组人员提供全天的食物。这是一项比听上去要更重要的工作，而且要求很长的工作时间。就餐服务区是人们不工作时喜欢聚集的地方。

① 在国内亦称"杆儿爷"或"挑杆儿"。

布景（Set decorator）：负责布置现场拍摄场景，而美术指导（Set designer）负责整个作品的审美。

道具师（Prop master）：负责所有的道具。

服装师（Costumer）：负责珠宝、帽子、手套和鞋子。如果你在剧中需要带上牙套，那它会在道具师的手里。

场记（Script supervisor）：负责记录当天拍摄的一切。他记下打板上写的东西。他为剪辑师记录下每一次的拍摄。他会为导演对每一次拍摄内容的评语做笔记。他同时会监督演员动作和台词是否与剧本相符。如果在一场戏的某一次拍摄中，你把右手放在了桌子上，那么他会确保在接下来的每一次拍摄中，你都把右手放在桌子上。

制片助理（Production assistants, PAs)：负责所有的跑腿。他们日后一般会成为制片人，所以要友好地对待他们。

导演助理（Assistant director, AD）：就像片场的带头人，还负责统筹行程表。他要确保在导演喊"开始"之前，现场是安静的。导演助理指导临时演员，但从不指导专业演员。

交通（Transportation）：司机负责把设备带到现场，开车接送主演来回片场。

片场礼仪

懂得在片场时如何表现会让你感觉自在。像特温·卡普兰一样有经验的演员 / 制片人会是非常熟知片场的人，你可能会从电影《独领

风骚》中认出她。她在电影中饰演了"盖斯特老师"。她对演员们有以下建议：

电影片场的礼仪是重要的。你可能成千上万次地听过那些不成文的规矩，而仍然需要温习它们。

你的经纪人打来电话——你拿下这个角色了！你很激动，恨不得马上打电话告知所有你认识的人。当你的剧本当晚被送到家里时，先检查对话内容是否有所改变。当第三导演助理打电话告知你集合时间，给予你如何到片场的指引时，记下他的电话，以便迷路时使用。为自己的车加满油。提前准备好早上要穿的衣服，在包包里放好驾照、护照或者社会保险卡，然后才去睡觉。

如果你很幸运地有人来接，那么请一定要准时。更佳的情况是，提前站在外面！司机很辛苦。他们在你的闹钟响之前就离开家，到了晚上也是最后一个回到家的。友善地对待他们。（他们挣得不多！）当你守时并且令人喜爱，他们可能会为你中途在星巴克停一下，让你能够带一杯咖啡到片场。而如果你早晨上车前迟到了5分钟，司机可能已经在打电话告诉片场的所有人你还没有准备好。如果司机很友善地告诉你可以抽烟，也不要抽烟。那一天也会有别人坐车，而如果他们吸入你留下的二手烟，就不大好了。不要把食物带进车里。不要聊八卦。你不知道此刻坐在你后面的是谁。噢，不要用

除臭剂或者古龙水来替代洗澡。没有比一个气味糟糕的演员更差劲的事情了！

顶着干净的头发和干净的素颜脸蛋到达片场。女孩们，带上衬衫或者大领口的毛衣。我喜欢在早晨时舒适地化妆/做发型，但是我们必须在不搞砸妆发的前提下，轻轻松松地把衣服脱下来。

当你到达片场时，去找第一导演助理，然后向他介绍自己。导演助理会带你到你的保姆车里，然后通知服装部门把你的戏服带过来。留在你的保姆车里，直到有人过来叫你去做妆发。

不要对他们给你穿戴的服饰产生任何抱怨，即使你看起来像埃莉诺·罗斯福。

尽量在化妆车里保持安静。如果有明星演员正坐在隔壁的椅子上，等他们先说话。他们会专注于自己的台词而不想被打扰。

在化妆师化好妆后，不要补妆，连补涂防晒霜也不可以。即使你只是补涂了一层睫毛膏，她都能从很远的地方认出来。化妆师和发型师已经和导演沟通过妆发，他们知道导演想要的造型是什么。相信我，他们从你的口红色号到发胶都仔仔细细地讨论过了。

在发型师做好头发后，不要玩自己的头发。这点男生比女生更常做。他们让指尖穿过头发，就像担心自己即将秃头了一样。现在的年轻男人都怎么了？

当你在片场时，不要讲述自己的人生故事，吹嘘自己过

去演过的作品，或者讲述自己曾经为乔治·克鲁尼跑龙套的故事。真的，当导演专注地与摄影师一起布置片场时，听着演员喋喋不休是极其无聊和沉闷的。最糟糕的情况就是导演助理转身尖叫着叫你住嘴。（第一导演助理的工作，就是让片场保持安静。）

当你安静下来时，你可以倾听和学习。你可以吸收信息——摄影机摆在哪里，什么角度，他们这场戏想要什么。

在片场不要带着手机或者电脑，而且千万不要拍照作秀。自从狗仔队出现以来，每个人都神经兮兮的。如果你有照相机，那就留在你的保姆车里。穿好戏服后，拍一张照片发给妈妈，但不要带着它到片场！

记住：你永远不知道谁是谁，所以请微笑并尊重片场的每一个人。

还有一件事——我知道现场有免费的食物，而我们都喜欢免费的食物，但是先演戏，再吃饭。吃得太多会让你感觉疲惫。

要确保在离开片场前签到，并拿回你的身份证！把你的戏服放回到原来的衣架上，把首饰放回到塑料袋里，而且不要把现场的袜子或者任何一件他们给你的东西带回家。检查一下卫生间，确保所有地方都干净整洁，跟你来的时候一模一样。服装师在你离开片场后必须要进入每一个人的保姆车整理衣服。司机则必须要打扫洗手间的卫生。让他们的工作更简单吧；这样，他们会记住你的。

在电影或者电视剧的片场工作总能让我感到幸运。交些朋友吧。享受这趟旅程！

> **本章总结**
>
> 一套好的技巧，对于一个专业演员来说，必须是第二本能。
>
> 直到你的技巧达到完美之前，你都无法自由地为从戏中搭档那里获得所需而"奋力争取"，因为你会担心如何拿好剧本、如何站立，或者什么时候开始。
>
> 如果你已经娴熟地掌握了演戏的技巧，如果你懂得如何和导演合作，如果你知道在片场要如何表现，如果你了解了电影制作的基本术语和词汇，你就永远不需要担心会出糗。你的表现会体现你的职业——专业的演员。

第十章
解答问题

以下是我经常遇到的演员会问的问题。我希望它们对你有所帮助。

万一我的表演思路对于这场戏来说是错误的呢？

万一你没有被告知，你的角色在和戏中老板的老婆搞外遇呢？又或者是你不知道自己的角色患有癌症呢？如果你拥有一个强有力的"奋力争取"，而且专注、坚定、有趣和充满活力，那么即使你的表演思路错误，选角导演们还是会愿意重新引导你走到正确的表演思路上来。这不一定会减少你进入复试的可能性。但是如果你没有看到完整剧本的机会，那么永远记住：要去询问情境是什么。

我对这个角色感觉不对。我产生不了共鸣。

你的感觉没有任何意义。当然，如果你能够和角色产生共鸣，那是很好的，而且演这个角色对你来说会更容易些，但是如果你的技巧足够强，而你又选择了有效的表演思路，选角导演是不会注意到你是否能和角色产生共鸣的。

试镜结束了，而我担心我没有做好。

你可能拿到或者没有拿到这个角色，但还是那句话，你的感觉在大多数时候都和你真正的表现是没有多少关系的。时常，当演员告诉我演砸了试镜后，马上就被通知成功拿下角色了。如果你拥有扎实的技巧，你的表演永远不会低于专业水平。

我在演一部剧情片时让观众笑了！求救！

如果他们不是因为你完全没有准备，或者拖着厕纸走路而笑的话，那么观众的笑声是一种肯定。如果你选择了合适的表演思路，观众的笑声可以是一部剧情片能获得的最高赞美。这些笑声完全是无法预料的，所以你不能为它们做计划。

当我演一段独白时，我要把对话的人放在哪里呢？

让你想象中的搭档背对观众，然后放在舞台的任何一侧。不要把他放在剧院的后排位置，也不要在剧院试镜时，把选角导演当作是那个人。如果你是在一间小房间里试镜，你可以问问选角导演，是否能够直接对着他表演独白。

只用10%的时间和想象中的搭档进行眼神互动。可以时不时看向他，以确认他是否在倾听，或者看看他是否理解了你的观点。但是不要把"看见他"当成一项必须完成的任务。没有人在乎这点。

要确保你想象中的搭档是有一定高度的。我曾经见过演员看着地板或者看着椅背表演，就好像他们的搭档是小人国里的小人一样。

独白戏对于你和选角导演来说都是地狱。简短一些——不要超过5分钟。

在我开始演戏之前,能够花1分钟整理内心吗?

绝对不行。坚决不要。想都不要想。

记住,选角导演在见你之前已经见过了20个演员,并且还会在你之后再看20个演员。他们希望按时回家。他们一定不愿意观看你做准备的过程。看着你"慢慢地进入角色"不仅会让你在他们心中留下不好的印象(尤其是考虑到你应该在饰演自己,剧本的特定情境中的自己),而且还会让他们无聊到抓狂。

在你进入房间之前,你的准备工作就必须已经完成了。你必须知道你想要如何改变你的搭档。你必须知道首句台词的行动。你必须熟悉所有的台词。当你进入房间的时候,所有的准备工作已经完成了。你需要做的只是简短地问候一下选角导演,然后就开始演戏。

舞台表演和电影表演有什么不一样的地方呢?

不一样的地方很少。

许多演员都有一个误解——认为电影表演是"自然的",而且不要求和舞台表演同样水平的能量。不幸的是,他们说的"自然"通常意味着低能量、小音量和"真诚"。

这是错误的。

在剧院里,你的任务之一是要让最后一排的观众能听见你说话,

而且你必须让自己置于观众看得见的地方。在电影和剧院舞台上表演需要同等的自然感和真实感。话剧里要求演员在声音上的"扩声（projection）"可能会让演员失去真实感。不要容许这个情况发生在自己身上。不要大吼，也不要使用不自然的音调。仅仅想着"大声点说话"就足够了。在电影中，你必须使用同样的专注力和精力，你只是不需要大声说话而已。你确实必须使用同样的能量。你的腹部肌肉必须保持同样的收紧。你必须"使劲儿"改变你的搭档。

不要因为你在演电影，就使用虚假的柔软嗓音。它不仅让你看上去很假，而且还让你虚弱。

至于"自然"——你永远都需要保持自然。能量是自然的。你必须做戏中特定情境下的自己。不然我们是不会相信你的表演的。

我应该增加助词或者额外的词吗？

不可以①。就连增加一个词也不可以。加上"我的意思是"和"嗯"会显得很拖沓，而且这是对编剧的不尊重。按照剧本来说台词，不要增添删改。如果你的台词被打断了，不要再继续讲下去。比如，如果你的台词是"我的意思是——"，那么请自己突然打断自己，就好像你想不起来接下来要说什么了一样。不要等待另外一个演员来打断你，也不要添加你自己的词。

① 在洛杉矶，尤其是电视剧产业中，编剧对剧本有最大的话语权。大多数演员是不被允许改动台词的，哪怕是一个语气助词。不过由于每个地区的影视产业发展阶段不同，编剧的地位和水平也有所不同，所以赋予演员在修改台词上的自由度也是不一样的。本书指的是美国的情况。

试镜迟到了，我应该说什么？

一个著名的选角导演曾经告诉过我，对于试镜迟到，只有一个借口能够被接受，那就是"上一个试镜拖延时间了"。你可能认为至少在洛杉矶，选角导演们应该能理解塞车的问题。但他们也不想雇用不懂得预先考虑交通堵塞的演员。最简单的解决办法是——永远都不要迟到。提前到达。

如果你无可避免地迟到了，先问前台接待人员你的迟到是否被注意到了。如果没有，那么就不要提。如果答案是肯定的，那么立马平静地向选角导演道歉。（使用关于上一场试镜的借口。）表现得像你是不经常迟到的，然后继续进行你的试镜。永远不要多于一次地道歉，不然你会显得疲惫不堪。不要在试镜结束时再一次道歉，因为那时选角导演可能已经忘了你的迟到，而你也不想提醒他们吧。

你会希望自己的形象永远是靠谱的。没有人愿意在片场花时间等待一个不守时的、不负责任的演员。

一家经纪公司愿意和我签约，但是他们希望我付一笔钱，并且要我使用他们的摄影师给我拍摄演员头像。

永远不要付钱给经纪公司。没有一家声誉好的经纪公司会收取费用，也没有人会强迫你使用特定的摄影师。远离他们。

我有一个重要的试镜。我应不应该找一个专业的表演教练？

应该。除非这个角色很小，不然你应该为每一次的试镜找表演教

练进行指导。一个好的教练不仅能帮助你更好地完成试镜，还能具体化试镜中的每一个瞬间，所以在试镜时你能一帧一帧地演，这样就不会紧张了。

我体重超重了。我还能被雇用吗？

如果你是一个年轻的主角型男演员或者女演员，你必须保持自己理想的体重和身形。这就是现实。如果你是一个特型演员，额外的体重可以帮助你得到角色。在这两种情况下，都要保持身材和最佳状态。

我必须要和对手演员接吻，但是他／她不大吸引人。我要如何才能演得令人信服？

可能有帮助的建议是"看着对手演员的眼睛，然后看见里面曾经存在过的那个小孩"。你可以去爱那个小孩。你会因此产生共情，而共情是一种你可以继续加深的积极情感。

如果什么方法都行不通，那么就假装自己被吸引了。电影中的性爱场面一般都是分部位拍摄的，而这其中经常不含真正的激情，尤其是整个剧组都在旁边围观的时候。所以假装出激情的感觉，而它就会看起来充满激情。

我应该背下试镜的剧本选段吗？

如果你有足够的时间，背下剧本选段能让你感觉更自在。但即使你已经背下来了，也要握着你的剧本，并且不时扫一下它。在澳大

利亚，他们会给你时间背剧本背台词，而且演员不会手握剧本，但是在美国，如果你不手握剧本，选角导演可能会对你的表演产生更高的期待——一场精心雕琢的表演。同时，选角导演已经习惯了演员在试镜时手握剧本。你不会想要他们对你"不握着剧本"这件事情心生疑惑。

如果我的履历上没有任何重要的作品呢？

如果你还年轻，空白的经历可能会是你的优势。报名好的表演课程，并且努力成为最好的演员。选角导演不介意成为发现你的人。尽可能快地通过出演学生电影或者低成本电影得到一些角色，通过参加才艺展示秀[1]来展现你的才华。在这个行业里，认识人很重要，所以开始进行社交和积累人脉吧。大量地寄出信件[2]。拿到漂亮的照片和简历，然后找到创新的方式来展现它们。利用你通讯录里的每一个联系人。每一天你都应该做一些使自己被更多人知道的事，每一天。

我拿到了一个话剧里的角色，但这并不是一个好剧本。我是否应该无论如何都去演，期望有人能通过这个作品看到我呢？

[1] 才艺展示秀（talent showcase）是洛杉矶的一种常见的由经纪公司（agency）和经理人公司（management）挑选新演员的方式。每个参加的演员都有1~2分钟在台上演戏的时间。才艺展示秀大多由表演课工作室和非学位型表演学校举办，很多才艺展示秀是需要演员付费参加的，尤其是当主办方会事先公布邀请到场的经纪人和经理人名单时。

[2] 向选角机构和电影公司寄印着演员头像的问候卡或者演员最新作品消息的明信片，是美国一种传统的演员宣传手段，一般由经纪人或者演员个人寄出。这种宣传渐渐过时了，但仍然存在。

不应该。尽可能多地演戏，但是不能演低质量的戏。演员们很着急工作，以至于我看到他们失去了所有的判断，出现在糟糕的戏里，而这对他们的伤害大于帮助。选角导演反正也不经常去剧院。你会浪费时间排练和表演一部本来就没有人会看的作品。何况如果人们来看了，他们只会把你和低质量的作品挂上钩。

我的导演并没有提供多大的帮助。我担心他是否知道自己在做什么。我应该如何处理这个情况呢？

许多导演都不清楚如何和演员沟通，或者不懂得如何从表演的角度来完善一场戏。电影导演时常是剪辑师出身，甚至是助理导演出身，有时他们也是赚了钱的制片人。这个问题的答案是，通过准备得十分充足来保护你自己。你的技巧要娴熟到自己就能扛起整场表演。不要期待被塑造或引导。导演们会选择能给他们自己加分的演员。

我在片场上，而我对于台词、走位或者是一个动作有不错的点子。我是否应该向导演建议呢？

如果导演擅长沟通点子，那么就大胆地去吧。一些导演是很开放的。但是如果你感觉到你的建议没有被很好地接纳，马上停下来。导演们面对的身体和心理压力会使他们疲惫不堪。让你的导演希望再次与你合作。你可以献计，但导演是最终决策者。不要提出任何会拖慢制作速度的"有帮助"的建议，不然剧组人员会想把你给吃了。

导演只给我的对手戏演员提建议，而我感觉被忽视了。这是什么情况呢？

你是被大大地赞扬了。导演非常满意你的表演。导演不总是记得去夸赞演员。他们忘记了演员是一群多么没有安全感的人类。

我应该说自己几岁呢？

你的年龄就是你角色的年龄。年龄本身就是主观的，而如果他们希望你来演这个角色，他们会自己调整对于年龄的观点。

如果一个选角导演问你的年龄，那么只给出一个年龄段①。永远不要把你的真实年龄说出来。这会限制你。至于年龄段，我经常给出的建议是用你的真实年龄往下减少5岁。如果你是25岁，那么你的年龄段应该是20~25岁。如果你看起来很年轻，那么就再往下报。年轻有优势。选角导演尤其喜欢看起来像青少年，但实质上超过18岁的演员，这样一来，就不需要涉及"使用未成年的演员拍戏"时的多项规矩了。

我总是背不下台词，我应该怎么做呢？

演员在背台词上通常没有做足功夫。直到这些台词已经成为你的第二本能，并且你已经花了很长时间准备，不然你都不能认为自己已

① 美国的影视行业有规定，在试镜中演员不能被逼迫说出真实年龄，因为这有损竞争的公平性。

经把它背下来了。这样一来，即使因为紧张你忘词了，台词还是会脱口而出。这不是一夜之间发生的。

一旦你得到了角色，就开始不带情感地大声朗读台词。让你的耳朵不断地听到这些词，你的嘴巴不断地说出这些字，这是很重要的。我建议把剧本带进车里，开车的同时大声念台词。

如果你没有花足够长的时间来背台词，那么当你到了片场或者舞台上，面对压力时，这些台词就会从你的脑中飞出去了。

试镜时对台词的人没有给我任何的情感反应，而且说话很小声。我能够为此做什么呢？

假装对台词的人已经给了你想要的、尽可能多的反应。许多选角导演认为含糊地对台词是不错的点子。我认为他们应该找专业演员来和你对台词，但是在任何一个例子里，都不要让他们的低能量影响你。我建议选择强有力的、情感强度大的、大胆的表演思路，不然你不会被雇用。

我知道我不适合这个角色，我是否仍然应该去试镜呢？

当然。你应该尽可能多地去试镜。我会长久地记住在试镜中表现突出的演员，然后会在将来组织试镜时想起他们。即使你不适合现在这个角色，你仍然有可能适合下一部戏，或者是另外一个角色。

在试镜中，我们需要来回传递杯子。我应该使用真的杯子吗？

永远不要在试镜中使用真实的道具。你本身已经手握剧本了，所以这会很尴尬。同时，这个道具可能会替代你成为焦点。所以，使用想象中的杯子，然后在你不需要时丢下它。你也不需要小心翼翼地把它放回到一个想象中的桌子上。就让它进入空气中吧。如果你在舞台中央创造了一张想象中的桌子，你仍然可以穿过它往前走。在试镜中没有人在意你的道具或者是你的无实物表演的技能。

我进了复试，那我应该在复试时穿什么去呢？

穿和你第一次试镜时一模一样的衣服去。选角导演时常通过你穿什么来记得你，所以如果你没有穿着同一件毛衣去，他们不会记起你就是当时让他们笑得如此开心的那位演员。不管你被叫去参加了多少轮复试，都要一直穿同一件衣服，直到你拿到角色。

我感冒了，而且我的喉咙沙哑。我还应该去试镜吗？

是的，你必须珍惜每一次试镜的机会。告诉选角导演你喉咙的情况，但是只说一次。你可以自然地在人物状态里使用你沙哑的声音，比如带着笑容为之道歉，又或者是当你清理喉咙时摇摇脑袋。他们会因此很欣赏你。

在试镜中，我因为太紧张而无法思考。什么会有帮助呢？

背下你的首句台词，并且在说首句台词时看着你的搭档。如果你有时间，背下整场戏的台词，那么你就不需要担心找台词的问题了。

如果你搞砸了一句台词，不要为之担心。在现实生活中我们也会搞砸。永远不要道歉、皱眉或者评论。专业演员们（和音乐人们）会很好地弥补自己的错误。

在为试镜排练时，表演要非常具体，以至于你能一帧一帧、一句一句地知道自己在干什么。永远不要尝试自由发挥一场戏。永远要花时间理解你的"奋力争取"是什么。提前计划这场戏中的肢体动作。提前设计好走位，即使你需要因为房间的大小而做出调整。在排练时你表演得越具体，试镜时你就会越舒服。在你的技巧臻于完美之前，都要持续上课。你的演戏技巧会帮助你应对任何挑战。如果你能负担得起，就去找表演教练。

在试镜中我必须要戴眼镜，但是那样会让我看起来很丑！

当你进入试镜的房间时，不要戴着眼镜。带着微笑和选角导演简短地说一下话，以让他们能看到你不戴眼镜的样子。戴上眼镜，舒适自在地完成试镜。在你的搭档有一段独白时，你可以短暂地摘下它。一旦你的试镜结束，就摘下眼镜说再见。

角色需要带口音，而我在一天之内不能练好新口音。我应该怎么做呢？

你可以大致地模仿这个口音，然后告诉选角导演你很擅长带着口音演戏，所以当你拿到角色后可以很快地完善它。你也可以问选角导演，你是否应该不带着口音或者大概地模拟口音来完成这个角色的试

镜。如果你拿下角色了，雇用一个口音教练。

确保你对自己的能力保持信心。在我是演员的时候，有一次我告诉选角导演，我的声音非常适合广告。在复试中，选角导演告诉制片人："这就是之前我们跟你提过的那位说话声音非常棒的女演员。"而之前的话其实是我编的！这就是建议的力量。你希望选角导演对你有信心。

我该如何选择老师呢？

没有完美的答案。有那么多的老师，而真正好的很少。我会说，如果你去旁听一些课，然后听到了实用性强和有帮助的好建议，那么你就在正确的方向上了。除非你是一个初学者，需要做很多练习来达到更自由的状态，我都会建议你选择一个强调利用剧本的老师。一个好老师能让你更大胆地演戏。一个很好的老师可能曾经在行业里工作过。寻找一个在几个月内就能大幅度提升你的演技和剧本理解能力的老师。不然就换掉，转而选择另一个更有帮助的老师。我不推荐任何强调以塑造角色为主的老师。好的表演老师会帮助你在情境中利用你自己。

我不建议演员们选择会录像的课，因为这会让他们对自己的嘴巴如何动，或者是否有双下巴产生自我意识。这种自我意识会让演员们忘记他们应该"奋力争取"去改变搭档。

我也不建议浪费时间去上镜头技巧课。你在片场演的每一场戏，在动作上都会有所不同。如果你必须要做出某个特殊的走位，片场上

会有人详细地跟你解释，然后你会有时间排练。如果为了让你看起来更高，你必须站在一个盒子上演戏，那你也会有时间排练的。当你超出镜头范围时，你会被告知。每一个镜头画面都是独特的，所以学习所谓的镜头技巧是浪费时间的。

我如何选择摄影师？

价格不总是评判一个摄影师好坏的标准。要确保你看过这个摄影师的作品。在照片中寻找表情。一张美丽的照片很好，但除非你的表情引人注目、充满能量，不然它也不会为你争取到试镜。你需要一张带有灿烂笑容的照片。你也需要一张能展现出深度的、表情严肃的照片。光漂亮是不够的。

在洛杉矶和纽约，彩色照片是主流。

很多演员选择失焦的照片，这非常奇怪。不管你看起来有多漂亮，都不要选择一张失焦的照片。

雇用一个专业的化妆师，那会很不一样。确保你的照片看起来像你，而不是过于美化的你。

这个行业太令人灰心了。我应该继续尝试吗？

不应该。如果你问出了这个问题，那就选择别的行业吧。只有在你认为别无选择时才留下来。事实是，许多很有天赋、很棒的演员从来没有依赖这个行业生存。这是一个即使你有才华、毅力和人脉都不一定会在财富或者名气上取得相应回报的职业。所以如果你热爱它，

第十章 解答问题

那就留下来,但是要清楚你将要面对的是什么。

我如何进入演员工会(Screen Actors Guild,SAG)呢?

你必须要进入演员工会才能在工会电影(union films)中演戏。在你成为工会成员之前,大多数经纪公司都不会签你。这是一个左右为难的情况:除非你在工会里,不然你就不能工作(除非是非工会电影);而你如果不工作的话,又无法得到工会卡。

有三种方式可以进入工会。1)你必须认识能给你一个有台词的角色的人,又或者是你足够幸运地在跑龙套时被给予台词。举个例子,假如你在跑龙套时饰演一位牧师,而导演决定,你需要说出"现在可以亲吻新娘了"这句台词,那么你就能够得到进入工会的资格。通过获得一句台词而得到你的工会资格的过程被叫作"被塔夫脱-哈特莱了(Taft Hartley-ed)"。这会花费剧组的制作成本。之后你必须付一笔不菲的工会入门费。2)你必须在一个相关的工会里当一年的会员,并且担任过一次主演。3)你可以通过跑龙套,并获得三份"工会收据(SAG voucher)"来获得工会资格。这是一个很难的过程,因为电影、广告和电视都必须雇用一定数量的工会龙套演员。只有你足够幸运,碰到一个需要的龙套演员多于工会龙套演员数量的剧组,你这个非工会龙套演员才会得到一张"工会收据"。与龙套选角导演或者制片人交朋友会有帮助。祝你好运!

我刚刚和我的男朋友分手。我痛苦不堪、不断哭泣,而我

明天要拍戏。

在片场,不要和任何人提起这件事情。保持积极向上。不要沉溺于你的情感中。保持你的专业度,坚决不允许自己的眼睛因为哭而红肿(你会找到另外一个男朋友的)。

我生病了,而我明天要拍戏。我应该怎么办呢?

从来不存在"生病了"这种情况。演出必须继续。我认识的一个女演员在拍戏时因为流感发烧了。当剧组人员听到她沙哑的声音,然后询问她的状态是否可以拍戏的时候,她告诉他们自己有鼻窦炎,所以无法到片场。而另一位正患有肾结石的女演员代替她演了这场戏。你要不就认真对待这个行业,要不就不要做。不要放大生病的状况。认真对待你的工作。不要制造问题。时间就是金钱。

我在片场,而我们的时间延后了。我即将错过酒吧接待工作的换班时间。我应该怎么做?

对于一个职业演员来说,这是一个荒唐的问题,但是我可以告诉你我有多少次听说小制作里的演员需要回家的情况。首先,要理解电影制作需要花很长的时间,它经常会拖时间。你不应该期待能够在10、12甚至是16个小时之后就能回家。做好会比计划时间延后的准备。你必须要清空你的安排。不管这个电影或者项目有多小,不要因为你的问题干扰到导演。你要么是一个演员,要么是一个酒吧接待员。这是你需要做出的选择。没有导演会雇用一个脾气大的或者会给剧组

带来任何麻烦的演员,除非他／她有名气。不要展现出任何的怒火或者提出需求和特殊要求。如果你喉咙很痛,忍住。如果你的腿断了,继续演。如果你晕倒了,给自己扇扇子,然后起来再演一遍。在片场,时间很关键。时间对于制片人来说是很大的成本。对于一个导演来说,拖延进度可以终结他的事业。我再重复一遍:在片场,必须没有脾气,没有个人危机,没有疾病问题。现在,你是一个专业的演员了。

排练指南

迈克尔教过我七年多。我在纽约和洛杉矶都上过他的课。一开始的时候，我因为太害怕他了，就一直懦弱地躲在教室的后排，直到他对我说："德林，你是要一直坐在那儿呢，还是实实在在地来演一场戏呢？"跟他学习多年后，我开始在他出差的时候代班授课，这是我第一天上课时完全无法想象的事情。我能够成为导演和表演老师都归功于他。他是个极好的朋友，我们亲密无间的友谊一直持续到他离世。

在阅读完这本书并给予我一些建议之后，他也给了我一份礼物——允许我在书里使用他这篇还未发表过的作品。如果你对于这里面的某些知识点不太清楚的话，去读读他那本著名的、被许多演员奉为圣经的经典著作《试镜》（*Audition*）。

排练指南

迈克尔·舒尔特勒夫（Michael Shurtleff）

《排练指南》的重点在于如何照顾好你自己，因为电影和电视产业的现实是，在大多数时间里，你得靠自己，你几乎很少能得到甚至完全得不到指导。即使你得到了指导，也只是基于表演效果的指导。一个电视或电影演员必须学会立即达成这些表演效果。当摄像机准备好了，演员也必须要准备好。我们的剧本分析课就是为了教你如何做好准备。

这意味着你必须学会如何独立地做准备，即使没有导演、其他演员，甚至没有排练时间。你必须学会如何迅速地选择具体的表演思路，而这意味着你必须有能力从自己的生活和情感中汲取养分。

因为表演的艺术是创造人物关系的艺术，所以你要把课堂上的排练时间全部用来学习如何在真实的排练过程中和真实的人合作——这样一来，即使没有排练时间，你也能知道如何在镜头前和第一次见面的演员合作。

和舞台相比，镜头前的表演有一个本质的不同：镜头能捕捉到你在想什么。一个好的演员在镜头前是一直保持思考状态的，而这些思考永远应该是具体的（通过沉默的语言进行感觉上的沟通）。

不要相信在镜头前表演就是要演得"幅度小一点"或者是"含蓄

地演"。你需要有生命力的、关键性的刺激,而这与舞台表演所需要的一致,你在镜头前表演时需要做出的调整,只和镜头的物理距离相关:和你有联系的人就在你的身旁,那些人躺在你身边或者在沙发上和你靠得特别近,以至于你能感受到他们身体的温度。

如何排练

1. 读剧本。

开始读剧本时,不要带着"和我无关"的视角。相反,首次读剧本时应该带着这个前提:这将是一段关于我涉入一场情感关系中的故事。

问问自己:我想要什么?我在这段情感关系中"奋力争取"的是什么?我的阻碍是什么?什么在阻碍我得到需要的东西?这段自问,叫作"寻找冲突"。

与此同时,寻找和你的"奋力争取"相对立的东西。比方说——假设你在奋力建立一段和他人的情感关系,那么它的对立面就是想要独立,想要足够强大,到不需要建立一段关系也可以自己站住脚。

所以,不要心里一片空白地和对手演员开始第一场排练,而要以"让我们看看这个故事是讲什么的吧"的态度来读剧本。带着先入之见而来,在脑中提前想好以下问题的答案:

· 在这段关系中你在"奋力争取"什么?

· 是什么制造了冲突?

- 冲突的对立面是什么？

记住：与"在脑中提前做好决定"相反的，是"心里一片空白"，后者会基于新信息发生改变。提前做好决定可能会引导你选择一个更基本的，从而也就更深刻的表演思路，同时也能让你有更多不同的方式去表达你的"奋力争取"。

提前想好对方的"奋力争取"，然后在首次排练时找出对手演员为他的角色决定好的"奋力争取"是什么。记住：你们不一定要认同对方的"奋力争取"。在生活中，人们并不总是互相认同——但他们仍然可以共同演绎一部部戏！

2. 不要说，要做。

在平常的排练过程中，总有太多的说话和分析。一场即兴表演相当于十场讨论会。

当我问，这场戏中缺失的元素在哪里时，演员会告诉我："我们刚刚讨论了这个。"而这恰恰证明了讨论出来的成果不会体现在表演中。

直接做吧。把你说的东西放进戏中来。如果在排练中它没有发生，那么来一次即兴表演，确保它在戏中。

即兴表演是排练过程中最重要的元素之一。为角色们过去的经历和双方之间稍早经历过的事件进行即兴表演。为未来进行即兴表演——你希望发生什么，你害怕发生什么。

即兴表演的规则：

寻找冲突,而不是逃避它们。

此刻就追求你的需求,拒绝拖延。

当你面对一次冲突时,寻求探索它的后果,而这会引出另外一次冲突。

坚持让事件发生。一起事件会带来新的认知,从而让关系发生某种改变。

3. 在你的第二场排练中,(和对方)一起以另一种方式读剧本。先按照剧本的台词读,然后在对方按照剧本回应之前,把你真正的想法和感受大声地说出来。

按这个方式走一遍剧本。

如果你在之后的排练过程中遇到困境,可以再次使用这个方法。这个方法和即兴表演一样,比讨论和分析剧本更好:这是另外一种"做"大于"说"的方式。

4. 玩乒乓球。

大多数戏的节奏都太慢了,比真实生活的节奏要慢得多。

所以,到第三次排练时,你和你的对手演员都应该在戏中努力地加入"乒乓球"的游戏。

想一想,"乒乓球"游戏意味着什么:

它意味着立刻做出回应——接发球,不然你就输了。

它意味着没有时间让你停顿下来思考,你必须立即做出反应。

它意味着你在赢的时候能表达喜悦，在输的时候能表达不悦。它同时意味着当对方做得好时，你愿意表达赞美之情。这种比分意识，对于任何一个玩游戏玩得好的人来说，都是重要的。没有人喜欢和一个不在乎输赢的人玩游戏。

乒乓球并不意味着只要加快速度就好（虽然快速抓住重点总是好的），它意味着提升氛围的紧张程度和重要程度。

5. 在每一场排练中，探索并增加两个引导点（你会在《试镜》一书的"12个引导点"章节中找到解释）。

"前一刻"①

幽默

发现

沟通和比赛

生与死的重要性

找到事件

利用地点

玩游戏和角色扮演

谜团和秘密

① "前一刻"（The Moment Before）指的是带着前面的剧情和人物情绪进入一场戏中，而不是脑袋空白地直接跳进这场戏中的情境。

6. 幽默是任何关系中最基本的成分，也是一个最常被演员们抛下的元素。氛围越严肃，就越有必要找到其中的幽默。

在每一场戏中，在每一起事件中，在每一段关系中，寻找幽默。

7. "前一刻"是你开始的地方，所以使它具体和充满情感是很重要的。这样一来，它能让你投入一场戏中，完成自己的"奋力争取"。

任何一场排练或者正式表演，都要从"前一刻"开始。你在"前一刻"所做的事情会影响这场戏中的每一个瞬间。

8. 冲突和问题经常会在合作演员之间发生。要对它们有预期，这是很常见的。

解决冲突和问题的唯一办法是保持沟通的决心。

人们倾向于积攒委屈，成为委屈的收集者。这是简单的做法。难的是，即使在你想要掐死你的对手演员或者导演时，仍然保持沟通。即使你觉得自己没有被公正对待，即使你感觉对方完全不和你沟通，你都必须要把沟通渠道打开。去倾听。要愿意去倾听与你对立的观点到底是什么，要愿意去考虑它，即使你并不认同。

沟通是困难的，它需要决心和技巧。锻炼这两者。在每一场排练或者表演中你都需要它们。

9. 用排练外的时间做大多数工作。这样一来，当你和对手演员排练时，你就已经做好表演的准备了。

大多数演员浑水摸鱼，他们并不在排练之外的时间做准备。不要只是含糊地"想想"这场戏，要做具体的准备工作。问自己关于引导点的问题，并写下你的答案。

逼迫你自己去：

细节化。

做出具体的选择。

把你在戏中做的一切都和你自己的生活联系起来。

不要把你的表演思路和感觉限制在你每一天的现实生活中，也要走进你幻想中的世界。

10. 如果你只是排练剧本中的台词，那么你就还没有开始探索你的生活和剧本中的生活之间的关系。

进行第一场排练时，不要像一块准备在上面写字的空白黑板一样。带着已完成一半的排练成果来进行第一场排练，带着事先的充分准备开始排练。

有一个非常流行，但其实错误的观念，就是一个演员应该带着"一颗空心"开始第一场排练。一颗空心，在这个例子中，仅仅意味着你没有完成之前的准备工作。相反地，你应该带着"一颗决心"，带着决定和先入之见，开始第一场排练。只有在这种情况下，你才会做出有价值的改变。

11. 像这样思考舞台和镜头前表演的不同：在舞台上，对手演员永远

都在舞台的另一头；而在镜头前表演时，她/他就在你身旁。

12. 冒险。保险地演戏等同于无聊地演戏。学会冒险。学会把每一个情境都当作是生死攸关的情况。

冒险不是一个孤立的操作。在你应用的每一个引导点上冒险。要比日常生活中做得更多，要比你所想的做得更多。

13. 学会通过肢体表现你所有的表演思路（肢体化）。即使你最后在一间小小的办公室里试镜，或是你最后在一个很小的片场和对手演员一起挤在镜头前，你为这场戏做出的肢体语言设计，都会让你的表演更有力、更具体和更充满感情。

永远要找出哪些肢体动作能够深化你所体验的情感，把这些动作放进戏中。

14. 提前学会你的台词。你越早地背下台词，你就越早能够：（a）肢体化；（b）冒险；（c）创造关系中的需求。

在第二次或者第三次排练时就背一下台词，不然你永远都无法在电视和电影表演中成功。

后 记

我希望这本书能让你游刃有余,成为一位更好的演员,敢于冒险,并且在每一个角色中都用上独特的、丰富的和有吸引力的自己。

我祝愿每一位(从头到尾地)读了这本书的演员都能在这份充满挑战的职业中大放异彩(或者最起码能一直拿下角色)。

——德林·沃伦